# 墨彩为上

黄宾虹谈书画

名家巨匠谈书画

黄宾虹 / 著

中国文史出版社
CHINA CULTURAL AND HISTORICAL PRESS

**图书在版编目（CIP）数据**

墨彩万千 : 黄宾虹谈书画 / 黄宾虹著 . —— 北京 :
中国文史出版社 , 2023.1
（名家巨匠谈书画）
ISBN 978-7-5205-3683-7

Ⅰ . ①墨… Ⅱ . ①黄… Ⅲ . ①书画艺术—艺术评论—
中国—文集 Ⅳ . ① J212.052-53

中国版本图书馆 CIP 数据核字 (2022) 第 168154 号

**责任编辑：牛梦岳**

**出版发行**：中国文史出版社

**社　　址**：北京市海淀区西八里庄路 69 号院　邮编：100142

**电　　话**：010-81136651　81136602　81136603（发行部）

**传　　真**：010-81136655

**印　　装**：廊坊市海涛印刷有限公司

**经　　销**：全国新华书店

**开　　本**：787mm×1092mm　1/16

**印　　张**：17

**字　　数**：204 千字

**版　　次**：2024 年 1 月第 1 版

**印　　次**：2024 年 1 月第 1 次印刷

**定　　价**：58.00 元

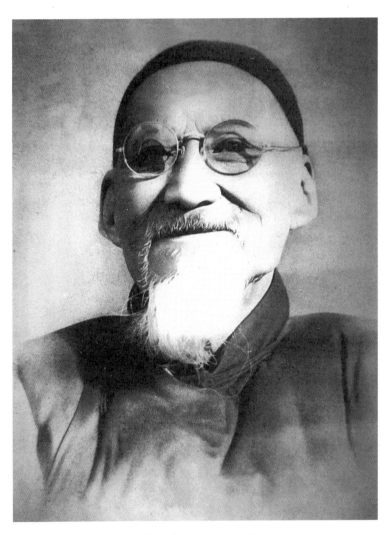

黄宾虹（1865—1955）

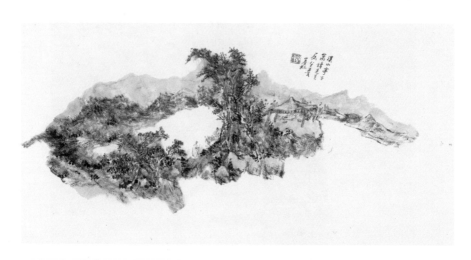

《溪山亭子》(扇面)

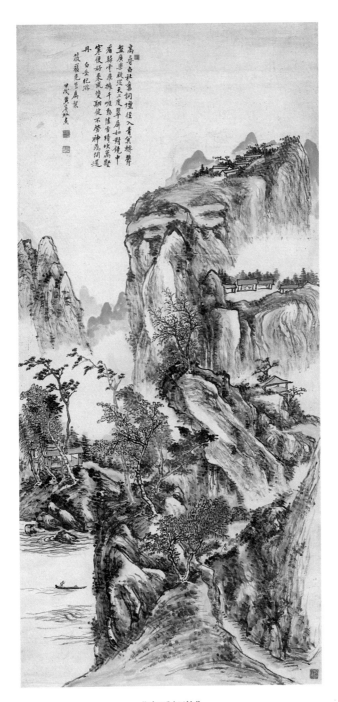

《白岳纪游》

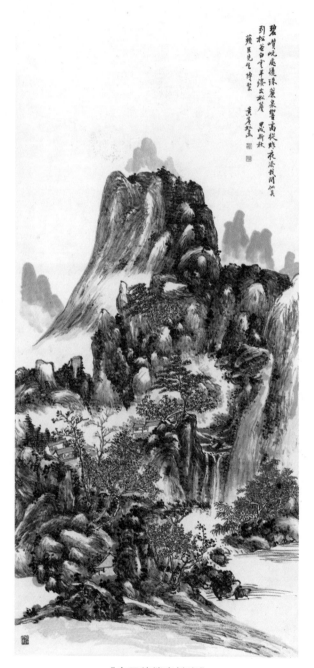

《白云伴缕出松岩》

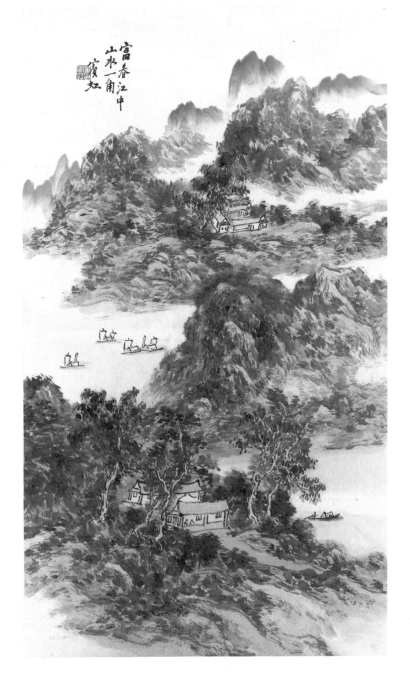

《富春江图轴》

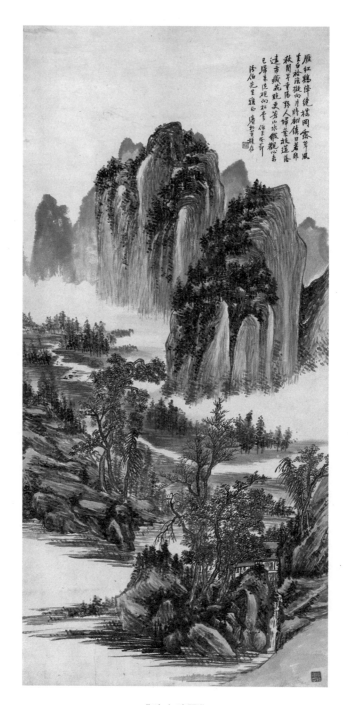

《秋山晴霭》

# 目  录

## 第一辑  宾虹自述

002　　八十自叙

005　　九十杂述

016　　自撰年谱稿片段

## 第二辑  艺海纵谈

020　　说艺术

022　　古画出洋

025　　宾虹画语

028　论中国艺术之将来

033　论画宜取所长

035　怎样才是一张好画

037　艺谈

039　书画之道

041　画学常识

044　历代画法之嬗变

047　书体之变迁及其派别

050　精神重于物质说

053　水墨与黄金

057　国画之民学

　　　——八月十五日在上海美术茶会讲词

062　中国画学谈

　　　时习趋向之近因

066　中国山水画今昔之变迁

069　中国画之特异

071　中国绘画贵乎笔墨

　　　——从中国绘画谈到文人画

074　宾虹画语录

# 第三辑  画学指要

080　　笔法要旨

083　　画法要旨

094　　笔法图释文

096　　墨法图释文

098　　六法感言

103　　虚与实

106　　论派别

108　　章法论

111　　中国绘画的点和线

115　　画学散记

135　　画谈

145　　画学通论讲义

154　　国画理论讲义

## 第四辑　画史探微

162　　　古画微

207　　　中国画史馨香录

253　　　**附录　黄宾虹年表**

第一辑

宾虹自述

# 八十自叙

　　宾虹学人，原名质，字朴存，江南歙县籍，祖居潭渡村，有滨虹亭最胜，在黄山之丰乐溪上。国变后改今名。幼年六七岁，随先君寓浙东，因避洪杨之乱至金华山。家塾延蒙师，课读之暇，见有图画，必细意观览。先君喜古今书籍书画，侍侧常听之，记之心目，辄为仿效涂抹。遇能书画者，必访问穷究其理法。时有萧山倪丈炳烈善书，其从子淦，七岁即能画人物花鸟。其父倪翁，忘其名，常携至余家，观其所作画，心喜之而勿善也。意作画不应如是之易，以其粗率，不假思索耳。其父年近六旬，每论画理，言作画必先悬纸于壁上而熟视之，明日往观，坐必移时，如是三日，而后落笔。余从旁窃笑，以为此翁道气太过，好欺人。请益于先君，诏之曰：儿知王勃腹稿乎？因知古人文章书画，皆贵胸有成竹，未可枝枝节节为之也。

　　翌日，倪翁至，叩以画法，不答。坚请，乃曰："当如作字法，笔笔宜分明，方不至为画匠也。"余谨受教而退。再扣以作书之法，故难之，强而后可。闻其议论，明昧参半，遵守其所指示，行之年余，不敢懈怠。倪翁年老不常至，余唯检家中所藏古书画，时时观玩之。家有白石翁画册，所作山水，笔笔分明，学之数年不间断。余年

十三，应试返歙。时当难后，故家旧族，古物犹有存者，因得见古人真迹，为多佳品。有董玄宰、查二瞻画，尤爱之。习之又数年。家遭坎坷中落，肄业金陵、扬州，得友时贤文艺之士，见闻渐广，学之愈勤。游皖公山，访郑雪湖（珊）丈，年八十余。闻其于族中有旧，余持自作画，请指授其法。郑丈云："唯有六字诀，曰'实处易，虚处难'。子谨志之。此吾曩受法于王蓬心太守者也。"余初不为意，以虚实指章法而言，遍求唐宋画章法临摹之，几十年。继北行，学干禄以养亲。时庚子之祸方酝酿，郁郁归。退耕江南山乡水村间，垦荒近十年，成熟田数千亩。频年收获之利，计所得金，尽以购古今金石书画，悉心研究，考其优绌，无一日之间断。寒暑皆住楼，不与世俗往来。家常盐米之事，一切委之先室洪孺人；而歙中置宇增产，井井有条，皆由内助也。

逊清之季，士夫谈新政，办报兴学。余游南京、芜湖，友招襄理安徽公学，又任各校教员。时议废弃中国文字，尝与力争之。由是而专意保存文艺之志愈笃。乃至沪，晤粤友邓君秋枚、黄君晦闻；于《国学丛书》《国粹学报》《神州国光集》，供搜辑之役。历任《神州》《时报》各社编辑及美术主任、文艺学院院长、留美预备学校教员。当南北议和之先，广东高剑父、奇峰二君办《真相画报》，约余为撰文及插画。有署名大千、予向、宾虹，皆别号也；此外尚多，不必赘，而唯宾虹之号识者尤多，以上海地名有洋浜桥、虹口也。

近十年，来燕京。尝遇张季爱、溥心畬诸君于稷园，继而寿石工君亦至，素喜诙谐，因向众云："今日我当为文艺界办一公案。"众皆竦立而听。乃云："张大千名满南北，诸君亦知其假借于黄宾虹，至今尚未归还乎？请诸君决议。"即以《真相画报》为证，众乃大笑。

余署别号有用予向者，因观明季恽向字香山之画，华滋浑厚，得

董、巨之正传，最合大方家数，虽华亭、娄东、虞山诸贤，皆所不逮，心向往之，学之最多。又喜游山，师古人以师造化。慕古向禽之为人，取为别号。而近人撰《再续碑传录》一书，搜集称繁富，燕京出版，中采予向《新安四巧工传》文，乃谓予向为失名。最近《中和》《雅言》二杂志，皆录予向所作文，人知之复渐多。而余杭褚理堂君德彝撰《再续金石录》，载鄙人原籍，误歙县为黟县，是殆因黟有黄牧甫而误，亦应自为言明者也。

近伏居燕市将十年，谢绝酬应，唯于故纸堆中与蠹鱼争生活。书籍金石字画，竟日不释手。有索观拙画者，出平日所作纪游画稿以示之，多至万余页，悉草草勾勒于粗麻纸上，不加皴染，见者莫不骇余之勤劳，而嗤其迂陋，略一翻览即弃去。亦有人来索画，经年不一应。知其收藏有名迹者，得一寓目乃赠之；于远道函索者，择其人而与，不惜也。

# 九十杂述 *

## （一）

丙戌后返歙应试，改名质。旋食干饩。奉父母大人返歙。应紫阳、问政诸书院课，受知于浙杭谭仲修山长。从乡父老游，知汪容甫《述学》、洪北江《更生斋》诸集，学为骈俪文，并金石书画谱录，得汪容甫所藏汉印、黄山名画真迹。著《画谈》《印述》，另详杂著中。娶洪氏来归余，北江之族裔也。

戊子游金陵，识甘叟元焕、杨叟长年及仪徵刘氏诸学长，知有东汉、西汉之学。游维扬，知有族祖白山公生《字诂》《义府》，确夫公《广阳杂记》，为颜、李之学；旁及绘画，于黄山诸家，尤笃好之。晤杨仁山居士，窥佛学及舆地之学。

甲午丁外艰，奔丧返歙。丧事毕，族中父老来告窭乏，无业资生，旧业盐商及游宦，旋以兵乱废业归。闻有荒田数百亩在歙东，数

* 本文为黄氏九十寿辰后应朱金楼之请所写的各种片断文字的合集，后经阿聪整理成篇。同时王伯敏先生也有所辑录，同名为《九十杂述》。本篇将阿聪与王伯敏辑录内容合为一篇。

十里河溪淤塞，墟里无炊烟，唯楚、越流民棚居耳，栖止无常，不获耕种。余悯之，为筑堨导流，详余《任耕赘言》中，几十年，成熟田数千亩，交族众及地方自治会。邑中许疑庵太史办中学，招余聘教授，时余往来芜湖，住安徽公学；偕陈巢南诸教授入歙中年余。有以革命党讼余于省，闻讯出走申沪。时邓秋枚、黄晦闻诸友，创为《政艺报》及《国粹学报》，留与议办"国光社"，及《神州》《时报》诸编辑。居沪卅年。粤友集资议扩充，因有蜀游，尽付王理燮君出刊。年余，余返沪，闻亏累甚巨，不能支。余有寄存刊本不及装，而经理易人矣。

申沪米珠薪桂，不易支持。平时所蓄长物，劫余售千金。偕友至贵池邑西乌渡湖、兴渔湖。秋浦、齐山，江上风景甚佳，拟卜居。时频逢水灾，屡修皆废弃。友招入北京艺术学校任教课，居年余，被陷困燕京。前五年应浙杭艺专校之聘来西湖。学识浅薄，无可贡献，自引为耻耳。

（二）

辛亥革命前，余屡至金陵。两江师范监督李梅庵瑞清、蒯理卿观察光典，约我兴学。余任沪留美预备校文科。聘德国人阿特梅氏。

（三）

叶退庵先生招办文艺学院。上海博物馆主席聘余理事，余捐古铜器、明人书画十件存其中。

## （四）

南社成立，余与去病赴苏州出席与会。柳亚子赋诗记其事，有"寂寞湖山歌舞尽，无端豪俊又重来"句，内多寓意。时宣统元年十月初一日，今以阳历计，即十一月十三日也。

## （五）

余曾任商务印书馆美术编辑主任。又曾应聘广西暑期讲学及四川成都大学讲师。

## （六）

抗战期内，屋宇焚毁，田地被人强霸冒收。流亡异乡，久已放弃。现今妻女子媳五口，依赖薪水度活。唯是抱残守缺，积有考古文字、画稿十余篓。自恨返老还童无八公术，力惧为世用（以下字迹不清）……

## （七）

余诞生于同治三年甲子之冬，实乙丑正月朔，距立春尚先十余日，应增一岁计也。世籍江南省。唐初居歙之潭渡村，先人遇洪杨之乱，避居金华县东南五十里之三白山（按：三白山即里郑村之万罗山）。祖母殁，殡于是山之麓。后二年事平，移居郡城之铁岭，又迁尊贤坊。是时大难初平，余在襁褓中，闻父老谈往事。

## （八）

我年七岁，识字千余，从蒙师读四子书。父执义乌陈春帆画师年七十余，客我家中，画我父母兄弟四人、妹二人小照，形貌逼真，纯粹中国勾勒笔法，设色浓厚，装裱为横轴，南北迁移，保护如头目，今七十年，光洁如新，每年岁前悬挂一次。

## （九）

我于十四离金华返歙应考试，弱冠游学金陵。

## （一〇）

甲午年以后，内忧外患，相继交迫。我奔父丧归歙。世交戚好，青年子弟，纷纷出国留学，我先聘同邑师范毕业生汪毓英、汪印泉等创立敦愫小学。继任新安中学讲师。地方原有祖遗义田三百余亩，在邑东丰�，经前董汪本煮支借积谷钱款七百余元，修浚未成，仅种一百余亩。

## （一一）

予向原名质，江南歙县籍。前廪贡生。及年三十弃举业。力垦荒，嗜金石书画，好游山水。慕向子平、恽香山之为人，易今名。

## （一二）

余曾游粤、桂、浙、闽、燕赵、齐鲁、楚、蜀诸山。老犹读书、识字、作画为卧游。

## （一三）

近二十年比利时百年纪念国际博览会，友人携拙画参加，获奖评，至今犹汗颜。

## （一四）

古文字研究，自道咸中陈簠斋《印举》，吴平斋、窸斋考证古印，有《说文古籀补》及《三补》。作《古文奇字辑》，为增广日本《古籀篇》诸书所未见，以补殷契、周金所未足，尚未计卷，分考释、存疑、正误三类。昭明曹囿之帝号或引他人，待查。

## （一五）

游览写实。东南：浙、赣、闽、粤、桂林、阳朔、漓江、浔江；一再溯回：新安山水，淮阳京口，大江流域；上至巴蜀：登青城、峨眉，经嘉陵、渠河、嘉州；出巫峡、荆楚，以及匡庐、九华诸山。写稿图形江南名胜：如五湖、三江、金焦、海虞、天台、雁荡、兰亭、禹陵、虎丘、钟阜，风晴雨雪，四时不同。齐、鲁、燕、赵，万里而遥。黄河流域，游迹所到，收入画囊，足供卧游，不易胜述。

## （一六）

画谈、画史轶闻，已成四十余册，如文徵明《衡山集外编》、僧弘仁渐江上人遗迹、程邃垢道人、郑旼慕道人，已刊布者十余种外，释石溪等稿，有待誊清者三十余种，分时代、州县、画派，综前人论说，择其精者，参以己见，辨其纯驳。

## （一七）

《古画微》原稿四册，经商馆<sup>①</sup>"小丛书"篇幅所限，前六篇存原，余多删减，非完本。

## （一八）

《庚辰降生之画家》仅就待刊之《画史年考》全编之中摘出刊入杂志；仍有依甲子编年等，考分征引，旧说订误；无生殁可考者，据前人所载，有时代可稽者参附之。

## （一九）

《黄山画家源流考》，一名《新安画派列传》，有分有合，在画谈中一类。如吴门、云间、金陵，总名江南，分廊庙、山林，以有关民族文艺列首，而朝臣、院体、市井、江湖、文人，论其品诣高下分论。

---

① 指商务印书馆。

## （二〇）

《美术丛书》第一次刊印中国线装本一百二十本，与邓秋枚同编；第二次线装一百六十本，补四十本；三次洋装二十本。三次校对排比中有舛误，因司事印刷遗漏、误入，仍未改正。

## （二一）

前人鉴别书画，信古疑古，各有偏毗，载籍固未可全信为实，疑之太苛，亦伤忠厚；存大醇小疵，断不能无，唯不可不纠正之。宋、元、明、清画传、画评、记录之本，不胜缕析，庸有徇己徇人之弊，论断未醇。因观察古今绘画笔、墨、章法三者，得一即是模范。如吴道子有笔无墨，亦称画圣；大小李将军金碧楼台，只是单纯金彩，一色配合，厚而不浑，无墨即不华滋；王维水墨，全是浓墨，只用清水；以水破墨，以墨破水。破墨之法，上古三代魏、晋、六朝画家，有法而不言法，在乎学者观察之下，心领神会；虽有授受口诀，必待升堂而后可言入室。若徘徊歧路，一门外汉为何能识公私收藏，古今真赝？故辨别之法，言"道法自然"，"道"是道路，本非高深玄妙，然有路方可入门，再言升堂入室，窥见珍奇瑰宝。而后砆砥似玉，鱼目混珠者，尤须细心用法参考，不能信口雌黄；抑或存而不论，虚心请问，仍未全明。书画同源，求之书法；文艺同科，证之诗文；王维"诗中有画，画中有诗"，得六朝人破墨法。唐人不见六朝人画，如阎立本见张僧繇画二次，且不知其法，无法，即不知画，焉知其法。五代、北宋人言"六法"，画者拘泥于法，又成泥弊。宋徽宗诚画院中人，如果守死法作画，丕不欲观；马远、

夏珪写生于临安山水之间，为之一变。至明初学马、夏者，成为野狐禅。此论画者言画禅毋参死禅。所以元人学六朝、北宋，能变实为虚，即是活禅；吴伟、张路、郭诩、蒋三松学南宋，而成野禅。画家激悟以入玄妙，画之玄妙，在真内美，元人得之。虽沈石田、文徵明尚不为赵鲁同、周保绪称可，况文人之无实学者，宜颜习斋斥为"四蠹"，不齿于益友之类。因此昕夕陈皇，不自懈怠，以为学无止境，未可自囿。近时观人作画，于笔、墨、章法三者得一，津津有味，言不弃口；否则，如明有画状元，近代有画圣，垂之史传，吾甚耻焉。

## （二二）

祖国疆界，时代沿革，江河陵谷，今古改易。取前哲之真迹，合造化之自然，用长舍短。古人言"江山如画"，正是不如画。画有人工之剪裁，可成尽美尽善。天地之阴阳刚柔，生长万物，均有不齐，常待人力补助之。此物质文明不若精神文明，所由判然。而空言道经，侈谈释典，以视孔门四科，画属文字。唐画院体分十三科。科学言分析，哲学言综合。陈簠斋谓："非汉儒无以见古圣之制作，非宋儒格致无以识先贤之身心。"依仁游艺，司马迁、李白、杜甫，文得江山之助；学画者徒以调脂抹粉寻生活，不能投师访友、读万卷书行万里路，宜其闭户自封，恬不为怪，吾为此惧。方当弱冠，随舅氏方公至永康县，游读书岩，有宋五峰书院，涧水奔流，悬瀑千尺，奇峰峻岭，峭拔纡回，松林稠密，村落田舍，多盖以松，俗有"白蚁不食永康松"之谣；闻当时经雨雹，山林爆火，今见高松虬枝，枯赤近百里许，细草皆焦灼，传言"麒麟赶龙"，为之一笑，

写其山水实景而还。又访憩园，所居有狮山龙洞之水流。居人多莳兰蕙、栽佛手为业。因游鹿田村，探金华三洞；经智者寺，观陆放翁碑；绕北山、游赤松宫，观黄初平"叱石成羊"处，别有图记，不录。又偕同学游缙云。入闽访家次苏太史于汀州，经行道中日记，未检出。

# （二三）

　　画重苍润，苍是笔力，润是墨采，笔墨功深，气韵生动。讲求章法，唐王维、李思训、吴道子，曾画嘉陵江山水；五代范宽、郭熙、李成、荆浩、关仝，画西北黄河流域；董源、巨然，南宋刘（松年）、李（唐）、马（远）、夏（珪）、二米（元章、元晖）、元高房山、赵孟𫖯、倪（瓒）、吴（镇）、黄（公望）、王（蒙）画江南山。章法有殊，其法有三：

　　　　一曰山有脉络——高低起伏，宾主得宜；
　　　　二曰水有源流——云泉稠叠，曲折回环；
　　　　三曰路有出入——交通往来，若隐若现。

　　山则一本万殊，水则万殊一本。天倾西北，地陷东南，高下不同。运河灌输，长城捍卫，舟楫车马，夷夏杂居。古物出土，晚近为多。部落酋长，国族图腾。虞夏商周，甲骨缯帛。书画兼备，始于象形。证据说明，重之文物。古今沿革，有时代性。山川浑厚，有民族性。阴阳刚柔，从容中道，邪甜俗赖，习气尽除，是在明于抉择，多研练可耳。

# （二四）

笔法起源于钻燧取火。欧人言起点，言光线，言透视；中国画有三时山：曰朝阳，曰夕阳，曰午时山。分别阴阳反正，其法在笔锋向、背、顺、逆兼用，有中锋、侧峰，俱关毫端。书法中谓为万毫齐力，力中行气，积点成线，欧人言线条美。绘画之初，全用点法，横直竖测，藏锋露锋，一波三折，如积字成句；一句之中，词分动静，积而成文；作文之法，起承转合。用笔之法，其要有五：

一曰平，如锥画沙；

二曰圆，如折钗股；

三曰留，如屋漏痕；

四曰重，如高山堕石；

五曰变，参差离合，大小纠正，俯仰断续，肥瘦短长，齐而不齐，是为内美。

# （二五）

作画当以大自然为师。若胸有丘壑，运笔便自如畅达矣。

同画一座山，彼此所画不同，非山有不同，乃画者用心有不同。六朝宗少文（炳）论画谓："以形写形，以色貌色"，意义深透。吾人用色，应貌山水之色，此是随类赋彩，然各有不同貌法，故马、夏与千里不同，石田（沈周）与十洲（仇英）又不同，吾人可以用水墨写青山红树，西人就不如此画法，此民族性有不同故也。

今人生于古人之后，若欲形神俱肖古人，此必不可能之事。画家临

摹古人，其初唯恐不肖，积有年岁，步亦步，趋亦趋，终身行之，有终身不能脱其樊笼者。此非临摹之过，因临摹其貌似，而不能得其神似之过也。貌似者可以欺俗目，而不能邀真赏。

古人评画事优劣，有左文人而右作家，亦有左作家而右文人者。余以作家不易变，而文人多善变。变者生，不变者淘汰，此是历史变迁之理，非仅以优劣衡之也。

古有"斫垩不伤鼻"事，此是心到、手到，作画亦须如此。

笔墨之妙，尤在疏密。密不容针，疏可行舟。然要密不相犯，疏而不离。

## （二六）

墨为黑色，故呼之为墨黑。用之得当，变黑为亮，可称之为"亮墨"。

每于画中之浓黑处，再积染一层墨，或点之以极浓宿墨。干后，此处极黑，与白处对照，尤见其黑，是为"亮墨"。"亮墨"妙用，一局画之精神，或可赖之而焕发。

## （二七）

倪迂渴笔，墨无渣滓，精洁不污，厚若丹青。其后唯僧渐江，为得斯趣。

唐画丹青，元人水墨淋漓，此是画法之进步，并非丹青淘汰。绘事须重丹青，然水墨自有其作用，非丹青可以替代。两者皆有足取，重此轻彼，皆非的论也。

# 自撰年谱稿片段 <sup>*</sup>

　　余降生于前清同治四年，岁次乙丑，正月子时，因未立春，星命家以为甲子年、丁丑月、丁酉日、庚子时。先是父大人奉余祖母潘避兵，由歙西潭渡至浙东金华县南五十里白砂岭。祖母潘殁，殡于里郑村之白砂寺。是年太平军南京失守，江南各处人民入都市，我家迁移县城之西铁岭头。有双溪水环城合流为瀫水，水名载《水经注》。后获一字古玉印，作《释瀫篇》，存《古印文字考》，未梓行。即余降生之地。因名其堂曰"瀫玉"。

　　丙寅　二弟生。迁居邑城玉泉庵后兴让坊，庵邻莲花井。蒋宪章伯，年七十，家居恒生酱园，其婿金志甫城，其族弟廷烈伯，居西市街恒和布店，住其家。余家又迁巷西蒋氏宅前同街。父大人设广达布总号，屋宇数十间，甚宽敞。父执程诗赓伯设广和庄，今震旦先生其嗣也；余在襁褓中，时随父母至其家，生（似为伯字之误）母哺余乳，兄弟姊妹同游戏；有蒋莲芝姊，长余一岁，将议婚，未果，殇，

---

* 此文是宾翁在九十岁目疾严重时自行撰写的年谱稿，后竟佚散，王伯敏先生仅得此二页，手稿中字迹难于辨认处，均以□代之。

年仅十岁。

余三岁，受庭诏。

庚午 余三弟生。前聘汤溪邵赋清师，年六十余，为余童子师。家塾藏有《字汇》等，稍稍能检阅。粗知字有形声意，能好问。

辛未 四弟生，歙潭渡族次荪太史崇惺以入翰林。是年黄山丰乐水流域十里中，同榜郑成章、汪运全、洪镔。次荪太史来浙至金华，馆余家塾，为荐歙文学程健行师，为余兄弟授四子书及五经，凡五年。次荪太史由□□分发福建□□知县，道经金华，仍馆余塾中，为订课程□□□授余见□钟诗石刻□□诵，抵闽尝以所著寄赠，有□诗、《潭滨琐志》，知我族自江夏来，始于东晋，详余所著《先德录》。

癸酉 长妹生，早殇。后生次妹，适郑，为里郑以□资□□□□。三妹适金姓。

乙亥 聘赵经田师应芹生师。五经毕业，习为诗。又李泳棠师，李灼先师。

庚辰 返歙应院试，获隽。族众以余名元吉，应忌十世祖讳，须改名，吏役索费重，不果行。实以元旦生，即余未及详宗谱也。

是年，父大人以商业成昌钱号为人侵蚀受累，及布业均休歇，兄弟□习商废业。余应书院课，得□□读。□迁城东三元坊，从黄芸阁师习举业。家用恒不足，省衣节食。因书院识郭子宾先生，见明赵□□藏画册山水。其祖官滇中所有物。从武义陈云笺先生知某儒。

第二辑

艺海纵谈

# 说艺术

今论国画是艺术，学习艺术者，当先明了艺术之解说，循其方法而力行之，可至于成功。古昔之圣哲，为古今艺术家之祖。观其言论，详其方法，俱载于古人之书与其作品。作品之优绌不易知，并不易见，必读古人之书，以先研究其理论，可即艺术之解说，证之于书以明之。

《周礼·天官·宫正》：会其什伍而教之道艺。注谓：礼、乐、射、御、书、数，艺，才能也。

《前汉书·艺文志》：刘歆有《六艺略》。师古曰：六艺，六经也。

《书·禹贡》：蒙羽其艺。《传》：两山已可种艺。《诗·小雅》：艺我黍稷。《孟子》：树艺五谷。《说文》：艺，种也。

《周官》：教之道艺。道与艺原是一事，不可分析。《易》曰：道成而上，艺成而下。换言之，道是理论，艺是工作。古圣人如周公之多才多艺，孔子之不试故艺。道可坐而言，艺必起而行。自能言者未必能行，能行者不皆能言，于是有劳心、劳力之分。《孟子》曰：劳心者治人，劳力者治于人。艺术之事，徒用其力而不能用其心，所以有才能者，往往受治于人，即与众工为伍，而不自振拔，不谈道之过也。是不研求理论，而艺事微矣。

画本六书象形之一，画法即书法。习画者不究书法，终不能明画法。六艺之目，言书不言画；画属于书之中。唐宋以前，凡士大夫无不晓画，亦无不工书。其书画之名，多为事业文章所掩，不欲以曲艺自见，而人尤鲜称之。故艺术一途，专属之方技，同视为文学之支流余裔，而无足轻重。而安于庸工俗匠者，遂终身于描摹涂抹为能，非但画法之不明，而知书法者亦寡矣。此唐画分十三科，而六法益晦者也。

艺言树艺，如农夫之于五谷，场师之于树木，自播种而灌溉，以及收获，而储藏于仓廪，皆工作也。一年之树如此。若十年之树，其工作较久，而收获更大。至于百年树人，其成效高远，自当出于树木之上，皆由平日之栽培人才，勤劳不倦，用心甚苦，用力甚多。因其关于世道人心，立国基础，兴废存亡，胥在乎此。

是故学者，知艺是才能，详记于古人之书。当如田园之种作，四时勤劳，期于大成，以为世用，必多读书以明其理，求之书法以会其通，游历山川，遍观古人真迹，参之造化，以尽其变。孔门言游艺，先曰志道据德依仁。道是道路，术即是路之途径。艺术是艺事之道路。行道而有得于心之谓德。如浏览山川风景，心中皆有所感想，而得以文字图画发扬之。仁者爱人。艺术感化于人，其上者言内美不事外美。外美之金碧丹青，徒启人骄奢淫逸之思；内美则平时修养于身心，而无一毫之私欲。使人人知艺术之途径，得有所领悟，可发扬于世，皆能安身立命，而无忧愁疾病之痛苦。语云：艺术救世。是不可不奋勉之也。

虽然，言之非难，行之维难。行之者宜求见闻。有见闻而无抉择之明，即不能立志。有坚强之志，而误于一偏，则贻害良多。当知艺术为辅助政教，与文字同功。文以载道，则千古不朽。游艺依仁，可知游非游戏，本仁者爱人之心，所谓君子爱人以德，小人之爱人也以姑息。姑息养奸，祸至烈也。此不明理之害，因作说艺于篇。

# 古画出洋

自庚子联军入京之后，中朝古物，秘藏宫殿，充斥无算，奇珍异宝，零落殆尽。而历朝名画，亦悉为夷舶输运而去，欧美各国置之古物陈列所与博物院中，开展览大会，以供邦人学科之研究。自是而西人艳称东方美术，遂于古瓷铜玉之外，咸搜罗中国古画，用印刷品，装订成帙，流播五洲。有英国史德匿君者，侨寓中国有素，遂辑中国名画一书，自言初拟辑画目一册，以为沪上书画赛会之备览，嗣经同人怂恿，因出平时收藏古书画，付诸珂珞电版，敷以彩色者，为三色版。复取中国论画故实及其画法诸说，撮译大旨，为之图说，而以金石陶瓷，附之于后，谅为研求文艺美术者所同嗜。此编之作，得力于爱士高女士及戴惠君、毕列古君，为之赞助，故能集思广益，用臻完美。又有中华人吴衡之君任翻译，沈冶生、郁载生二君任印刷。凡居中国廿余年，孜孜于中国文艺美术，研精覃思，果获奇珍异迹，俱多佳妙，玩其笔墨，洵足赏心惬目，偿其精劳。今撰新说，将令举世好古之士，知所崇尚，咸以中国古画为艺术上之有益，窃不自揣而成指南之针、逮津之筏，是厚幸焉。又乞安吉吴昌硕君、黄山黄宾虹君为之序，东瀛小栗秋堂题其所藏唐王右丞《江干雪霁图卷》。既而史君

收藏中国古画之名，流播欧美。旋有瑞典国之皇叔某君，赍数十万金，尽购其册内收藏之物而归。闻特建藏书楼于其国名胜之处，瑰奇伟丽，前所未有，因名之曰：史德匿藏画楼。于是中华收藏名画之家，与古董营业之商人，类多编次画目，翻译中外文字，必借重一二欧人为之鉴别，因之转运于欧美，获利不赀。而中国古画，无论精粗美恶，悉为市贾收尽无余，虽欲一见虎贲中郎，已不易得。大约欧美人收购中国古画，有科学上之研究焉。一辨缣绢之疏密。唐宋绢丝，极细而匀，虽有粗绢，所谓黄筌画绢如布者，不过言丝缕较疏。然细按其一丝之微，必合无数之茧，纺轧极紧，多寡极均。故以显微镜察之，但觉其圆匀紧厚，而无紊乱丛杂之病。且经纬分明，织造选工，至紧密得宜，不松不皱，试以指上螺纹，不啻钢制细锉，正为后世不能伪。亦有极细之绢，丝缕匀密，几不见痕，所谓宋独梭绢，平滑如纸者是已。此绢年久，平面起有光亮，辨其绽裂之处，皆成鲫鱼口形，宽者或四五尺至六尺不等。今有向姑苏机坊仿造斯绢者，而缫丝之际，究以茧少易断，织工手技，轻重不一，楛窳之形，不可言状，事亦中止。作伪画者，往往觅古绢画而复施之彩墨，或至改变面目，蛇足谬添，尤为可笑。一辨别彩色。古来颜色，分草染、石染二种。草染之色，既经年湮代远，率多暗淡无光。唯石染之色，如丹砂石青、蛎粉雌黄之类，矿产有今昔之不同，敷施亦新旧之悬异；古画流传，多经霉湿，胶性已脱，装裱庸工，率尔奏技，以致石染之色，随手而去，图画精彩，因之尽丧。黠商牟利，又复依样葫芦，视朱成碧，遂如春婆红粉，东涂西抹，东施捧心，益增其丑而已。况夫唐宋麝墨，黑如点漆，渲染浸渍，透入缣素，或浓或淡，皆非可伪造影射也。以兹二者之研求，新旧之间，既不容饰，而欧美之人，究心六法之功，亦即因时以增进，且又有风气之各殊。其初购采中国古画者，

多收细笔设色，中国所谓作家画而已。故虽市井俗工印刷涂彩之画，亦所收置，时以法兰西人为多。嗣知中国论画，崇尚笔墨，欧美诸邦，转重墨笔，所采如吴小仙、张平山、蒋三松诸家，中国所谓野狐禅者也。近亦渐悟其犷悍过甚，益求南宋诸家，如刘松年、李晞古、马遥父、夏禹玉一流遗迹，其高尚者且侈谈云林、子久，骎骎而上溯王摩诘矣。

# 宾虹画语

　　古人学画，必有师授，非经五七年之久，不能卒业。后人购一部《芥子园画谱》，见时人一二纸画，随意涂抹，已觉貌似，作者既自鸣得意，观者亦欣然许可，相习成风，一往不返。士夫以从师为可丑，率尔作画，遂题为倪云林、黄子久、白阳、青藤、清湘、八大，太仓之粟，仍仍相因，一丘之貉，夷不为怪，此画法之不研究也久矣。要知云林从荆浩、关仝入手，层岩叠嶂，无所不能。于是吐弃其糟粕，啜其精华，一以天真幽淡为宗，脱去时下习气。故其山石用笔，皆多方折，尚见荆、关遗意，树法疏密离合，笔极简而量极工，惜墨如金，不为唐宋人之刻画，亦不作渲染，自成一家。子久生于浙东，久居富春、海虞山水窟中，当朝夕风雨云雾出没之际，携纸墨摹写造物之真态，意有不惬，则必裂碎不存，然犹笔法上师董源、巨然，自开新面，以成大家。白阳、青藤，皆有工整精细之作，其少年为多，见者以为非其晚年水到渠成之候，或不之重，无甚珍惜，后世因为与习见者不同，悉弃不取，故流传者得其一二，见以为名家面目，如是而止，即如《芥子园画谱》是已。自《芥子园画谱》一出，士夫之能画者日多，亦自有《芥子园画谱》出，而中国画家之矩矱，与历来师徒

授受之精心，渐即渐灭而无余。

古之师徒授受，学者未曾习画之先，必令研究设色之颜料，如石青、石绿、朱砂、雄黄之类，由粗而细，漂净合用。约五六月，继教之以胶矾绢素之法，朽炭摹度之形，出以最粗简之稿本，人物、山水、花卉，各类勾摹，纨扇、屏风、横直诸轴，无不各有相传之章法。人物分渔樵耕读，花卉分春夏秋冬，山水分风晴雨雪，一切名贤故事、胜迹风景，莫不有稿。摹影既久，渐积日多，藏之箧中，供他日之应求。如是者或二三年，然后授以染笔调墨设色种种。其师将作画，胶矾绢素，学徒任其事。勾勒既成，学徒为之皴染山峦者有之，点缀树石者有之。全幅成就，其师略加浓墨之笔，谓之提神。名大家莫不皆然，而唯以画为市道者尤甚。其中有名大家之师，所造就之徒，已非尽凡庸，然蓝田叔之徒，自囿于田叔，王石谷之徒，自囿于石谷，比比皆然。学乎其上得乎其次，递遭递退，弊习丛生。而后有聪明超越、才力勇锐之人出，或数十年而一遇，或数百年而一遇。其人必能穷究古今学艺之精深，而又有沉思毅力，其功超出于庸常之上，涵濡之以道德学问之大，参合之于造物变化之奇，青出于蓝而胜于蓝。古来之顾、陆、张、吴，变而为荆、关、董、巨，为刘、李、马、夏，为倪、吴、黄、王、沈、文、唐、仇、四王、吴、恽，莫不如是。学者守一先生之言，必有所未足，寻师访友，不远千里之外，详其离合异同之旨，采其涵源派别之微，博览古今学术变迁之原，遍游寰宇山川奇秀之境，必具此等知识学力，而后造就成一名画师，岂不难哉！

画学为士大夫游艺之一。古之圣哲，用之垂教，以辅经传，因必有图。其后高人逸士，寄托情性，写丘壑之状，抒旷达之怀，无名与利之见存也。近今欧人某校员尝谓其学徒曰："画工以鬻艺事谋生，每一时，画得若干笔，心窃计之，可得若干金，必如何而可足吾

愿，衣食住三者之费用，日必几何，吾所作画，所获之酬金，当必称是而无或缺。"手中作画，心实为利，安得专心致志，审察其笔墨之工拙？唯中国画家往往不然。其人多志虑恬退，不撄尘网，故其艺事高雅。夫以欧人竞存名利之心，于今为烈，固我国人望尘之所不及，而其服膺中国画事与中国名画家之品诣，如此其诚，抑又何故？吾思之，今之欧美，非世界所称物质文明之极盛者耶？作画之器具颜色，考求无不精美，画家之聪明才智，用力无不精深，而且搜罗名迹，上下纵横，博览参观，不遗余憾。乃今彼都人士，咸斤斤于东方学术，而于画事，尤深叹美，几欲唾弃其所旧习，而思为之更变，以求合于中国画家之学说，非必见异思迁、喜新厌故也。盖实见夫人工、天趣之优劣，而知非徒矩矱功力之所能强致，以是求人品之高尚，性灵之孤洁，谓未可于庸众中期之，有如此耳。

画者未得名与不获利，非画之咎，而急于求名与利，实画之害。非唯求名利为画者之害，而既得名与利，其为害于画者为尤甚。当未得名之先，人未有不期其技艺之精美者，临摹古今之名迹，访求师友之教益，偶作一画，未惬于心，或弃而勿用，不以示人，复思点染，无所厌倦。至于稍负时名，一倡百和，耳食之徒，闻声而至，索者接踵，户限为穿。得之非艰，既不视为珍异，应之以率，亦无意于研精。始则因时世之厌欣，易平昔之怀抱，继而任心之放诞，弃古法以矜奇，自欺欺人，不知所以。甚有执赞盈门，辇金载道，人以货取，我以虚应。倪云林之画，江东之家，以有无为清俗；盛子昭之宅，求其画者车马骈阗。既真伪之杂呈，又习非而成是。姚惜抱之论诗文，必其人五十年后，方有真评，以一时之恩怨而毁誉随之者，实不足凭，至五十年后，私交泯灭，论古者莫不实事求是，无少回护。唯画亦然。其一时之名利不足喜者此也。

# 论中国艺术之将来

欧风墨雨，西化东渐，习佉卢蟹行之书者，几谓中国文字可以尽废。古来图籍，久矣束之高阁，将与土苴刍狗委弃无遗；即前哲之工巧技能，皆目为不逮今人，而唯欧日之风是尚。乃自欧战而后，人类感受痛苦，因悟物质文明悉由人造，非如精神文明多得天趣，从事搜罗，不遗余力。无如机械发达，不能遽遏，货物充斥，供过于求，人民因之乏困不能自存者，不可亿万计。何则？前古一艺之成，集合千百人之聪明材力为之，力犹虞不足。方今机器造作，一日之间，生产千百万而有余。况乎工商竞争，流为投机事业，赢输瞬息，尤足引起人欲之奢望，影响不和平之气象。故有心世道者，咸欲扶偏救弊，孜孜于东方文化，而思所以补益之。国有夫乎，意良美也。

夫中国文艺，肇端图画。象形为六书之一，模形尤百工之母。人生童而习之，及其壮也，观摩而善，至老弗衰，优焉游焉，葳焉修焉，不敢躐等，几勿以躁妄进。故言为学者，必贵乎静；非静无以成学。国家培养人才，士气尤宜静不宜动。七国暴乱，极于嬴秦。汉之初兴，有萧何以收图籍，而后叔孙通、董仲舒之伦，得以儒术饰吏治，致西京于郅隆。至于东汉，抑有盛焉。六朝既衰，唐之太宗，文

治武功，彪炳千古。当时治绩，有"左相宣威沙漠，右相驰誉丹青"之美。图籍，微物也，干戈扰攘，不使与钟镶同销；丹青，末技也，廊庙登庸，可以并圭璋特达。盖遏乱以武，平治以文，发举世危乱之秋，有一二扶维大雅者，斡旋其间，虽经残暴废弃之余，而文艺振兴，得有所施设。故称太平之治者，咸曰汉唐。宋初取士，谓天下豪杰尽入彀中，无他，能令士子共安于学业，消弭其躁动之气于无形，斯治术也。嗟乎！汉唐有宋之学，君学而已。画院待诏之臣，一代之间，恒千百计，含毫吮墨，匍匐而前，奔走骇汗，唯一人之爱憎是视，岂不可兴浩叹！

汉武创置秘阁，以聚图书。明帝雅好丹青，别开画室，又创立鸿都学，以集奇艺，天下之艺云集。毛延寿、陈敞、刘白、龚宽画人物鸟兽，阳望、樊育兼工布色，是为丹青画之萌芽。后汉张衡、蔡邕、赵岐、刘褒，皆文学中人，可为士夫画之首倡者也。而刘旦、杨鲁，值光和中，待诏尚方，画于鸿都学，是即院画派之创始。晋魏六朝，顾恺之、陆探微、张僧繇、展子虔，虽多画人物，而张僧繇画没骨山水，展子虔写江山远近之势，是为山水画之先声，其人皆士夫，未得称为院派。唐初阎立德、立本兄弟，以画齐名，俱登显位。吴道子供奉时为内教博士，非有诏不得画。至李思训、王维，遂开南北两宗，而北宗独为院画所师法。宋宣和中，建五岳观，大集天下画史，如进士科，下题抢选，应诏者至数百人，多不称旨。夫以数百人之学诣，持衡于一人意旨之间，则幸进者必多阿谀取容，恬不为耻，无怪乎院画之不足为人珍重之也。

昔米元章论画，尝引杜工部诗谓薛少保稷云：惜哉功名忤，但见书画传。杜甫老儒，汲汲于功名，岂不知有时命，殆是平生寂寥所慕。嗟乎！五王之功业，寻为女子笑。而少保之笔精墨妙，摹印亦

广，石渤则重刻，绢破则重补，又假以行者，何可数也。然则才子鉴士，宝钿瑞锦，缧袭数千，以为珍玩，视五王之炜炜，皆糠秕埃壒，奚足道哉！夫阎立本之丹青，尚足与"宣威沙漠"者并重，固已甚奇，而薛稷之笔墨，至视五王之功业，尤为可贵。虽米氏特高其位置，然则画者之人品，不可轻自菲薄，于此可知矣。画之优劣，关于人品，见其高下。文徵明有自题其米山曰：人品不高，用墨无法。乃知点墨落纸，大非细事。必须胸中廓然无物，然后烟云秀色，与天地自然凑合。若是营营世念，澡雪未尽，即日对丘壑，日摹妙迹，到头只与坞堰之工争巧拙于毫厘。急于沽名嗜利，其胸襟必不能宽广，又安得有超逸之笔墨哉？

然品之高，先贵有学。李竹懒言：学画必在能书，方知用笔。其学书又须胸中先有古今；欲博古今，作淹通之儒，非忠信笃敬，植立根本，则枝叶不附。斯言也，学画者当学书，尤不可不先读古今之书。善读书者，恒多高风峻节，睥睨一世，有可慕而不可追，使其少贬寻尺，俯眉承睫之间，立可致身通显。唯以孤芳自赏，偃蹇为高，磊落英彦，怀才不遇，甘蜷伏于邱园，徒弦诵歌咏以适志，或抒写其胸怀抑郁之气，作为人物山水花鸟，聊以寓兴托意，清畏人知，虽湮没于深山穷谷之中，常遁世而无闷。后之称中国画者，每薄院体而重士习，非以此耶？

善哉！蒙庄之言曰：宋元君有画者，解衣般礴，旁若无人，是真画者。世有庸俗之子，徒知有人之见存，于是欺人与媚人之心，勃然而生。彼欺人者，谓为人世代谢，吾当应运而兴，开拓高古胸襟，推倒一时之豪杰，前无古人，功在开创。充其积弊，势必任情涂抹，胆大妄为。其高造者，不过如蒋三松、郭清狂、张平山之流，入于野狐禅而不觉，当时虽博盛名，而有识者訾议之。彼媚人者，逢迎时俗，

涂泽为工，假细谨为精能，冒轻浮为生动，习之既久，罔不加察。其尤甚者，至如云间派之流于凄迷琐碎，吴门派之入于邪甜俗赖，真赏之士，皆不欲观，无识之徒，徒啧啧称道。笔墨无取，果何益哉！所以为人为己，儒者必分，宜古宜今，学所不废，艺之贵精，法其要也。清湘老人有言：古人未立法以前，不知古人用何法；古人既立法以后，后人即不能出古人之法。法莫先于临摹，然临画得其意而位置不工，摹画存其貌而神气或失。人既不能舍临摹而别求急进之方，则古今名贤之真迹，遍览与研求，尤不容缓。采菽中原，勤而多获，不可信乎？

虽然，时至今日，难言之矣。古者公私收藏，传诸载籍，指不胜偻。廊庙山林，士习作家，巨细秭纤，各极其胜。多文晓画者，形之于诗歌，笔之为记述，偏长薄技，为至道所关。如韩昌黎、杜少陵、苏东坡等诗文集，皆能以辞章发扬艺事。而名工哲匠，又往往得与文人学士熏陶，以深造其技能，穷毕生之专精，垂百世而不朽。其成之者，非易易也。自欧美诸邦，艳羡于东方文化，历数十年来，中国古物，经舟车转运，捆载而去。其人皆能辨别以真赝，与工艺之优劣。故家旧族，罔识宝爱，致飘零异域，不知凡几。习艺之士，悉多向壁虚造，先民矩矱，无由率循。甚或用夷变夏，侈胡服为识时，袭谬承讹，饮狂泉者举国。此则严怪、陆痴，共肆其狂诞，闵贞、黄慎，适流为恶俗而已。滔滔不返，宁有底止？挽回积习，责无旁贷，是在有志者努力为之耳。

自古南宗，祖述王维，画用水墨，一变丹青之旧，肇自然之性，成造化之功，六法之中，此为最上。李成、郭熙、范宽、荆浩、关仝递为丹青水墨合体，画又一变。董源、巨然作水墨云山，开元季黄子久、倪云林、吴仲圭、王山樵四家，又一变也。学者传摹移写，善写

貌者贵得其神，工彩色者宜兼其韵，要之皆重于笔墨。笔墨历古今而不变，所变者，形貌体格之不同耳。知用笔用墨之法，再求章法。章法可以研究历代艺术之迁移，而笔法墨法，非心领神悟于古人之言论，及其真迹之留传，必不易得。荆浩言：吴道子有笔无墨，项容有墨无笔。董玄宰言：一种使笔，不可反为笔使；一种用墨，不可反为墨用。笔以立其形质，墨以分其阴阳。图画悉从笔墨而成，格清意古，墨妙笔精，有实则名自得，否则一时虽获美名，久则渐销。所谓誉过其实者，不揣其本而齐其末，徒斤斤于形象位置彩色，至于奥理冥造，妙化入神，全不之讲，岂不陋哉！况夫进契刀为柔毫，易竹帛而楮素，彩绘金碧，水晕墨彰，中国图画又因时代嬗变，艺有特长，各擅其胜。至于丹青设色，或油或漆，汉晋以前，已见记载。界尺朽炭，矩矱所在，俱有师承，往籍可稽，无容赘述。泰西绘事，亦由印象而谈抽象，因积点而事线条。艺力既臻，渐与东方契合。唯一从机器摄影而入，偏拘理法，得于物质文明居多；一从诗文书法而来，专重笔墨，得于精神文明尤备。此科学、哲学之攸分，即士习、作家之各判。技进乎道，人与天近。世有聪明才智之士，骎骎渐进，取法乎上，可毋勉旃。

# 论画宜取所长

画分十三科，山水画打头，界画打底。此特以画品言之也。至赵子昂诚其子雍作界画，可知古人艺事，无不从规矩准绳而来，步趋合轨，由勉强以臻自然。故拘守迹象者为庸工，脱略形骸者为名作，要非漫无法纪，轻心以掉，可谓超出凡庸，博得高名也。一技之微，与年俱进，学然后知不足；而师心自用，矜其私智，以唾弃一切者，皆由不学无术之过也。

上古书画同源，仰观俯察，以造六书，取乎象形。自有丹青之画，书与画分；后世因重文而轻艺，有士夫之画，画与图分。由论道而重文。夫山水画者非文人莫属，其他杂艺，巧工哲匠，尚优为之。是画事固文字之绪余，非经博览典籍，遍求师友，不能得授受之心传、精进之要旨已。

唐及北宋，画学之盛，精能已极。吴道子之三百里嘉陵江山水，一日而成，先变顾、陆、张、展之旧，趋于自然，非徒以速为高也。南宋梁楷，始作减笔，笔简而意工。元季倪云林，幽淡天真，多作平远山水，其实师法荆、关，极能盘礴。学南宗者，咸祖北苑，后人以其多画江南山水，颇近平易，要如董玄宰所论北苑《潇湘帝子图》，

何等精工，精工之极，归于简淡。画非精工无以明其理，非简淡无以全其真。始循乎法之中，终超乎法之外，大含细入，其技乌得不神乎？

学有门径，艺有醇疵。彼信口雌黄，不究古今源流派别、因变递蜕之由，凭臆断其是非者，固无论已；即有竭思殚虑，博引旁征，以求确实之议评，往往瞻望徘徊，苦不得其要领。何则？艺术留传，在精神不在形貌；貌可学而至，精神由领悟而生。无分繁简，不辨工拙，而各有优长。若狃偏私之见，所谓一目之论，未可与艺事之微也。

# 怎样才是一张好画

余喜习绘事，生长新安山水窟中，新安古称大好山水，至今龀之。顾古人言好山水尝曰：江山如画。"如画"之谓，正以天然山水，尚不如人之画也。画者深明于法之中，能超乎法之外，既可由功力所至，合其趣于天，又当补造物之偏，操其权于人，精诚摄之笔墨，剪裁成为格局，于是得为好画，传播于世。世之欲明真宰者，舍笔法、墨法、章法求之，奚可哉！

法乾，古今授受不易之道。石涛《语录》言：古人未立法以前，不知古人用何法；古人既立法以后，又使后人不能离其法。其曰我用我法者，既超乎法，而先深明于法者也。"法"字原从廌作灋。廌，兽名，性触邪，故法官之冠，取以为饰，与法为水名异，今省作法。本意法当如折狱之有律，所以判别邪正，昭示疑信也。自人各挟其私见，以评论是非，视朱成碧，取赝乱真，颠倒于悠悠之口者多矣。

人皆有爱好之心，宜先有审美之旨。艺术之至美者，莫如画，以其传观远近，留存古今，与世共见也。小之状细事微物之情，大之辅政治教育之正，渐摩既久，可以感化气质，陶养性灵，致宇宙于和平，胥赖乎是。故人无贤否智愚、尊卑老少，莫不应有美术之观念。

然美无止境，而术有不同，学者宜深致意焉。

世有朝市之画，有山林之画。院体细谨之作，重于貌似，而笔墨或偏。士夫荒率之为，得于神来，而理法有失。故鉴之者，于工笔必观其笔墨，于逸品兼求其理法。工于意而简于笔，遗其貌而取其神。用笔之妙，参于古人之理论，用墨之妙，审于名迹之真本。多读古书，多看名画，更须多求贤师益友，以证其异同，使习工细者，不入于俗媚，学简易者，不流于犷悍，渐积日久，不期于美而美在其中。否则专工涂泽，则无盐、嫫母，益见其媸，任情放诞，牛鬼蛇神，愈形其恶。彼盲昧者，徒惊其妖冶，诧为雄奇，堕五里雾中，沉九泉下，而不之悟，皆误认究本寻源为复古，用夷变夏为识时。因未求笔法、墨法、章法，致浪漫而无所归也。

必也师近人兼师古人，而师古人不若师造化。师其所长，而遗其所短，在精神不在面貌。夫而后为繁为简，各得其宜，或毁或誉，无关于己。若其自信有素，不欲为时俗所转移，昔庄叟谓宋元君画者，解衣般礴，旁若无人，是真画者，其知言哉！

# 艺谈

艺术精神。画有笔墨章法三者，实处也。气韵生动出于三者之中，虚处也。虚实兼美，美在其中，不重外观。艺合于道，是为精神。实者可言而喻，虚者由悟而通。实处易，虚处难。苟非致力于笔墨章法之实处，则虚处之气韵生动不易明。故浅人观画，往往误以设色细谨为气韵，落纸浮滑为生动，不于笔墨章法先明实处之美，安能明晓画中之内美尤在虚处乎？

唐画分十三科，山水为首，界画打底。士夫多山水画。院体乃界画，以画取士，必先立法。至于画重精神，不在外貌，有为法所不能绳者，无法而有法，成为绝技。语云：老庄告退，山水方滋。画山水者，可赅人物花鸟。山水画法，尤为无穷。虚实变化，通于哲学。老子言"道法自然"，庄子言"运斤成风"，是善言哲理，而为画学证明者也。画可超乎法外，而仍在法之中，非于法之外别开捷径，同为左道，若明代有野孤禅矣。元人由唐之刻画，宋之犷悍，斟酌于法之中，而脱略于法之外，重内轻外，所以为高，初非故示艰深。此画境中有登峰造极之程，如阶级然，因列等次如下：

一、笔墨章法气韵俱胜者为上；

二、有笔墨而乏章法者次之；

三、有笔无墨兼乏章法者又次之；

四、徒有章法，循遵规矩而气韵未至者为下。

唐之项容，荆浩谓其有墨无笔。无笔不得言墨，蒙所不取。章法唐宋各自成家，后人不废临摹，亦成名手。若王石谷临宋元画，变古法之分明，自为囫囵，章法并失，遑言笔墨？笔墨之法，详于画法之中。古之士夫，道艺一致，多能鄙事。赵宋文武分途，武人不识字，明代衣冠辨等，画分士习、作家，作家外之曰北宗，至为文人所不齿，而文人之画无法可取。娄东、虞山，皆不工书，邻于市井。黄慎、闵贞，遽入恶俗，成为江湖。至于院体，直近代虎邱赝品之流耳。学者力争上游，务明画法，笔墨无分于粗细，品格宜审其清俗，学有同异，归乎自然。《中庸》言卷石勺水，以及河岳之不测，极其变也。六书象形，进而为谐声会意；画重神似不重貌似，亦犹是理。自实而虚，重内轻外，先求诸法可也。

# 书画之道

　　立德立言，不朽之业，主持公道，民学为先。孔子生当周室东迁之后，封建破坏，天子失官，百家始分，诸子之言，纷然淆乱，史学之官，流于道家，司徒之官，衍为儒教。孔子窃比老彭，以司徒上代史统，自比于道家。夫道家者，君人南面之术，六艺之宗，诸子百家之祖，而孔子所师承也。《易》曰：分阴分阳，迭用柔刚。道家曰：致虚极，守静笃。桓谭《新论》曰：老子谓之道，孔子谓之元气。曰元气，天地之间一气之所包举。《易》言元、亨、利、贞。道家冥览古始，知天地所缔造，古今成败、祸福存亡之道，为之推荡，以有今日。上古伏羲画卦，周官六书，一曰象形，原于黄帝史官，仓颉、沮诵，与作画之史皇同源异派，即所谓老庄告退，山水方滋。一阴一阳之谓道。画形之阴阳向背，千变万化，至于无穷，上参造化，下至鸟兽草木，无不兼该，非如后世之含毫吮墨，沾沾于一才艺之长，遂可论画也。故画为六书之祖，即语言文字所自始，为百工之母。又金石土木匏革诸匠作所由生，可称文艺之萌芽。而发奇光异彩，璀璨于世宙者，非此莫属。大凡语言不通，文字不同之域，有时交际隔阂，唯于图画之中，可以心领神会得之。米元章言：人物花鸟，不过为贵族

所游赏，固不足重，而唯山水画，于幽淡天真，形之笔墨，可以神游，沕穆而观物化。人物花鸟，未尝不包含于山水之中。而山水之乐，仁者见仁，智者见智，一静一动，无非养生。仁人爱物之理，成为美观，不待敷施彩色，极丹青之能事为工，其效可与诗、书、礼、乐，感人之深，沦肌浃髓，变化气质，使愚者明而恶者劝，举斯世民生，同登于寿域，而乏忧患之虞。欧哲有言，有创造欲，有占有欲二者。占有欲为夺人之物质；物质有穷，而欲无穷。创造欲为发己之精神，精神愈用而愈出。又曰：艺术救国。以民为重，正未可以不急之务目之。

# 画学常识

今试入繁盛之都市，睹夫万商云集，百物泉涌，彼熙熙而往，攘攘而来者，莫不目眩心眩，无所依据。而村夫竖子，恒踯躅于五光十色、斑驳陆离之下，啧啧称艳而不休。此种情形，人所习见。近年沪上，人文荟萃，物力丰厚，逾于它省。艺术之士，群相兴起，集合作品，开展览之会，陈列通衢大厦，为众庶所观瞻，有足引人入胜，以见东方文化特立不群之概，诚盛举也。

良辰清暇，群贤毕至，画家作品，琳琅满目，美不胜收。其徘徊观望，彷徨于金题玉躞之间，辄流连而不忍去。夫习水乡者，喜有板桥疏柳，居山郡者，爱其叠巘层峦，或耽设色之鲜妍，或择淡墨之幽雅，意所欲得，号为赏音，此取彼携，一倡百和，承学之徒，纷纷纭纭，啸俦命侣，望风咸集。初非不欲审其优绌，曲为品评，而徒见夫卷轴纵横，装潢精致，山水花木，景备四时，水墨丹青，光耀一室，舆入五都之市，杂沓于车马骈阗，而骋怀悦目，留恋其奇珍异物，而不能置者，夫何以异？如此求知画学，欲有趋向，非易言矣。

其在作者，吮毫调墨，挥洒缣素，原以养心适性，初无待于求

知。及至为之既久，所积渐多，勤劬晨夕，阅历星霜，修之于家，出而问世，虽小道之可观，固大雅所不弃。然而滔滔世宙，真赏难凭，谬悠之口，其足淆乱是非，盅惑听闻者，往往皆是。所以毁誉之故，明达所轻，名利为虚，贤智不辩。相如作赋，润虽致其千金，扬云草玄，情甘同于覆瓿，爱之者恨不同时，弃之者见知后世。时俗之厌欣，本于学诣之损益，无所关系。第自猥浅者观之，以为遭际之间，非同幸致，得失所在，优劣以分，识之歧也，岂不谬哉！甚而作意揣摩，效颦增丑，邯郸学步，矩矱何存。优孟滑稽，衣冠徒袭，盖惟妙惟肖，非学者之过，而愈趋愈下，乃不善学者之咎也。

然则欲明作画，如何而可？夫唯规矩准绳，求法度于笔墨，参差离合，验真迹于临摹；源流派别，务穷其变迁，显晦阴阳，上师诸造化；贵多读书，质疑于师友，首先立品，祛惑于魔邪。画以存道。道犹路也，人所共由之路。自古至今，不知几何年，积人成世，又经若干辈。信之于己，不若信之于人；信于当时之人，不若信于千百世以下之人。诣力所至，曾受其甘苦者，能真知之。历数十年，或数百年，时代愈远，其真知之者愈多。姚姬传论文，言作者必于其人身后五十年，恩怨俱无，而毁誉乃真。此明当时之人，犹不足信，而果于自信者，不知信于千百世之人，徒恃其聪明才智，适以误之耳。

古今授受，画者之真精神，重在有笔有墨，非笔墨无以见优长。既知用笔用墨，舍临摹无以就模范。往古之名迹，熟习于胸中，天地之真灵，全收于腕下。不执一己之独是，乃能与直谅多闻之友，互相商榷。否则枉用心思，浪费纸笔，不若舍此而他骛。艺术流传，常存宇内，守先待后，是为不朽之业。作者当与古人争胜，其立品必高于流俗；学者当知艺事精进，其真诣非可以伪为。以故无非无刺，能

稳而不工，或怪或狂，妄造而无理者，皆无笔墨之大病。可知江湖浪漫，不得借口于清湘，朝市猥庸，无容依附于石谷，而轻言临摹，亦未可与论画也。识此而画之真面目可鉴，学者不致茫昧而无所适从已。

# 历代画法之嬗变 *

　　绘画分工，古今递嬗，自成家法，至道则同。由金石而缣楮，进丹青为水墨，物用既殊，作风亦变。汉魏而上，学术崇实，工于画者，多不知名。六朝至唐，未有宗派，所习殊科，门户各判。古无款识，传模遗迹，年湮代远，真意犹存。后世声华是骛，名垂画史，诣有深浅，优绌不齐。盖画重精神，功归笔墨。徒求形似，章法临摹，艺林之中，引以为耻。穷而后通，贵善变耳。

　　晋宋以来，降于隋代，记载所及，人物为多。圣贤仙释，意象完美。顾恺之得其神，陆探微得其骨，张僧繇得其肉，展子虔得其妙，世称顾、陆、张、展。展子虔描法甚细，随以色晕开人物面部，神采如生，意度具足，可为唐画之祖。至若顾恺之绢六幅图，山水并传。陆探微山水草木，粗成而已。张僧繇没骨山水。展子虔写江山远近之势尤工，有咫尺千里之势。古时多画人物，虽以山水花鸟为布景，然而山水画之精神，早已表著笔墨之间，为后世所师法。宜乎南北两宗，崛兴唐代，此其所由变也。

---

* 本文为国立北京艺术专科学校美术史讲义之一。

　　唐初承六朝之治，阎立德、立本兄弟，以家世工艺知名，拜右相。天宝中，李思训山水绝妙，鸟兽草木，皆穷其态，子昭道变父之势，妙又过之，世称大小李将军。吴道子笔法超妙，为百代画圣。早年行笔差细，中年行笔似莼菜条，人物八面生意活动，其傅彩于焦墨痕中，略施微染，自然超出缣素，谓之吴装。是其画综顾、陆、张、展之长，尤以人物著，亦称顾、陆、张、吴。画嘉陵山水三百余里，一日而毕。李思训山水擅名，亦画嘉陵江，累月而毕。明皇云：李思训数月之功，吴道子一日之迹，皆极其妙。此笔繁简之所由分，亦即朝市、江湖众流俗子之滥觞。此不可不善变也。

　　夫唯王维官右丞，诗书画俱妙。于山水平远尤工，松石踪似吴生，而风致标格特出。所画《辋川图》，山谷盘郁，云水飞动。《雪溪捕鱼》等图，皆所称最。人物如《伏生像》《袁安卧雪》《孟浩然骑驴图》，以至维摩、文殊二图，演教渡水各罗汉，亦超绝于前古者也。董玄宰言：画家笔墨皴法，自唐及宋，皆有门庭。如禅灯五家宗派，使人闻片语单词，可定其为何派儿孙。文人之画，自王右丞始，其后董源、巨然、李成、范宽为嫡子，李龙眠、王晋卿、米南宫及虎儿皆从董巨得来。至元四大家黄子久、吴仲圭、倪元镇、王叔明，皆其正传。然所传者唯笔墨之精神，至于笔墨皴法及其章法，未有不变者也。

　　唐末荆浩以山水专门，善为云中山顶，为唐宋之冠。浩尝语人曰：吴道子画山水有笔而无墨，项容有墨而无笔；吾当采二子之长，成一家之体。故关仝北面事之。或云：关仝虽祖洪谷子，而间以王摩诘笔法，体液秀润，信有出蓝之美。宋李成画平远寒林，河阳郭熙得其遗法，亦能自放胸臆。范宽始师李成，又师荆浩，山顶作密林，写真山骨，不犯前辈。董源山水，水墨类王维，着色如李思训，多写江

南真山，不为奇峭之笔。巨然祖述董源，野逸之景甚备，而笔墨亦变。李成、范宽、郭熙、荆浩、关仝、董源、巨然，多称北宋七家。或谓元人祖董巨而桃荆关，亦未尽然。要为学南宗者，非师董巨，无由深造，有断然者。

宋李公麟居龙眠山，始学顾、陆与僧繇、道玄，集众善为己有，作画多不设色，笔法如行云流水，有起倒。王晋卿所画山水，学李成皴法，以金彩为之，小景水墨作平远。米南宫以山水古今相师，少有出尘格，不作大图，无一笔关仝、李成俗气。子友仁，号虎儿，善作烟峦云岩之意，士夫画者，莫不宗之。之数子者，艺事精能，以其笔墨章法，虽师古人，而不袭古人之面目，卓绝古今，是为可贵。

刘、李、马、夏，起于南宋。马远用巧，夏珪用拙，刘松年之细润，李晞古之精深，称南宋四家。高房山、赵沤波，学董、巨、二米。元季黄、吴、倪、王，多学北苑，或参荆、关诸家。如子久之浑厚，仲圭之酣畅，云林之幽淡，叔明之秀润，各有面貌，显异古人。其合古人之处，纯关笔墨。明初画者，习马、夏而流于恶俗。沈周学元人，文徵明师唐人，唐寅、仇英以元人之笔墨，作唐宋之章法，各处所学，称明四家。清初娄东、虞山，承董华亭之风，祖法董巨，取意元人，而笔墨超卓，恒不逮于山林隐逸之士。洎闽浙诸派，粗恶鄙俗，士习羞称，陵夷重于今日，振而兴之，端在作者。观古人之善变，可以得所师矣。

# 书体之变迁及其派别 <sup>*</sup>

时势变迁，派别殊异，书体有可稽者，《周礼·地官·小司徒》保氏：养国子以道，乃教之六艺，一曰五礼，二曰六乐，三曰五射，四曰五驭，五曰六书，六曰九数。郑注云：六书，象形、会意、转注、处事、假借、谐声也。通于书之义理，措笔而知意，见文而察本，不特点画模刻而已。秦书有八体，一曰大篆，二曰小篆，三曰刻符，四曰虫书，五曰摹印，六曰署书，七曰殳书，八曰隶书。汉六体书：古文、奇字、篆书、隶书、缪书、虫书，皆所以通知古今文字。摹印章，书幡信，删繁去模，古意渐漓。秦时李斯号为工篆，诸山刻石及铜人铭，皆李斯所书。汉建初中，扶风曹喜少异于斯，而亦称善，邯郸淳师焉略究其妙，韦诞师淳不及也。孔壁古文，汉世秘藏，希得见者。魏初传古文者，出于邯郸淳。晋卫恒祖敬侯写淳尚书，后以示淳，而淳不别。

汉建初中，上谷王次仲始以隶书作楷法，即今之正书也。至灵帝

---

\* 本文及下文为广西夏令讲学会书画史讲义，兹据讲义石印件录入，黄氏旁注"书画史误入"，盖指讲义印误入金石学讲义。以黄氏字迹看，似为1928年所书；又石印之格式有异于1935年讲义，故系于1928年。误印处经黄氏改正。

好书，时多能者，而师宜官为最。大则一字径丈，小则方寸千言，甚矜其能。巨鹿宋子有《耿球碑》，是宜官书，梁鹄传其法。汉兴有草书，至章帝时，齐相杜度号称善作，后有崔瑗、崔寔，亦皆称工。弘农张伯英自称上比崔、杜不足，下方罗、赵有余。罗叔景、赵元嗣与伯英同时。晋索靖言《草书状》，成公绥论《隶书体》，王珉有《行书状》，杨泉有《草书赋》，真草盛行，独崇体势，穷形尽相，工于比拟，诵其文词，如同见之。

唐太祖武德四年，置修文馆于门下省，九年改曰弘文馆。太宗贞观元年，诏京官职事五品以上嗜书者二十四人，隶馆习书，出禁中书法授之。又太宗出御府金帛，购天下古本，乃命魏征、虞世南、褚遂良定真伪。凡得羲之真行二百九十纸，为八十卷。又得献之、张芝等书，以贞观字为印章，命遂良楷书小字影写之。

宋翰林学士院，自五代以来，兵难相继，待诏罕习正书，以院体相传，字势轻弱，笔体无法，凡诏令碑刻，皆不足观。太宗留心笔札，即位之后，募求善书。许自言于公车署御书院，首得蜀人王著以士人任簿尉，即召为御书院祗候，迁翰林侍书。著善草隶，独步一时。又善大书，其笔甚大，全用劲豪，号散卓笔。徽宗瘦金书，笔势劲逸，类于薛稷。苏轼论王荆公书，得无法之法，然不可学无法，故仆书尽意作之，似蔡君谟，稍得意似杨风子，更放似言法华、欧叔弼。黄庭坚论书有诗云：大字无过瘗鹤铭，小字莫学痴冻蝇；随人学人成旧人，自成一家乃逼真。又谓：今人字不按古体，唯务排叠，字势悉无所法，故学者如登天之难。米芾论书云：智永研成曰，乃能到右军，若穿透，始到钟、索也，可不勉之。赵孟頫言：学书在玩味古人法帖，悉知其用笔之意，乃为有益。右军书，是已退笔，因其势而用之，无不如志，此其所以神也。明李东阳言：子昂临右军《十七

帖》，非此老不能为此书，然观者掩卷知其为吴兴笔也。大抵效古人书，在意不在形，优孟效孙叔敖法耳。焦竑言：学书之法，非口传心授，不得其精。故自羲、献而下，世无善书者，唯智永能寤寐家法，书学中兴，至唐而盛。宋家三百年，唯苏、米庶几。元唯赵子昂一人，皆师资晋唐，所以绝出流辈。董其昌论书自言：吾书与赵文敏较，各有长短，行间疏密，千字一同，吾不如赵。若临仿历代，赵得其十一，吾得其十七。赵书因熟得俗态，吾书因生得秀色；赵书无弗作意，吾书往往率意。当吾作意，赵书似逊一筹，第作意者少耳。观此可知书法南宗，莫不重帖。终明一代，能书者多。降清乾嘉，董书盛行，渐入柔弱浮滑。包世臣师邓石如之法，著《艺舟双楫》，倡言北宗，崇尚六朝碑志，矫其流弊，学风甚畅。然南宗雅正，未可偏废，尤在善临摹者有以抉择之已。

# 精神重于物质说

　　《易》曰：道成而上，艺成而下。道成、艺成，犹今所谓精神文明与物质文明也。中华四千年来，为文化开化最早之国。古之制作，皆古之圣贤，政教一致，初无道与艺之分。盖三代而上，君相有学，道在君相。三代而下，君相失学，道在师儒。春秋之世，文武之道，未坠于地，在人，贤者识其大者，不贤者识其小者，此道与艺之所由分，其见端耶？孔子删《诗》《书》，订《礼》《乐》，作《周易》，修《春秋》，问礼于老聃，问乐于苌弘，采百二国之宝书，以及辀轩所录之风诗。其时国学之掌于史官者，集大成于尼山。故孔门四教，文行忠信，又曰：行有余力。则于《说文》注谓：诗书，六艺之文。六艺者，礼、乐、射、御、书、数也。又《汉（书）·艺文志》：《易》《诗》《书》《春秋》《礼》《乐》六经，谓之六艺。司马迁叙史，先黄老而后六经，议者纷然。扬雄谓：六经，济乎道者也。乃知迁史之论为可传。艺必以道为归，有可知已。

　　尝观黄帝御宇，命仓颉制六书，史皇作图画，若风后之阵法，隶首之定数，伶伦之律吕，岐伯之内经，凡宫室器用衣服货币之制，皆由此并兴。夏商而下，迄于成周，设官分职，郁郁乎文，焕然美备。

东迁之后，王纲不振，诸侯僭乱，史官失职，远商异国，诸子百家之说，异学争鸣。老子见周之衰，诗书之教不行，乃西出函谷关，著《道德经》五千余言，辞洁而理深，务为归真返璞之旨。其言曰：圣人法天，天法道，道法自然。艺之至者，多合乎自然，此所谓道。道之所在，艺有图画。图画者，文字之绪余，百工之始基也。文以载道，非图画无以明。而图谱之兴，尚不如画者，物质徒存，精神未至也。

宋郑樵论图谱云：今总天下之画而条其为图谱之用者，十有六，一曰天文，二曰地理，三曰宫室，四曰器用，五曰车旗，六曰衣裳，七曰坛兆，八曰都邑，九曰城筑，十曰田里，十一曰会计，十二曰法制，十三曰班爵，十四曰古今，十五曰名物，十六曰书。凡此十六类有书无图不可用也。

图画之用，以辅政教，载诸典籍，班班可考。乃若格高思逸，笔妙墨精，道弸于中，艺襮于外，其深远之趣，至与老子自然之旨相侔。大之参赞天地之化育，以亭毒群生，小之撷采山川之秀灵，以清洁品格。故国家之盛衰，必视文化；文化之高尚，尤重作风。艺进于道，良有以也。稽之古先士夫，多文晓画，言论相同，皆无取于形象位置，彩色瑕疵，亦深戒夫多用己意，随手苟简，而唯赏其奥理冥造，以畅玄趣，极其自然之妙。其说可略举之。

欧阳修论鉴画曰：高下向背，远近重复，皆画工之艺。苏轼论画曰：观士人画，如阅天下马，取其意气所到；至若画工，往往只取鞭策皮毛、槽枥刍秣，无一点俊发，看数尺便卷。黄庭坚曰：余未尝识画，然参禅而知无功之功，学道而知至道不烦，于是观画悉知其巧拙。米友仁曰：言画之老境，于世海中一毛发事，泊然无着，每于静室僧趺，忘怀万虑，心与碧虚寥廓同其流荡。

由此观之，一切形貌采章，历历具足，甚谨甚细，外露巧密者，世所为工，而深于画者，恒鄙夷之。而唯求影响，粗犷不雅者，尤宜摈斥。即束于绳矩，稍涉睢盱，亦步亦趋，自限凡庸，皆非至艺。循乎模楷之中，而出于樊篱之外。是故师古人者，已为上乘；知师古人不如师造化者，方可臻于自然。今者东方美术，遍传欧美，举国之人，宏开展览，无论朝野，争先快睹，以事研究，莫不称誉，以视瓷铜、玉石、织绣、雕刻、古物等器，尤为珍贵。乃若江湖浪漫之作，易长嚣陵，院体细整之为，徒增奢侈，曩昔视为精美，兹已感悟其非，而孜孜于士夫之画，深致意焉。且谓物质文明之极，其弊至于人欲横流，可酿残杀诸祸，唯精神之文明，得以调剂而消弭之。至于余闲赏览，心旷神怡，能使百虑尽涤，犹其浅也。志道之士，据德依仁，以游于艺，精神文明与物质文明之用，相辅而行，并驰不悖，岂不善哉！岂不善哉！

# 水墨与黄金

　　昔李营丘师王维，倪云林师关仝，所画山水，皆以水墨，类多寒林平远，笔意简淡，谓为惜墨如金。汉魏六朝，绘画之事，设施五彩，尚用丹青。前汉杜陵人毛延寿，画人形丑好老少，必得其真。元帝尝使画工图后宫美人，按图召幸。诸宫人皆赂画工，独王嫱不肯。后匈奴求美人为阏氏，帝以王嫱行。及去召见，貌为后宫第一，帝乃穷案其事，延寿等皆弃市。汉兴，朝廷以经术饰吏治，张禹、公孙弘之徒，诈伪相承，流品卑下。当武帝时，陈皇后得幸颇妒，别在长门宫愁闷悲思。闻蜀郡成都司马相如天下工为文，奉黄金百斤，为相如文君取酒，因为解悲愁之辞。而相如为文，以悟主上，陈皇后复得亲幸。夫元帝诸宫人之赂画工，不过袭陈皇后故智耳。而司马相如之赋，与毛延寿之画，皆以文艺，如后人之得润金，初无彼此之别，其受赂同也。后汉崇尚气节，士夫多砥砺品行，故能廉介自守，以为名高。沿于晋室，其风犹有存者。晋陵顾恺之，义熙中为散骑常侍，博学有才气，丹青亦造其妙，笔法如春蚕吐丝，初见甚平易，且形似时或有失，细视之六法兼备。傅染以浓色微加点缀，不求晕饰，而俗传谓之三绝：画绝、痴绝、才绝。方时

为谢安知名，以谓自生民以来，未之有也。《历代名画记》京师寺记云：兴宁中，瓦官寺初置，僧众设会，请朝贤鸣刹注疏。其时士大夫莫有过十万者。既至长康，直打刹注百万。长康素贫，众以为大言，后寺众请勾疏，长康曰：宜备一壁。遂闭户往来月余，日所画维摩一躯。工毕，将欲点眸子，乃谓寺僧曰：第一日观者请施十万，第二日可五万，第三日可任例责施。及开户，光照一寺，施者嗔咽，俄而得百万钱。当僧众请朝贤鸣刹注疏，犹今之募捐金钱。顾长康，字恺之，直打刹注百万，以素贫之人而为大言，亦犹汉高祖为亭长时，单父吕公客沛，令沛中豪杰吏皆往贺。萧何为吏主进，令诸大夫曰：进不满千钱，坐之堂下。高祖绐为谒者曰：贺钱万。实不持一钱。其傲慢之气，与此相类。唯高祖有其仪表，长康有其艺术，皆足以动众而无所诎。吕公能知高祖为非常人，寺僧能知长康为非常之画，其知遇同之。长康工毕点睛，俄致百万，佛教兴盛，艺事光昌，相得益彰，有固然已。由此六朝画壁，仙释人物山水鱼龙之作，师徒授受，优劣错综，郡邑之间，不可殚述。长安许道宁学李营丘画山水。营丘业儒属文，气调不凡，磊落有大志，因才命不偶，遂放意诗酒之间，寓兴作画，以自娱耳。适有显者招，得书愤笑，谓：吾儒生，游心艺事，奈何使人羁入戚里宾馆！研究丹粉，与史人同列，此戴逵之所以碎琴也。却使其不应，后显者阴以厚赂其相知，术取数幅焉。道宁初，以卖药都门，画山水聚观者，故早年所画恶俗。至中年脱去旧学，稍自检束，行笔简易，风度益著，至细微处始人妙理，评者谓得李营丘之气。画者不能多诵诗书，而惟相安于庸众，无论其胸次猥琐，见闻俗陋，难于脱除朝市、江湖之习。即令昕夕临摹真迹，亦徒拘形似，不得超于笔墨之外。所以唐宋以来，院画虽工，其营营于利者，皆不足观矣。

虽然，图画者，文字之余事。《隋书》：郑译拜上柱国，高颖为制，戏曰笔干，答曰：出为方伯杖策，言归不得一文，何以润笔？其后李邕、皇甫湜、白居易、饶介之，得润最巨。作画取润，当亦始于隋唐，而盛于宋元。宋南渡后，李唐初至杭，无所知者，货楮画以自给，日甚困。有中使识其笔，曰"待诏作也"，而唐之画，杭人即贵之。唐有诗曰："雪里烟村雨里滩，为之容易作之难；早知不入时人眼，多买胭脂画牡丹。"可知李唐多画水墨。至于流离颠沛，无复所之，卖画自给，殊可悯矣。元季吴仲圭，生时与盛懋同里闬。懋画远近著闻，求者踵相接也。然仲圭之笔，绝不为人知，以坎坷终其身。《书画舫》言：今仲圭遗迹高者价值百千，懋图至废格不行。古今好尚不同，必俟久而论定如此。明初王冕画梅乞米，夏昶喜作竹石，求者无虚日，一一应之，得者宝藏。时为之语曰：太常一竿竹，西凉十锭金。海国兼金购求，声价已贵。姚公绶早年挂冠，优游泉石，画法吴仲圭，至□成图，或售于人，遂厚价返收之，以自见重。朱朗师文徵明，称入室弟子。时有金陵客寓于吴，遣童子送金币于朗，求作待诏召赝本。童子误送文宅，致主人求画之意，征明笑而受之曰：我画真衡山，当假子朗可乎？一时传为笑谈。朱朗字子朗，征明号衡山也。陈章侯画梅竹卷跋云：辛卯暮秋，老莲以一金得文衡山画幅，以示茂齐。茂齐爱之，便赠之。数日后，丁秋平之子病笃，老莲借茂齐一金，赠以资汤药。孟冬，老莲以博古页子饷茂齐。时邸中阙米，实无一文钱，便向茂齐乞米，茂齐遗我一金，恐坠市道，作此酬之，以矫夫世之取人之物，一如寄焉者。高士奇言：陈老莲不问生产，往往以笔墨周友之急。其所自跋可见。

一日，朋侪叙话，言间以何者为值最贵，或举珠宝，或指书籍。友云当以画中水墨为值最贵，如李营丘、倪云林画之简淡，费墨几

何，其值可千百计。唯古之画者，自重其画，不妄予人，故价愈高，而世亦宝，非若近今作家，艺成而后，急于名利，恒多为大商巨贾目为投机之用。甘为人役，非求知音，虽致多金，奚足重焉！

# 国画之民学

## ——八月十五日在上海美术茶会讲词

我国号称"中华民国"，现在又为民主时代，所以说"民为邦本"。今天我便同诸位谈谈"国画之民学"。所谓"民学"，乃是对"君学"以及"宗教"而言。

在最早的时候，绘画以宗教画居多，如汉魏六朝以及唐宋画的圣贤仙释，绘画的人多少要受宗教的暗示或束缚，不能自由选择题材。在宗教画以前，也大半都是神话图画。如舜目重瞳、伏羲蛇身之类。再后，君学统治一切，绘画必须为宗庙朝廷之服务，以为政治作宣扬，又有旗帜衣冠上的绘彩，后来的朝臣院体画之类。

群学自黄帝起，以至于三代；民学则自东周孔子时代始。在商朝的时候，君位在于传贤，不乏仁圣之君；西周一变而为传子，封建制度成立。自后天子诸侯叔侄兄弟之间，觊觎君位，便战乱相寻，几无宁日。春秋战国时代，封建破坏，诸子百家著书之说，竞相辩难，遂有了各人自己的学说，成为大观。要之三代而上，君相有学，道在君相；三代而下，君相失学，道在师儒。自后文气勃兴，学问便不为贵族所独有。师儒们传道设教，人民乃有自由学习和自由发挥言论的机会权力。这种精神，便是民学的精神，其结果遂造成中国文化史上最

光辉灿烂的一页。诸如农田水利，通工易事，居商行贾，九流总计，都有所发明和很大的进展。这些除已见于经籍记载以外，从出土的铜器、陶器、兵器上的古文字，也都有确切的证据。

中国艺术本是无不相通的。先有金石雕刻，后有绢纸笔墨。书与画也是一本同源，理法一贯。虽音乐博弈，也有与图画相通之处。六朝宗少文氏，曾经遨游五岳，归来即将所见山水，绘于四壁，俨如置身于山水之间，时或抚琴震弦，竟能够使那墙壁上的山水，也自铮然有声，所谓"抚琴动操，欲令众山皆响"，音乐和图画便完全融合在一起了。宗氏自称卧游，后来人所说的"卧游"便是本此。张大风论博弈，他说：善弈者落落初布数子，而全局已定，即画家之位置骨法，这又是博弈与绘画相通的地方。

春秋时孔子论画，《论语》所记"宰予昼寝"，其实为"画寝"之误。昼与画本易混淆，便为宋人所误。"宰予画寝"，乃是宰予要在他的寝室四壁绘上图画，但因房子破旧，不甚相宜，孔子见到，就认为是"朽木不可雕也，粪土之墙不可污也"，劝他不必把图画绘在那样不堪的地方。假如仍然照"昼寝"解释，以宰予既为孔门弟子之贤，何至于如此不济？或者仅仅一下午之睡而已，老夫子又何至于立即斥之为"朽木""粪土"呢？未免太不在情理了。

又如孔子所说的"绘事后素"，也是讲绘画方法的。宋人解释为先有素而后有绘，以为彩色还在素绢之后。这也是一种误解。实际上那时代有色的绢居多，而且没有纯白色的绢，后来直到唐代，纸都还是淡黄色。"绘事后素"的意思，乃是先绘彩色，然后再加上一种白粉，这和西洋画法相同，日本画也是如此。

中国除了儒家而外，还有道家、佛家的传说，对于绘画自各有其影响。孔孟讲现在，老子讲未来，佛家讲过去和未来。比较起来，中

国画受老子的影响大。老子是一个讲民学的人，他反对帝王，主张无为而治，也就是让大家自由发展的意思。他说："圣人法地，地法天，天法道，道法自然。"圣人是种聪明的人，也得法乎自然的。自然就是法。中国画讲师法造化，即是此意。欧美以自然为美，同出一理。不过，就作画讲，有法业已低了一格，要透过法而没有法，不可拘于法，要得无法之法，方有天趣，然后就可以出神入化了。

近代中国在科学上虽然落后，但我们向来不主张以物胜人。物质文明将来总有破产的一天，而中华民族所赖以生存，历久不灭的，正是精神文明。艺术便是精神文明的结晶，现时世界所染的病症，也正是精神文明衰落的原因。要拯救世界，必须从此着手。所以，欧美人近来对于中国艺术渐为注意，我们也应该趁此努力才是。

这里，我讲讲某欧洲女士来到中国研究中国画的故事。她研究中国画的理论，并有著作在商务印书馆出版。在她未到中国以前，曾经先到欧洲各国的博物馆，看遍了各国所存的中国画，然后来到中国，希望能够看到更重要的东西。于是先到北京看古画，看过古宫画之后，经人介绍，又看了北京画家的收藏，然后回到上海，又得机会看过一位闻人的收藏。结果，她表示并不满意，她还没有看到她想看的东西。原来她所要看的画，是要能够代表中华民族的画，是民学的；而她所见到的，则以宫廷院体画居多，没有看到真正民间的画。这些画和她研究的中国画的理论，不甚符合，所以，她不能表示满意。从这个故事里，我们可以看出欧美人努力的方向，而同时也正是我们自己应该特别致力的地方。

当我在北京的时候，一次另外一位欧美人去访问我，曾经谈起"美术"两个字来。我问他什么东西最美，他说不齐弧三角最美。这是很有道理的。我们知道桌子是方的，茶杯是圆的，它们很实用，但

因为是人工做的，方就止于方，圆就止于圆，没有变化，所以谈不上美。凡是天生的东西，没有绝对方或圆，拆开来看，都是由许多不齐的弧三角合成的。三角的形状多，变化大，所以美；一个整整齐齐的三角形，也不会美。天生的东西绝不会都是整齐的，所以要不齐，要不齐之齐，齐而不齐，才是美。《易》云：可观莫如木。树木的花叶枝干，正合以上所说的标准，所以可观。这在中国很早的时候，便有这种认识了。

君学重在外表，在于迎合人。民学重在精神，在于发挥自己。所以，君学的美术，只讲外表整齐好看，民学则在骨子里求精神的美，含而不露，才有深长的意味。就字来说，大篆外表不齐，而骨子里有精神，齐在骨子里。自秦始皇以后，一变而为小篆，外表齐了，却失掉了骨子里的精神。西汉的无波隶，外表也是不齐，却有一种内在的美。经王莽之后，东汉时改成有波隶，又只讲外表的整齐。六朝字外表不求其整齐，所以六朝字美。唐太宗以后又一变而为整齐的外表了。借着此等变化，正可以看出君学与民学的分别。

近几十年来，我们出土的东西实在不少，这些东西都是前人所不曾见到过的，也可以说我们生在后世的人，最为幸福。有些出土的东西，如带钩、铜镜之类，上面都有极美极复杂的图案画。日本人曾将这些图案加以分析，著有专书，每一个图案，都可以分析出多少层不同的几何图形来，欧美人见了也大为惊服。大体中国图画文字在六国时代，最为发达，到汉朝以后就完全两样了，大多死守书本，即有著作，也都是东抄西抄，很少自辟蹊径。日本人没有什么成就，也就在于缺乏自己的东西，跟在人家后面跑。现在我们应该自己站起来，发扬我们民学的精神，向世界伸开臂膀，准备着和任何来者握手！

最后，还希望我们自己的精神先要一致，将来的世界，一定无所

谓中画西画之别的。各人作品尽有不同，精神都是一致的。正如各人穿衣，虽有长短、大小、颜色、质料的不同，而其穿衣服的意义，都毫无一点差别。愿大家多多研究，如果我有什么新的消息或新的意见，也很愿意随时报告。

# 中国画学谈

## ——时习趋向之近因

近世欧风东渐，单色画与彩色画之学说，木炭、铅笔、钢笔者为单色画，油画、水彩画、粉画为色彩画，标着学堂课程。青年学子向风西方美术，声势甚盛，而中国画学适承其凋敝之秋。余著有中国画学衰敝论，寻衅蹈瑕，遂为一时所排击。游学东瀛之士，目睹日本国之文部每设图画展览会，甄录东西两方新旧画派，并驾齐驱，不相优劣，或思参合于日本画学而调停之。况观欧美诸国言美术者盛称东方，而于中国古画，恣意搜求，尤所珍爱，往往著之论说，供人常览。学风所扇，递为推移。由是而醉心欧化者侈谈国学，曩昔之所肆口诋诽者，今复委曲而附和之。余谓攻击者非也，而调和者亦非也；诋诽者非也，而附和者亦非也。入者主之，出者奴之，党同伐异，恒人之情也。学者资性纯粹，如未染之素丝，白之受彩，尤为易易。

当其学师讲授，坐论一堂，耳不详六法三品之言（六法：一曰气韵生动，二曰骨法用笔，三曰应物象形，四曰随类赋彩，五曰经营位置，六曰传移摹写。三品：气韵生动，出于天成，人莫窥其巧者，谓之神品；笔墨超绝，傅染得宜，意趣有余者，谓之妙品；得其形似而

不失规矩者，谓之能品。见《图绘宝鉴》），目未睹南宗北宗之别（北宗：李思训父子着色山水，流传而为宋之赵干、赵伯驹、伯骕，以至马、夏辈；南宗：则王摩诘始用渲淡，一变勾勒之法，其传为张璪、荆、关、郭忠恕、董、巨、米家父子，以至元之四大家。见《画禅室随笔》），其陈列于座右者，非摄影像，即印刷本，光怪陆离，舶来品耳。偶尔见闻一二市侩临摹之笔，俗子妄诞之谈，以为中国画学，即尽乎此。于是群相排挤，而门户之见益甚。遂使目空今古，虽文人学士之著作，皆屏弃而不言。嗟呼！井蛙不可以语天，勺蠡不可以测海，饮狂泉者，举国之人皆以不狂为狂。此不务研求，如徒肆攻击者，不足以知国画也。

日本自唐以来，崇尚中国文化，至明代而极盛，明代名画大家真迹，无不巨金购求。国中士夫，家喻户晓。如倪云林之画，江东之家以有无为清俗。工画之士，沾溉其残膏剩馥，莫不席丰履厚，为艺林所倾仰。清廷变法，学制规仿东瀛。明治维新，文教改行西法。然日本学术，大都来自诸邦，学校尚欧洲之风，民间兼习中国之画。国家权衡文艺，二者并取，汇为程式。其习中国画者，囿于闻见，日即浇漓，鉴别收藏之家，仅专精于中国明代之画，唐宋及元，非其所尚。近染欧化，又事精能，而笔墨之道，去古益远。学者自为兼收东西画法之长，称曰折中之派。夫艺事之成，原不相袭，各国之画，有其特色，不能浑而同之。此调停之说，似无容其置喙也。

彼诋诽者之言曰：欧画之于阴阳向背，形状毕真，中国之画，丈山尺树，寸马豆人，位置时有所失，阴晴早暮，风雨雪月，多不能分，是其短绌。诸家优劣，古今殊异，粉本所出，辗转模仿，多至十百，黄茅白苇，一望皆同。文人之笔，乱头粗服，草草不工，或称游戏三昧，幼龄童稚，学为握管，春蛇秋蚓，涂抹满纸，正可仿

佛，其视欧美名画形神俱肖，不啻霄壤。信斯言也。岂知晋唐以来，中国士夫，矩矱在胸，集意挥洒，以故天机生动，洞壑幽深，直是化工在其掌握。五代两宋，始设画院，为时拘抑，进以精能；而遁志林泉，雄奇杰出，重在骨气，画手尤高，固非肤见浅学之士可梦见耳。

至若强为附和者，犹是无知无识，谬托风雅者也。鉴衡无定，而是非或淆，趋向未坚，而歧误益甚。喜新厌故之积习，全凭耳濡目染为转移，为论曩时之憎恶非真，即后此之欢欣亦伪。以为中国名画，既为欧美所推崇，则习欧画者，似不能不习国画。由今溯古，其渊源所从来，流派之辨别，未之讲也。一缣半楮，无名迹之真传，涨墨浮烟，画时流之恶习，好异者惊其狂怪，耳食者播其声施，久假不归，习非成是，如涂涂附，自欺欺人。是盲昧古法，等于调停两可之俦，而贻误后来，甚于攻击诋诽者也。

余非谓习欧画者之不可言中国画学也。器具之同异，艺术之变迁，有沿革于因时，无拘泥于陈迹。欧洲之画，由壁而板而布（希腊、罗马之邦，贝城壁画，最有名誉，由黑白单色至于着色水彩，十八世纪之英国，先用褐色之叟比亚色钩画，全用墨色和灰色分阴阳，然后再调着色彩，似彩色之印刷品。当时山白特柯，曾主改良淡色图画，汤姆斯·哥汀发明新水彩画），不知几经变易。中国之画，由六书象形，至于十三科（元汤垕言：世俗论画，必曰画有十三科，山水打头，界画打底。明陶宗仪《辍耕录》，曰佛菩萨相，曰玉帝君王道相，曰金刚鬼神罗汉圣僧，曰风云龙虎，曰宿世人物，曰全境山林，曰花竹翎毛，曰野骡走兽，曰人间动用，曰界画楼台，曰一切傍生，曰耕种机织，曰雕青嵌绿），三代迄今，上下数千年，纵横十万里，皆递变而靡已。《易》曰：穷则变，变则通，通则久。《诗》曰：

不愆不忘，率由旧章。孔子曰：温故而知新。欧人亦曰：世界无新物。盖所谓今日之新者，明日为旧，而昔日之旧者，今又翻新。知新之由旧，则无旧非新。载稽典籍，明此可试论中国之画学。

# 中国山水画今昔之变迁

　　中国山水画，数千年来，载诸史乘，班班可考，流传名迹，家法派别，各各不同。古今相师，代有变易：三代制作，金镂钟鼎；汉魏六朝，石刻碑碣；隋唐而后存于缣楮；近世发现石室土隧之藏，不可胜计。要之屡变者体貌，不变者精神；精神所到，气韵以生，本于规矩准绳之中，超乎形状迹象之外。故言笔墨者，舍置理法，必邻于妄，拘守理法，又近于迂；宁迂毋妄，庶可以论画史变迁已。

　　夫理法入于笔墨，气韵出于精神。学贵本原，功资搜讨，诗文书法，足以阐幽索奥。古人虽多著述，观者未易明了，而薪传授受，全凭口舌，真筌妙筛，领悟贯通，苟非其人，秘而弗泄，防微杜渐，如何矜慎。此艺之所以称术也。术有偏全，即艺有优绌。详其辨别，固不容宽。而唯不学无术之俦，师心是用，恃有聪明才智，偭规蔑矩，自诩创造，以霸悍谓之气，修饰谓之韵，用笔无曲折，类于系马之桩，用墨重痴肥，贻有墨猪之诮，自欺欺人，非不要誉于一时，无识者称之，有识者独鄙之。由古至今，画史之多，其不善变而入歧途者，夫复何限！何则？变其所当变，体貌异而精神自同；变其所不当变，精神离而体貌亦非也。此变迁之故，宜加审慎也。

　　间尝征之于古昔，商周汉魏，夐乎远矣。溯自晋魏而下，顾、陆、张、展，多画道释圣贤之像，唯张僧繇第于缣素之上，以青绿重色，先图峰峦泉石，而后染出丘壑巇岩，不以墨笔先勾者，谓之没骨皴，是为山水画用丹青之始。展子虔写江山远近之势尤工，因有咫尺千里之趣，变高深而为平远，山水画之理益明。唐之吴道子早年行笔差细，中年行笔磊落如莼菜条，其傅彩于焦墨痕中，略施微染，自然超出缣素，世谓之吴装。此由重色变为淡渲，山水画之法渐备。李思训金碧辉映，王摩诘水墨清华，宗分南北，各成一家，变易寻常，不相沿袭，千古所师，岂偶然哉！

　　五代荆浩，善言笔墨，尤尚皴勾，关仝学之，为得其传，变而为简易。宋之董元，下笔雄伟，林霏烟霭，巨然师之，独出己意，变而为幽奇，其与李成、郭熙、范宽画寒林不同。至米氏父子，笔酣墨畅，思致不凡，水墨画中，始有雅格。刘、李、马、夏，时当南宋，专尚北宗，虽号精能，均有不逮。二米之画，最为善变。元之赵鸥波、高房山，及其叔季，有黄子久、吴仲圭、倪云林、王叔明，皆师唐宋之精神，不徒袭其体貌，所为可贵。明之沈石田、文徵仲，力追古法，而长于用笔墨。唐子畏、仇实父，兼师北宗，更研理法。董玄宰上窥北苑，近仿元人。娄东、虞山学之而一变，新安、邗江学之而又变。所惜前清，不善学者，务于体貌而遗其精神，囿于理法而限其笔墨，常为鉴家所诋病。而蚩元者因不屑临摹，过于自信，率尔涂抹，以为名高，虞理法之拘牵，置笔墨于不讲，虚造而向于壁，欲入而闭之门，由此观之，滔滔皆是，势不至沧海横流，神州陆沉不止。且今之究心艺事者，咸谓中国之画，既受欧日学术之灌输，即当因时而有所变迁，借观而容其抉择。信斯言也，理有固然。然而抚躬自问，返本而求，自体貌以达于精神，由理法

以期于笔墨，辨明雅俗，审详浅深。后之视今，犹今视昔。鉴古非为复古，知时不欲矫时，则变迁之理易明。研求之事，不可不亟亟焉。

# 中国画之特异 *

中国古有文字，六书象形，尤与画近，世称书画同源。非若其他文字，与语言合一，而无形与谊之可言。象形之字，日久不用，画亦轻于貌似，而专重精神。宋东坡诗云：作画以形似，见与儿童邻。画斥形似，其异一也。

老庄告退，山水方滋。山水画中，人物花鸟，固无不备。宋米元章言：人物花鸟，但为贵族游赏，不能与山水并高。自称所作山水，无荆浩、关仝一毫俗气，特称雅格，识者韪之。其先唐画分十三科，山水居第一，次言人物、花卉。画重山水，其异二也。

人世可贵之事，一曰难能；可贵之物，一曰难得。画分三品，神、妙居上，而能品次之，则难能者，未必可贵。高人雅士，画不可以势迫，亦不可以货取。至有知音，或挥洒不倦，日可写数十纸。是可贵者，未尝难得。而唯落落寞寞，不求人知，空谷之中，孤芳自赏，有以知希为贵者，称曰逸品，以为在神、妙二品之上，或云在神、妙之

---

\* 本文录自原稿缮清件作者修改稿，题下原有注，修改时删去。原注云：神似实为内美，学者其知所重内轻外可矣。此文当为居北京时所撰。

外。画重逸品，其异三也。

具此三异，固不仅关构图、色彩不同，其精神果有不同乎？非也。方今欧化东渐，画法称点，有曰起点，画重光线。中国之画，于图画之学，尤得裨益，可以力行，非徒增广见闻已也。

古人图画，妙于传神，不尚细谨。钟鼎彝器，阳款阴识，皆圣哲之手迹。其精美者，有错综离合，抑扬起讫。古之笔法，今称线条，图画本源，即基于此。善论画者，必先用笔。用笔之法，著于评论书法之中。而论画者或不能详，非有所秘，以书画同源，六艺书数，图画即在其中。结绳画卦，用方用圆，体无不备。结绳既邈，演为太极，专言术数，非必尽然。况乎蝌蚪象形，阴阳向背，纯是书法，笔笔用圆。术数犹虚，图画乃实，实习图画，此为真传。后人轻视图画，以为艺术无关轻重，师徒授受，不欲明言，久渐失之，世无知者。因疑术数之家，得为专有，无足深考，岂不异哉！或称《易经》为杂字书，皆言平常日用之物。吾谓太极两仪，开辟美观，当为书画精意所存。画重用笔，证之书法，所论无往不复，无垂不缩，以及隶体分书，一波三折之语，无不吻合，静言思之，当了然而无不通也。

# 中国绘画贵乎笔墨

## ——从中国绘画谈到文人画

我国绘画先于文字，六书象形，即其肇端。历史悠久，递嬗变迁，商周秦汉画家姓氏，诸多不详。我国文艺之流传，见于金石碑版，以至缣素，学者可居今思古，按部就班，潜心探讨，得其大略也。我国绘画，贵乎笔墨，如书法然。故学者须先事临摹，以取古人心得，初从近代名画入手，渐步上趋，尤须讲理法与气韵，不可缺一。

**法** 为前人真迹，历久苦心探讨所得之方法。学者得其成法，既省潜心深虑之劳，又免瞠目盲从之苦。陶镕于古，运用自如，始可参加己意，以成无法之法。此至法也。

**理** 既知运用笔墨之法，更当研究画理。理者，古今事物本原，观其异同，非可以徒事奇巧为也。虽王维有雪中芭蕉之作，或云其近理。然神实胜理，属兴至偶一为之，非不可耳。学者宜求其自然之态，去其勉强而不合于寻常者，以为至理可也。

**气** 法理既明，气韵尤重。谢赫著《六法论》，以气韵生动列为第一。瓯香馆书跋云：有笔有墨谓之画，有趣有韵谓之笔，潇洒风流谓之韵，画变穷奇谓之趣，皆在一气呵成也。画有工匠、士夫之别。

工匠之流，其品格不足以世传，如院体之画，不过以迎合私人之意，求其艳丽，缺乏天真，故所作不足贵也。文人之画，学识既高，向为世界所重视。因其画中含有书卷气，而与庸俗不同，又善用笔墨，不为规矩所限。唯骚人墨客多以此事为娱情，鲜有恃此为营业者。倪云林云：仆之所画者，不过逸笔草草，不求形似，聊以自娱耳。郭若虚亦云：自古奇迹，多是轩冕才贤，岩穴隐逸，依仁游艺，探赜钩沉，娴雅之情，一寄于画，画境特高，得其精神，古今非鲜。古人云：当行万里路，读万卷书，方通学画。岂不然欤？

曩昔欧美人搜罗院体画甚多，后能研求我国之画论，乃复注重于文人画，知米元章、倪云林诸家之画意味深远，非他所能及，近已特重气韵，重视文人之画矣。将来欧美艺术倾向东方，大有发展，影响国人，整理国学，阐扬幽隐，不欲古人精意，任其失传，文以致治，此其始端也。然而文人之画，或者讥其失于理法，信手所撰，如楼阁建筑，人物大小，多不合乎准绳，不如匠画，惟妙惟肖，为人人所喜悦。岂知画重神韵而不重形似者，非不知形似之可观，特以形似之外，其有可贵者在。神似固以求于规矩之中，而超乎规矩者也。东坡诗云：论画以形似，见于儿童邻。岂不先贵形似哉？唯言拘于形似，尚为幼稚耳。中国书画同体之说，前人久有定论。上古之象形文字，即亦是画。赵松雪自题古木枯石卷云：石如飞白木如籀，写竹还与八法通。若也有人能会此，方知书画本来同。犹是意也。

文人画约分三格：

**一、诗文家之画**　有书卷气，画以气韵重。如唐王维、宋苏轼、元倪云林、明沈周是也。

**二、书法家之画**　贵乎用笔，以书法为画法，作法如写字。如宋米芾、元赵孟頫、明文徵明、清王铎、吴荣光是也。

**三、金石家之画**　此种画较前两者尤有名贵，因古画于铜器石刻中得来，金石家可领会其意味也。如五代郭忠恕，宋李公麟，元赵孟頫，明程邃，清吴东发、朱为弼、巴慰祖是也。其余如篆刻者，不胜枚举。

# 宾虹画语录 *

## 序

　　歙县黄宾虹先生，自髫龄栖心六法，殚精竭虑，数十年如一日，前贤法度，参契入微，海内艺人，翕然向往。吴楚素擅江山之胜，固已探奇抉异，罗为胸中丘壑之资，晚近年逾古稀，犹复西穷巴蜀之峭崿，南览八桂之峥嵘，饫烟云之供养，窥造化之灵枢，盖已艺进乎道矣。是秋讲学南来，重游阳朔，返棹之际，道出香江，同人等挽其暂住，略事清游。偶尔小憩林泉，商略艺事，同人凡有问难，先生悉为批隙导窍，阐发无遗。爰为笔之于书，付之剞劂，援石涛语录之例，名之曰宾虹画语录，使有志绘事者，皆知法备前贤，理存造化，一艺之精，本源具在，不容以轻心掉意出之也。乙亥仲秋，张虹叙于香港碧山壶馆。

---

＊ 本文 1935 年载于广州市市立美术学校编辑之《美术》创刊号，为张谷雏笔述。1936 年重刊于《学术世界》第 1 卷第 12 期。

乙亥季夏，黄宾虹先生承桂省当局之召，有暑期讲学之行，八月返棹，道出香港，小作勾留，同人约先生游九龙半岛。初四日在沙田慧业山堂小憩，坐林下谈艺，同人问用笔、用墨及临摹写生之法，均承先生详为讲述，分条记录如左。

首问用笔之法。答谓用笔先在执笔，中锋、侧锋，同是用锋，均忌一挑半剔，宜全以腕力运行。执笔法指实掌虚，龙眼为上，象眼次之，凤眼又次之。昔邹臣虎用中锋笔，愈简愈妙，纵横勾勒，内含转折，写山石作字法飞白，转折处界线分明，虚实兼到，中如细沙。倘以指挑剔，则行笔纤微而无力，尤忌柳条顺拖。勾势要如研，勒法由上而下，转右作势，笔法不妨顺逆兼用也。皴法古人短多长少，董源麻皮皴，多用中锋长笔，巨然变为短笔，黄鹤山樵有时一笔长数丈者，实则断续而成，故作狡狯。若牛毛、豆瓣、雨点诸皴，俱短笔也。

笔宜有波折，忌率忌直。西汉隶书，尚存籀篆遗意，波折分明。籀文小篆，用于画版，抑扬顿挫，含有波折，最足取法。大抵作画当如作书，国画之用笔用墨，皆从书法中来。

董玄宰记述董源用笔极妙：尝见董画中偶有一段，近看只觉无数笔痕，及悬诸壁间，自远望之，则山石林木屋宇，历历分明，层次不乱，无一败笔，洵妙品也。

用笔忌妄生圭角。出笔平曳，多有此病。不独折笔圭角不可妄生，即竖笔亦尔。折处以折带法为合，或则笔如折钗股，自无圭角妄生之病。

古人用笔之妙，有用秃笔见纤细者，有用尖笔见秃势者。以秃笔见纤细，二石（石溪、石涛）之画每每如是，可于遗作中求之。以尖笔写秃势，则八大之画是也。

用笔如用刀，须留意笔锋。笔锋触处，即光芒铦利，故以侧锋出

笔，则一边光一边毛也。惟写树枝干不能毛，毛则气索，非活树也。山石则不妨毛，以显离披姿势。

用笔最忌妄发笔力，笔锋未着纸而手已移动，便觉浮轻，盖其力在外故也。法须运力在内，故古人每用臂阁承腕，以防移动过于急促。阁者，搁也，若无臂阁，宜以左手承腕代之，东瀛人尤善此法。

用笔有"辣"字诀，使笔如刀之铦利，从顿挫而来，非深于此道者，不知其味。譬如姜桂之性，以辣见长，烟酒之嗜，亦老而弥笃于辣也。

运笔能留得住，由点连续而成，便有盘屈蜿蜒之姿，即篆隶笔法也。唐宋人画之深厚处，莫不如是。盖厚则骨重，骨重则神清。运笔能提得起，则缓处不妨愈缓，快处不妨愈快，纯以神行，自然变化灵活，刚健中含有婀娜之致，劲利中带有和厚之气，斯则骎骎入妙矣。

用笔有度，皴与皴相错而不相乱，在皴与皴相让而不相碰。古人言书法，尝有担夫争道之喻。盖担夫膊能承物，即有其力，既数十担夫相遇于途，或让左，或让右，虽彼来此往，前趋后继，不致相碰。此用笔之妙契也。

古人用笔转折，脉络有不断之势，虽得其妙，未尝秘而不传。昔鲜于伯机嗜作书，未臻古人极诣，闷闷不乐，偶然雨后登楼，凭窗外望，见车行泥淖中，势不得脱，车夫将车一转，便能推行无碍，因悟转笔。于是书法妙绝，为有元一代高手，足与子昂颉颃。古人学问，往往从妙悟中来。又如见蛇斗而悟书法旋转扭搏之势，亦此例也。

笔之种类，有狼毫、兔毫、羊毫，与羊紫相兼各种，大都软纸用硬笔，硬纸用软笔。笔纸俱硬，便觉粗犷；笔纸俱软，便病荏弱。若纸笔未得其宜，虽名手复生，亦不能写好画也。

用墨之法，至元代而大备。墨色繁复，即一点之中，下笔时内含

转折之势。故墨之华滋，从笔中而出，方点、圆点、三角点皆然，即米氏大浑点亦莫不然。米家之无根树法，一枝干，均以中锋用笔，中含转折，故墨能着纸，行笔时能留得住，便觉墨厚而活。下笔忌如系马木桩，盖谓落笔时不善用锋，初重后轻，下笔粗笨如桩。落笔虽重，移动向右时力反轻浮，中如蜂腰，无充实之势，墨不压纸，此其致病之源也。唯能以腕力运笔，则中段亦实，收笔提起，贵有蚕尾之状，自然圆润而华滋矣。大抵墨法须肥不臃肿，瘦不枯羸，用墨忌滞忌涩。写山石之积阴处，须以焦墨提神，分出深浅，墨内隐水，倍觉灵活。赋色亦然。设色之笔，丹青中不妨含墨，所谓"丹青隐墨墨隐水"是也。须知用砚不能不净，但笔含宿墨，有时益见其佳。倪云林尤善此法，在善于领会而已。浙江僧学云林，解用宿墨法，宿墨之妙，如用青绿。元人朴拙，亦善用宿墨而已。

破墨即泼墨法，东坡、大小米俱深得其秘。明代画家，已不讲求。画沙画坡，用淡墨皴之，常用浓墨画草于淡墨未干之际，此即破墨之例。后人偶然得之，多未明其为破墨法。

沈石田以"苍润"二字名斋，颇重墨法。石田笔力过健，其初苍而未润，赵同鲁尝讥之，晚年深研墨法，故得苍润之致。文徵明亦然。至董文敏创兼皴带染之法，不复步武古人，因其秀逸有余，苍劲不足，故以此法掩之，已非元人点染之旧。四王、吴、恽皆宗文敏，皆属用长舍短，出于弗得已。能稍复元人之法者，唯石涛、石溪、八大山人而已。

破墨之法，淡以浓破，湿以干破。皴染之法，虽有不同，因时制宜可耳。

就染法而言，唐宋人画山石树木之积阴处，不拘用色用墨，皆以积点而成，故古人作画曰点染。元人深明古法，故气色独厚。董思翁

拖曳之法，名曰浑染，因弘嘉而后，画者日就枯硬，思翁欲以淹润济之，亦属时会使然。唯其笔力稍乏清刚之气，虽欲步武元人，有所不逮，是以顺笔多而逆笔少。后之学者，不明其故，每况愈下，至蹈凄迷破碎之病，良可思也。

古人书画，墨色灵活，浓不凝滞，淡不浮薄，亦自有术。其法先以笔蘸浓墨，墨倘过丰，宜于砚台略为揩拭，然后将笔略蘸清水，则作书作画，墨色自然滋润灵活。纵有水墨旁沁，终见行笔之迹，与世称肥钝墨猪有别。

临摹古人名迹，得其神似者为上，形似者次之。有以不似原迹为佳者，盖亦遗貌取神之意。古来各家用笔用墨，各有不同，须于名迹中先研求如何用笔，如何用墨，依法对写，与之暗合，是为得神。若以迹象求之，仅得貌似，精神已失，不足贵也。

至古画中细谨之笔，如人物相貌，衣服褶纹，先用油纸印出，是为摹写。如人相之五官位置，身形之高矮肥瘦，不能差错，不得不用油纸印出。即林木枝叶，每丛不齐，或如弧形，或三角式，亦可摹出。平头平脚，皆足为病。初学者非经临摹，不知古人结构之妙也。

写生须先明各家皴法，如见某山类似某家，即以某家皴法写之。盖习国画与习洋画不同，洋画初学，由用镜摄影实物入门，中国画则以神似为重，形似为轻，须以自然笔墨出之。故必明各家笔墨皴法，乃可写生。

次则写生之道，不外法理。法如法律，理如物理，各有运用之妙。例如山实处虚之以云烟，山虚处实之以楼阁，虽烟霭楼台，不妨增损。又如山中道路，必类蛇腹，写去恐防过板，尤须掩映为之，破其板滞。世言江山如画，正以其未必如画，故施以斟酌损益之法，理也。

第三辑

画学指要

# 笔法要旨

　　笔法传自古人，练习在于自己，好学深思，心领神会。为能掉臂游行，得其三昧者，固非多见名画与平时练习不为功。从来文墨之士，博览宏多，偶一动笔，便尔不俗。虽其理法多疏，位置非稳，收藏顾不之重，而识者谓其得古人笔法，尚有可观。唯名画大家，天资既高，学力尤厚，品识胸次，迥异凡庸，萃集众长，始能法备气至，尽善尽美，以合制作楷模。盖事不师古，则趋向易歧；业不专精，则浮游失据。画者意在笔先，神传象外，欲师古人，必自讨论笔法始矣。世有勤习绘画之士，孜孜朝夕，无或荒废，岁积日累，技非不娴，以言学古，终不得其要领之所在，何则？专求工于迹象之形似，不研究其用笔之精神。格局大致，亦可宛肖，而试叩以名迹之真赝，画家之优劣，果何由区辨之，彼乃茫然不知也。苟徒观于格局之繁简，色彩之工拙，斤斤自喜，犹多皮相之论，而不知画法之妙，纯视笔法，笔法之繁简工拙，常在格局色彩之外。宋人千笔万笔，无笔不简，元人寥寥数笔，无笔不繁。工者易至，拙者难知。后人昧此，崇尚时趋，沿习相承，不加省察，专工修洁，则曲事描摹，务尚粗豪，即夸为才气，趋而愈下，徒令观者生厌。是故旦画之方，首重用笔。

笔贵中锋，全自毫尖写出，始得正传。用笔之道，其要有五：

一曰平　如锥画沙；

二曰留　如屋漏痕；

三曰圆　如折钗股；

四曰重　如高山坠石；

五曰变　如四时迭运。

笔忌板实，何以言平？夫天下之至平者莫如水。今观万顷湖光，空明如镜，平孰甚焉。迨其因风激荡，与石相触，大波为澜，小波为沦，曲折奔腾，乃不平矣。然水之不平者，不过随风之势使然，而水平之性自若也。故隶书之体，虽贵平方正直，论笔法者，要以一波三折为备。知波折之不平为平，可以悟用笔之言平也。

笔贵流走，何以言留？留非黏滞窒塞之谓也。"将军欲以巧伏人，盘马弯弓惜不发。"此善言留矣。不留则邻于浮滑，失于轻易。市井之子，不观古迹，勾摹皴擦，全事顺拖，以轻描淡写，谓之雅洁，以躁率狂怪，目为神奇，究之笔势飘忽无定，就观极其忙乱，工细既不足珍，粗放更觉可厌。赝本流传与伪丁求售之作，悉蹈此弊。今日本人执笔，以左手托其右腕，笔欲左抵之使右，笔欲右挽之间左，颇存古人顺中取逆之意。欧美人言算法有积点成线之说，皆可发明留字诀也。

何谓之圆？行云流水，宛转自如，用笔之法，宜取乎此。然石有棱角，树多槎丫，模糊以为囫囵，涂泽而求融洽，何得谓之有笔？故善有笔者，如论篆书，似圆非圆，似方非方，形状虽有零畸倾斜之不同，而笔意无不转折停匀之各妙。此妄生圭角与破碎凄迷者，皆不知

用圆之害也。

何谓之重，物之重者莫如金与铁若也。如金之重，而有其柔，其重可贵。如铁之重，而有其秀，其重足珍。柔则无枯硬薄脆之嫌，秀则无倔强顽钝之态。唐人之铁线皴、正楷书，皆善于言用笔者。至乃以重出之，其不同于轻佻率易之姿，而又得有坚韧刚强之质，自与拙笨混浊者大相悬殊，否则系马之桩，枯燥无味，黄菜之叶，生气有亏，其一视顽石槁木，将何以异？徒重曷足贵乎？

曰平，曰留，曰圆，曰重，用笔之法，疑若可以赅全矣，而必终之以变者何哉？唐李阳冰有言曰：一点不变谓之布棋，画不变谓之布算。六法须于八法通。变又乌可已乎！石有阴阳向背，乃分三面，树有交互参差，乃别叫支；山之脉络，有起伏显晦之各殊，水之旋流，有缓急动静之迥别。其要皆于用笔见之，而况平中遇侧，其平不板，留以为行，其留不滞；圆而生其圆不滑，重而有则，其重尤贵。变，固不特用笔宜然，而用笔先不可不变也。不变，即泥于平、于留、于圆、于重，而无足尚已。

# 画法要旨

自来以画传世者，代不乏人。笔法、墨法、章法，三者为要，未有无笔无墨，徒袭章法，而能克自树立，垂诸久远者也。不明笔法、墨法，而章法之间，力期清新，形似虽极精能，气韵难求苍润。绳趋矩步，貌合神离，谓之无笔无墨可也。笔墨之法，授之于师友，证之以诗书；临摹真迹，以尽其优长；浏览古人，以观其派别；集众善之变化，成一己之面目。笔墨既娴，又求章法。画家创造，实承源流，流派繁多，尽归于法。夫而后山川清丽，花木鲜妍，人物鸟兽虫鱼生动之致，得以己意传写之。艺有殊科，而道皆一致。否则入于歧异，积为弊端，黄大痴邪甜俗赖之识，何良俊谨细巧密之病，学者差之毫厘，谬以千里，潜心省察，审择不可不慎也。慎其审择，造于精进，画之正传，约有三类：

一、文人画（辞章家、金石家）；
二、名家画（南宗派、北宗派）；
三、大家画（不拘家数，不分宗派）。

文人画者，常多诵习古人诗文杂著，遍观评论画家记录，笔墨之旨，闻之已稔，虽其辨别宗法，练习家数，具有条理，唯位置取舍，未即安详，而有识者已谅其浸淫书卷，嚣俗尽祛，涵养深醇，题咏风雅，鉴赏之士，不忍斥弃。金石家者，上窥商周彝器，兼工籀篆，又能博览古今碑帖，得隶草真行之趣，通书法于画法之中，深厚沉郁，神与古会，以拙胜巧，以老取妍，绝非描头画角之徒所能模拟。名家画者，深明宗派，学有师承。然北宗多作气，南宗多士气。士气易于弱，作气易于俗，各有偏毗，二者不同。文人得笔墨之真传，遍览古今名迹，真积力久，既可臻于深造。作家能与文士熏陶，观摩集益，亦足以成名家，其归一也。至于道尚贯通，学贵根柢，用长舍短，器属大成，如大家画者，识见既高，品诣尤至，深阐笔墨之奥，创造章法之真，兼文人、名家之画而有之，故能参赞造化，推陈出新，力矫时流，拭其偏毗，学古而不泥古。上下千年，纵横万里，一代之中，大家曾不数人。揆之画史，特分四品：

一、能品；

二、妙品；

三、神品；

四、逸品。

古人有置逸品于神、妙、能三品之外者，亦有跻逸品于神、妙、能三品之上者。神、妙、能三品，名家之中，时或有之。越于神、妙、能而为逸者，非大家与文人不能及。虽然，一艺之成，良工心苦，岂易言哉！倪云林法荆浩、关仝，极能盘礴，而其萧疏高致，独以天真幽淡见称。二米父子，承学董元、巨然，勾云画山，曲尽精

微。而论者谓其元气淋漓，用笔草草，如不经意，是宋元之逸品画，可居神、妙、能三品之上者也。元明以后，文人偶尔涉笔，务为高古。其实空疏无具，轻秀促弱，未窥名大家之奥突，而未由深造其极，以视前修，诚有未逮，其外于神、妙、能三品也亦宜。

文人之画，虽多逸品，而造乎神、妙、能三品者，要以文人为可贵。大家、名家之画，未有不出于文人之造作，而克臻于神、妙、能者也。画者常求笔墨之法，又习章法，其或拘于见闻，墨守陈言，门区户别，不出樊篱，仅成能品。能品之作，虽属凡近，苟磋磨有得，犹可日进于高明，其诣力所至，未可限量。而故步自封，或且以能品止也，此庸史之画也。明乎用笔、用墨，兼考源流派别，谙练各家，以求章法，曲传神趣，虽由人力，实本天机，是为妙品。此名家之画。穷笔墨之微奥，博通古今，师法古人，兼师造物，不仅貌似，而尽变化，继古人坠绝之绪，挽时俗颓放之习，是为神品。此大家之画也。综神、妙、能之长，擅诗、书、画之美，情思淡宕，不以绚烂为工，卷轴纷披，尽脱纵横之习，甚至潦草而成，形貌有失，解人难索，世俗见訾，有真精神，是为逸品。大家不世出，名家或数十年而一遇，或百年而后遇。其并世而生，百里之近，分道扬镳，各极其致，而若继若续，畸重畸轻，历世久远，绵绵而不绝者，则文人之画居多。古人论吴道子有笔无墨，项容有墨无笔，笔墨有失，识者嗤之。文人之画，长于笔墨。画法专精，先在用笔。用笔之法，书画同源。言其简要，盖有五焉。

笔法之要：

一曰平；

二曰留；

三曰圆；

四曰重；

五曰变。

用笔言如锥画沙者，平是也。平非板实。画山切忌图经，久为古训所深戒。画又何取乎平也？夫天地间之至平者莫如水，澄空如鉴，千里一碧，平之至矣。乃若大波为澜，小波为沦，奔流澎湃，其势汹涌而不可遏者，岂犹得谓之平乎？虽然，其至平者水之性，时有不平，或因风回石沮，有激之者使然。故洪涛上下，横冲直荡，莫不随其流之所向，终不能离其至平之性，而成为波折。水有波折，固不害其为平；笔有波折，更足形其姿媚。书法之妙，起讫分明，此之谓平；平，非板也。

用笔言如屋漏痕者，留是也。留易入于黏滞，毫端迂缓，而神气已鲜舒和，腕下迟疑，则精彩为之疲荼。笔意贵留，似碍流动，不知用笔之法，最忌浮忌滑。浮乃飘忽不道，滑乃柔软无劲。古之画者多用牙竹器为搁臂，亦称阁秘。右手运笔，恒以左手扶之。势欲向左，抗之使右，欲右掣之使左。南唐李后主用金错刀法作颤笔；元鲜于伯机悟笔法于车行泥淖中；算法由积点而成线，画家由起点而成线条，皆可参"留"字诀也。黏滞何有也！

用笔言如折钗股者，圆是也。妄生圭角，则狞恶可憎，专事嵌崎，尤险怪易厌。董北苑写江南山，僧巨然师之，纯用圆笔中锋，勾勒皴染，遂为南宗开山祖师。其上者取法籀篆行草，或磊磊落落，如莼菜条，或连绵不绝，如游丝之细，盘旋曲折，纯任自然，圆之至矣。否则一寸之直，皆成瑕疵；累月之工，专精涂饰；目犷悍以为才气，每习于浮嚣；舍刚劲而言婀娜，多失之柔媚，皆未足语圆也。乃

知点睛破壁，着圣手之龙头，吐气成虹，写灵光于佛顶，转圜如意，纤巨咸宜，而岂易事模拟为乎？

用笔之法，有云如枯藤、如坠石者，重是也。藤多纠缠，石本峥嵘，其状可想。况乎蟉形屈曲，非同轻拂之条，虎蹲雄奇，忽跃层岩之麓，可云重矣。然重易多浊，浊则混淆而不清。重尤多粗，粗则顽笨而难转。善用笔者，何取乎此？要知世间最重之物，莫金与铁若也。言用笔者，当知如金之重，而有其柔；如铁之重，而有其秀。此善用重者，不失其为重。故金之重，而以柔见珍；铁之重，而以秀为贵。米元晖之力能扛鼎者，重也；而倪云林之如不着纸，亦未为轻。扬之为华，按之沉实，同一重也。而非然者，误入轻松，如随风飘荡，务为轻淡，或碎景凄迷，其不用重害之耳。

唐李阳冰论篆书曰：点不变谓之布棋，画不变谓之布算。盖画者之用笔，何独不然？所谓变者，非徒凭臆造与事巧饰也。中锋、侧锋、藏与露分。篆圆隶方，心宜手应。转换不滞，顺逆兼施。其显著者，山之有脉络，石之有棱角，钩斫之笔必变。水之有渟逝，木之有枯菀，渲淡之笔又变。郭河阳以水墨丹青为合体，董玄宰称董、巨、二米为一家，用笔如古名人，无一而非变也。盖不变者，古人之法，唯能变者，不囿于法。不囿于法者，必先深入于法之中，而唯能变者，得超于法之外。用笔贵变，变，岂可忽哉！

初学作画，先讲执笔。执笔之法，虚掌实指，平腕竖锋，详于古人之论书法中。善书者必善画。笔用中锋，非徒执笔端正也。锋者，笔尖之谓。能用笔锋，万毫齐力，端正固佳；偶取侧锋，仍是毫端着力。倪云林仿关全不用正锋，乃更秀润。关全实正锋也。知用正锋，即稍有偏倚，皆落笔贺浑，秀劲有力。否则横卧纸上，拖沓成章，非失混浊，即蹈躁易。或有一挑半剔，自诩灵秀，浮光掠影，

百弊丛生，皆由不用笔锋，徒取貌似之过也。

古人画法，多由口授。学者见闻真实，功力精深。其有未至，往往易流板刻结涩之病。故言六法者，首先气韵。后世急求气韵，临摹日少，一知半解，率趋得易，故纤巧明秀之习多，而沉雄深厚之气少。承先启后，唯元季四家为得其宜。干湿互施，粗细折中，皆是笔妙。笔有工处，有乱头粗服处。正锋侧锋，各有家数。倪云林、黄大痴多用侧锋，王黄鹤、吴仲圭多用正锋。然用侧者亦间用正，用正者亦间用侧。钱叔美称云林折带皴皆中锋，至明之启、祯间，侧锋盛行，易于取姿，而古法全失，即是此意。后世所谓侧锋，全非用锋，乃用副毫。惟善用笔者，当如春蚕吐丝，全凭笔锋皴擦而成。初见甚平易，谛视六法皆备，此所谓成如容易却艰辛也。元人好处，纯乎如此，所由化宋人刻画之迹，而实得六朝、唐人之意多矣。虽然，观古人用笔之法，非深知学古者之流弊，乌足以明古人之法哉？用笔之病，先祛四端，又其要也。

祛笔之病：

一、钉头；

二、鼠尾；

三、蜂腰；

四、鹤膝。

何谓钉头？类似秃笔，起处不明，率尔涂鸦，毫乏意味，名之为乱。古人用笔，逆来顺受，藏锋露锋，起讫有法。若其任情轻意，直下如槌，无俯仰向背之容，作鲁莽灭裂之态，不知将军盘马弯弓，引而不发，非故示弱，正以养其全神，一发贯的，与临事之先，手忙脚

乱，全无设备者不同。

何谓鼠尾？收笔尖锐，放发无余。要知笔势回环，顾视深稳，无往不复，无垂不缩之妙，故取形蚕尾，硬断有力，提笔向上，益见高超。而市井俗笔，悉以慌忙轻躁之气乘之，如烟丝风草，披靡不堪，徒形其浮薄而已。

何谓蜂腰？书家飞而不白，白而不飞，各有优绌。名人作画，贵有金刚杵法。用笔能毛，点画中有飞白之处，细者如沙如石，如虫啮木，自然成文。或旁有锯齿，间露黑线如剑脊，皆属笔妙；即容笔有不到，意相联属，神理既足，无害于法。浅学之子，未明笔法，一画一竖，两端着力，中多轻细，笔不经意，何能力透纸背？又皴法有游丝、铁线、大兰叶、小兰叶，皆于用笔中间功力有关，宜加细参也。

何谓鹤膝？笔画停匀，圆转如意，此为临池有得之候。若枝枝节节，一笔之中，忽而拳曲臃肿，如木之垂瘿，绳之累结，状态艰涩，未易畅遂，致令观者为之不怡，甚或转折之处，积成墨团。笔滞之因，由于腕弱。凡此诸弊，皆其易知者耳。

欲祛四弊，宜先明乎执笔之法，用笔无不如意。宋黄山谷言：心能转腕，手能转笔，书字便如人意。古人工书画者无他异，但能用笔耳。唐宋绢粗纸涩，墨浓彩重，用笔极难，全凭指上之力，沉着而不浮滑。明初吴小仙、郭清狂、张平山、蒋三松，皆入邪魔，戾于正轨。陆旸系吴渔山高足，不能绍其传者，正以挑笔之故，入于浮滑，由不用中锋之弊也。笔有巧拙互用，虚实兼到。巧则灵变，拙则浑古，合而参之，可无轻佻混浊之习。凭虚取神，雕实取力，未可偏废，乃得清奇浑厚之全。实乃贵虚，巧不忘拙。若虚与拙，人所难知，而实与巧，众易为力，行其所易，而勉其所难，思过半矣。

论用笔法，必兼用墨；墨法之妙，全从笔出。明止仲题画诗云：

北苑貌山水，见墨不见笔。继者唯巨然，笔从墨间出。论用墨者，固非兼言用笔无以明之；而言墨法者，不能详用墨之要，亦不足明斯旨也。清湘有言：笔与墨会，是为氤氲。氤氲不分，是为混沌。辟混沌者，舍一画而谁耶？由一画开先，至于千万笔，其用墨处，当无一笔无分晓，故看画曰读画。如读书然，在一字一句，分段分章而详究之；方能得其全篇之要领。看画如此，画之优劣，无所遁形。即临摹古人，可以知其精神之所属，不至为优孟衣冠，徒取其形似。久之混沌凿开，自成一家。墨法分明，其要有七：

一、浓墨；

二、淡墨；

三、破墨；

四、积墨；

五、泼墨；

六、焦墨；

七、宿墨。

晋魏六朝，专用浓墨，书画一致。东坡云：世人论墨，多贵其黑，而不取其光。光而不黑，固为弃物；若黑而不光，索然无神。要使其光清而不浮，精湛如小儿目睛。古人用墨，必择精品，盖不特借美于今，更得传美于后。晋唐之书，宋元之画，皆垂数百年，墨色如漆，神气赖之以全。若墨之下者，用浓见水，则沁散湮污，未及数年，墨迹以脱。蓄古精品之墨，以备随时取用，或参合上等清胶新墨研之，是亦用浓墨之一法。

用淡墨法，或言始于李营丘。董北苑平淡天真，在毕宏上。其画

峰峦出没，云雾显晦，岚色郁苍，咸有生息。溪桥渔浦，洲渚掩映，善用淡墨为多。黄子久画山水，先从淡墨落笔，学者以为可改可救。倪云林多作平远景，似用淡墨而非淡墨。顾谨中题倪画云：初学董源，及乎晚年，画益精诣，一变古法，以天真幽淡为宗，要亦所谓渐老渐熟。不从北苑筑基，不容易到耳。纵横习气，即黄子久未能断。"幽淡"二字，则吴兴犹逊迂翁。盖其胸次自别，非谓墨色之淡，顿分优绌。后有全用淡墨作画者，偶然游戏，未可奉为正式。至有以重胶和墨，支离臃肿，遂入恶俗，为可厌矣。

《山水松石格》，传梁元帝撰，其书真赝，姑可勿论；然文字相承，其来已旧。中言：或难合于破墨，体尚异于丹青。破墨之名，又为诗文所习见。元人商琦，善用破墨，倪云林尝称之。以淡墨润浓墨，则晦而钝；以浓墨破淡墨，则鲜而灵。或言破墨，破其界限轮廓，作疏苔细草于界处，南宋人多用之，至元其法大备。董源坡脚下多碎石，乃画建康山势。先向笔画边皴起，然后用淡墨破其凹处。着色不离乎此。石之着色重，由石矶头中有云气，皴法渗软；下有沙地，用淡扫屈曲为之，再用淡墨破。是重润渲染，亦即破墨法之一要，以能融洽，能分明，自为得之。米元章传有纸本小幅，藏张茝堂家，幅首大行书"苕岷江舟还"三十六字，其画老笔破墨，锋锷四出，实书法溢而为画。可知破墨之妙，全非模糊。

积墨法以米元章为最备。浑点丛树，自淡增浓，墨气爽朗。思陵尝题其画端，为"天降时雨，山川出云"，董思翁书"云起楼图"。然元章多勾云，以积墨辅其云气，至虎儿全用积墨法画云。王东庄谓：作水墨画，墨不碍墨，作没骨法，色不碍色，自然色中有色，墨中有墨。此善言积墨法者也。至若张彦远所谓画云未得臻妙，若沾湿绢素，点缀轻粉，从口吹之，谓之吹云；郭忠恕作画，常以墨渍缣绢，

徐就水涤，想象其余迹；朱象先画，以落墨后，复拭去绢素，再次就其痕迹而图之，皆属文人游戏，未可奉为法则。否则易入魔障，不自知之。

唐王洽性疏野，好酒醺酣后，以墨泼纸素，或吟或啸，脚蹴手抹，随其形状，为石为云为水，应手随意，倏若造化，图出云霞，染或风雨，宛若神巧，俯观不见其墨污之迹，时人称曰王墨。米元章用王洽之泼墨，参以破墨、积墨、焦墨，故融厚有味。南宋马远、夏珪，皆以泼墨法作树石，尚存古法。其墨法之中，运有笔法。吴小仙辈，笔法既失，承伪习谬，而墨法不存，渐入江湖市井之习，论者弗重，董玄宰评古今画法，尤深痛恶之。唯善用泼墨者，贵有笔法，多施于远山平沙等处，若隐若现，浓淡浑成，斯为妙手。后世没兴马远之目，与李竹懒所谓泼墨之浊者如涂鬼，诚恐学者坠入恶道耳。

明顾凝远谓：笔墨以枯涩为基，而点染蒙昧，则无墨而无笔；以堆砌为基，而洗发不出，则无墨而无笔。又言：笔太枯则无气韵，墨太润则无文理。用焦墨与宿墨者，最易蹈枯涩之弊。然古人有专用焦墨或宿墨作画者。戴鹿床称程穆倩画"干裂秋风，润含春雨"，干而以润出之，斯善用焦墨矣。古人用宿墨者，莫如倪云林，以其胸次高旷，手腕简洁，其用宿墨重厚处，正与青绿相同。水墨之中，含带粗淬，不见污浊，益显清华，后唯僧渐江能得其妙。郭忠恕言运墨，于浓墨之外，有时而用焦墨，有时而用宿墨，是画家墨法，不可不求其备。而焦墨、宿墨，尤以树石阴处，用之为多。古人言有笔有墨，虽是分说，然非笔不能运墨，非墨无以见笔，故曰但有轮廓而无皴法，即谓之无笔；有皴法而不分轻重向背明晦，即谓之无墨。墨中用法，分此数端，神而明之，存乎其人而已。

沈颢言：笔与墨全在皴法。皴之清浊在笔，有皴而势之隐现在

墨。米元章言：王维画见之最多，皆如刻画，不足学，唯以云山为戏，是其所长。此唐宋人偏于用笔用墨之所攸分。元季四家得笔墨之法，大称完备。明自沈石田、文徵明而后，多尚用笔；后入枯硬干燥一流，索然无味。董玄宰出，其画前模董、巨，后法倪、黄，墨法之妙，尤为独得。随手拈来，气韵生动，墨之鲜彩，一片清光，奕然宜人，海内翕然从之，文、沈一派遂塞。娄东、虞山奉玄宰为开堂说法祖师，藩衍至今，宗风未沫。然董画墨法，多作兼皴带染，已非宋元名人之旧。至增介邱、释清湘，稍稍志于复古，上师梅道人，而溯源于董、巨，南宗一派，神气为之一振。旨哉！清湘谓为画受墨，墨受笔，笔受腕，腕受心，如天之造生，地之造成。笔墨之功，先师古人，又师造化，以成大家，为不难矣。

# 笔法图释文 *

太极图是书画秘诀。向左行者为勒，向右行者为勾。

一小点有锋，有腰，有笔根。

一波三折，隶体是名。画笔之中，腰须肥而圆，要转而有力。起笔须锋，锋有八面。无锋谓之桩，最恶习，即是笔病。收笔谓之蚕尾，俗称笔根。

笔贵遒练，屋漏痕法，古藤、坠石诸法，皆见于古人之论。书法无不一波三折。画树之笔法亦要笔笔变，须多中锋。恽南田、华新罗树法无一笔不圆润。文徵明山水皴石及点苔，皆三折，如褚河南书法。山石用侧锋，有飞白法，旁须界线分明。

画之分明难，融洽更难。融洽中仍是分明，则难之又难。大名家全是此处见本自。

房屋用中锋，舟车亦然，中间转折不可令其软弱无力。

王蒙笔力能扛鼎，重在不为浮滑，细笔尤贵有力。

画先笔笔断，而须以气联贯之。

---

* 本文为黄氏赠弟子顾飞之笔法图旁注。

石有纹理，如鸟兽之毛羽，长短纵横。皴法先求不乱。

阎立本在唐朝以画拜相，且不能识魏张僧繇画壁，必待三至而后徘徊其下，不忍舍去，因悟其法之妙也。

画法简言隅举三反可耳。虹叟。

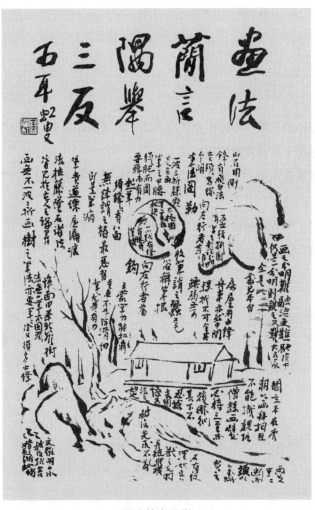

画法简言隅举

# 墨法图释文 *

　　泼墨亦须见笔，画远山及平沙为之。如带胶即俗矣，求匀亦俗。

　　焦墨用于点苔及树枝阴处。

　　渍墨须见用笔痕，如中浓边淡，浓处是笔，淡处是墨。今以胡椒点画树叶。

　　破墨，以浓墨破淡墨，须就湿时为之。今用以画坡。

　　浓墨、淡墨、宿墨，随手应付而已。

---

\* 本文为黄氏赠弟子黄居素墨法图旁注。

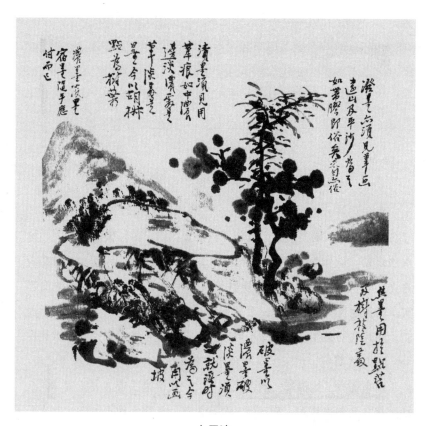

七墨法

# 六法感言

## 总　论

南齐谢赫云：画有六法，一曰气韵生动，二曰骨法用笔，三曰应物象形，四曰随类赋彩，五曰经营位置，六曰传移模写，是为画称六法之始。欧阳炯《壁画奇异记》曰：六法之内唯形似、气韵二者为先。有气韵而无形似，则质胜于文；有形似而无气韵，则华而不实。郭若虚言：六法精论，万古不移，然而骨法用笔以下五法可学而能，如其气韵必在生知，固不可以巧密得，复不可以岁月到，默契神会，不期然而然也。宋《宣和画谱·叙论》：自唐至宋山水得名者，类非画家者流，然得其气韵者或乏笔法，或得笔法者多失位置，兼众妙而有之，亦难其人。董其昌《画旨》言：气韵生动不可学，此生而知之，自然天授；然亦有学得处，读万卷书，行万里路，胸中脱去尘谷，自然丘壑内营，成立郛郭，随手写出，皆为山水传神。古人称凡学画入门，必须名师讲究指示，诚以古人画法，详载古人之书，论记之多，浩如烟海，或有高谈玄妙，未易明言，否即修辞混淆，为难晓悟。兹择其简要者，分析而缕述之，俾观于今者有合于古，进于道者

可祛其弊焉，拉杂书之，因为感言如下。

## 气韵生动

何谓气韵？气韵之生，由于笔墨。用笔用墨，未得其法，则气韵无由呈露。论者往往以气韵为难言，遂谓气韵非画法，气韵生动，全属性灵。聪明自用之子，口不诵古人之书，目不睹古人之迹，率尔涂抹，自诩前无古人；或以模糊为气韵，参用湿绢湿纸诸恶习，虽得迷离之态，终虑失于晦暗，晦暗则不清；或以刻画求工专摹唐画宋画之赝迹，虽博精能之致，究恐失之烦琐，烦琐亦不清。欲除此二者，莫若显其骨干，以破模糊，审其大方，以销刻画。沈宗骞芥舟言：昔时嫌笔痕显露，任意用淡墨之渲染，方自诩能得烟霭依微之致，禾中张瓜田评之为晦，遂痛自艾，始知清气；气清而后可言气韵。气韵生动，舍笔墨无由知之矣。

## 骨法用笔

唐人画用勾勒，意在笔先，骨法妙处，先立宾主之位，次定远近之形，然后穿凿景物，摆布高低。古人运大幅只三四大分合，所以成章，虽其中细碎处，多要以势为主，一树一石必分正背，无一笔苟下，全幅之中有活落处、残剩处、嫩率处、不紧不要处，皆具深致。明沈灏石天言：近日画少丘壑，只习得搬前换后法耳。凡画须远近都好看。宜近看不宜远看者，有笔墨无局势者也。有宜远看不宜近看者，有局势而无笔墨者也。骨法用笔，原非两事。古人论画有云：下笔便有凹凸之形。此论骨法最得悬解。然笔之嫩与文不同，粗与老不

同，指嫩为文，目粗为老，只是自然与勉强之分。如写意之作，意到笔可不到，一写到便俗。又有欲到而不敢到之笔，不敢到者便稚。唯习学纯熟，游戏三昧，而后神行气至，实处有虚，虚处皆实。一艺之巧，妙合天成，以视貌似神离，自夸高古，其于刘实在石家如厕，便谓走入内室，同属贻诮大方，何多让焉？

## 应物象形

古人称学花者，以一株花置深坑中，临其上而瞰之，则花之四面得矣；学画竹者，取一枝竹，因月夜照其影于素壁之上，则竹之真形出矣。学画山水者，何以异此！董源以江南真山水为稿本；黄公望隐虞山，即写虞山，皴色俱肖，且日囊笔砚，遇云姿树态，临勒不舍；郭河阳至取真云惊涌作山势，尤称巧绝。师古人不若造化，确系名言。然学者苟于用笔用墨之法，研求未深，平时又不究心于古人派别源流，涂抹频年累月，即欲放眼江山，恣情花鸟，冀以一一收之腕底，无论章法笔法，出于杜撰，其误入歧途尤易。宋韩拙谓寡学之士则多性狂，而自蔽者有三，难学者有二，诚�创之也。

## 随类赋彩

丹青水墨显分南北两宗。文人之画，自王右丞始，其后董源、巨然、李成、范宽为嫡子，李龙眠、王晋卿、米南宫及虎儿皆从董巨得来，直至元四大家黄子久、王叔明、倪元镇、吴仲圭皆其正传，明之文衡山、沈石田，则又远接衣钵。董思翁谓若马、夏及李唐、刘松年是大李将军之派，非吾辈所易学。唐之二李父子创为金碧山水，院画

中人多于青绿山水上加以泥金，俗又谓之金笔。然画之雅俗，初不以丹青、水墨为别，然黄子久之用赭石，王叔明之用花青，画中设色之法，当与用笔无异，全论火候，不在取色，而在取气。墨中有色，色中有墨，古人眼光，直透纸背，大约在此。若有意而为丹青、水墨，虽水墨亦俗不可耐矣。

## 经营位置

经营下笔，必留天地。大痴谓画须留天地之位，虽落款之处，皆当注意。山水先理会大山，名为主峰。主峰已定，方作以次近者、远者、小者，大者以其一境主之于此，故曰主峰。南宋马远、夏珪多边角景，画人称马远为马半角，又谓之为残山剩水，以应偏安之局，卷册小幅，仅于几案观玩，虽局势位置，未必尽佳，不至触目。若巨幛大幅，必先斟酌大局，然后再论笔墨。沈石田学力过人，年四十年后方作大幅，可见位置之难。古人尝于高楼杰阁、崇山峻岭，俯瞰平畴大阜，远树荒村，层出靡穷，无不入画，非第一树一石，平视之明晦浅深，遽为能事。盖其变换交接，实有与古之作者颉颃上下，中规折矩，无勿惬心，斯为可耳。

## 传移模写

人之学画，无异学书。令取钟、王、虞、柳，久必入其仿佛，至于名家，无不模拟，兼收并蓄，而后可底于成。若徒守一家之言，务时俗之学，虽极矩步绳趋，笃信谨守，齐鲁之士，唯摹李营丘，关陕之士，专习范中立，非不貌似，多近雷同。况乎古人粉本，几经传

写，失其本真，优孟衣冠，岂必尽肖！故巨然、元章、子久、云林，同学北苑，而各各不同，娄江、虞山、金陵、松江，自成派别，而相去不远，何则？取其神而遗其貌，与胶于见而泥于迹者，当有径庭之殊。形上形下，是愿同学者共勉之也。

# 虚与实

　　画事精能，全重勾勒；勾勒既成，复加渲染。唐人真迹，二者兼长，细如游丝，匀如铁线。勾勒之道，存于笔意。五日一水，十日一石。渲染之工，著乎墨法。用笔之方，前人纯由口授，未易明言，要赖循序渐进，真积力久，功候既深，方能参悟。若恃一知半解，略事涉猎；或因人事纷扰，败于中途，悠悠忽忽，难收成效。笔意优劣，虽关全幅，然有虚有实二者尽之。名迹留传，其易见者，约有四端：曰平，如锥画沙；曰留，如屋漏痕；曰圆，如折钗股；曰重，如高山坠石，如怒猊抉石。

　　何以谓平？画法之精，通于书法。宋赵子昂问钱舜举何谓士夫画，答曰隶体。其说是已。然隶法之妙，称有波折，似乎用笔，不可言平。不知水者至平，其流无方，因风激荡，与石抵触，大波为澜，小波为沦，曲折奔腾，不平甚矣。而究其随流上下，因势而行，虽无定形，必有定理。风恬岸阔，平自若也。沙之为物，虽易聚散，以锥画之，必待横直平施，始见迹象；若用挑半剔，必不成字。明季吴渔山作画，致力于古，极为深厚，实驾清晖、麓台之上。晚年笃信西历天算之学，兼变其画，往往喜为云烟凄迷之状。云间陆瞱，称为高

足，画变古法，多挑笔，徒观外貌，颇类欧画，阴阳向背，无不逼真。其画初仅见重于东瀛，后竟无传其法者。天趣人工，虽于图画，殊有雅俗之异，亦其挑笔之蔽，用笔不平，自戾于古咎也。

何以谓留？诗曰：将军欲以巧服人，盘马弯弓故不发。此善言留之妙也。非留则邻于浮滑，失于轻易矣。市井之子，不观古迹，勾摹皴擦，专用顺拖，轻描淡写，谓之雅洁。然而笔力薄弱，积弊滋深，其一惑也。江湖放浪，任意挥洒，丫槎枯槁，自以为苍，臃肿痴肥，遂称其润，徒流狂怪，非真才气，又一惑也。其或鉴二者之弊，矫揉造作，故为艰涩，妄作锯齿之形，矜言切刀之法，持之太过，失其自然。善笔法者，譬如破屋漏痕，其为留也，不疾不徐，不黏不脱。古人之工画者，笔皆用隶，元鲜于伯机画法冠绝一代，当时赵子昂犹钦服之，其家多藏晋魏六朝名迹，尝恨自己笔墨不逮古人。一日独坐楼窗，雨后看车行泥淖中，因悟笔法。车止泥中，轮转车行，犹笔为纸墨所滞，笔转而行不滞，即破屋漏痕之意也。漏痕因雨中微点积处展转而下，殊有凝而不浮，流而不滞之理，自与枯涩油滑不同。

何以谓圆？行云流水，宛转自如。顾恺之之迹，坚劲连绵，循环超忽。张芝学杜度草书之法，因而变之，以成令草书之体势，一笔而成，气脉通连。隔行不断，唯王子敬明其深旨，行首之字，往往继其前行，世上谓之一笔书。其后陆探微亦作一笔画，连绵不断，此善悟用笔以圆以方也。玉以刚折，金以柔全，转处用柔，所谓如折钗股。否则妄生圭角，恶态横陈，恣意纵横，锋芒外露，皆不圆之害也。

何以谓重？唐张彦远论画：骨气形似，皆本于立意，而归于用笔，故工画者多善书。张僧繇点曳斫拂，依卫夫人《笔阵图》，一点一画，别是一巧，钩戟利剑森森然。董玄宰《画旨》谓士人作画，当以草隶奇字之法为之，折如屈铁，山如画沙，绝去甜俗蹊径，乃为士

气。不尔，纵俨然及格，已落画师魔界，不可救药矣。书之藏锋，在乎执笔，沉着痛快。人能知善书执笔之法，则能知名画无迹之说。名画藏迹，此藏锋也。颜鲁公书多藏锋，故力透纸背；董、巨、二米笔雄厚，元季四家，得其笔法；沈石田、唐六如画，皆沉着古厚，即有工细之作，尤能用巧若拙，举重若轻，其视唐工俗子徒涂泽为工者异矣。名家设色，无非处处见笔。宋人皴法，即合勾勒渲染而浑成之，刻画与含糊二者之弊，皆可泯灭。笔法之妙，纯在中锋，顺逆兼用，是为得之。此皆言用笔之实处也。至于虚处，前八谓为分行间白，邓石如有以白当黑之说，欧人称不齐弧三角为美术，尤贵多观书法，自能得之。

# 论派别

阅人成世，历千百世而成古今。今人生于古人之后，必欲形神俱肖古人，此必不可能之事。画家临摹古人，其初唯恐不肖。积有年岁，步亦步，趋亦趋，终身行之，至有终不能脱其樊篱者。此非临摹之过。因临摹其貌似，而未能得其神似之过也。故貌似者可以欺俗目，而不能邀真赏。而神似者所实获知音，非因以阿世好。知此可与言国画变迁之大要矣。

古人评论画事优劣，往往左文人而右作家。作家不易变，而文人多善变。变者生，不变者死，非仅以优劣衡之也。盖一名大家之兴起，必当艺事衰败之秋，举世萎靡，而特有精心毅力超越庸聚者出于其间，为振作之，一改革其旧习。识者趋之，不识者应之，厌故喜新之徒，又从而效之，久之又久，而习气出焉。既有习气，斯不得不变。《易》曰：穷则变，变则通，通则久。无久而不变，大势之使然也。

学者知艺术有古人变迁之势，应知变之之方，非徒可托空言，当必征诸事实，由画事之显者观之。金石雕刻，卷轴装潢，契刀降为柔毫，画壁流于缣楮，无论器用诸物代有不同，即丹青、水墨之殊，没

骨、双钩之异，无不历历可考。而况师承家学，各有渊源，代易时移，渐失故步。迹其优劣，非研求古今画史，曷由明其迁流之旨而臻于美善哉！

一、三代两汉之画　钟鼎　碑碣

二、六朝三唐之画　顾恺之　陆探微　张僧繇　吴道子　王维李思训

三、五代北宋之画　李成　郭熙　范宽　荆浩　关仝　董源巨然

四、南宋之画　山水　刘松年　李唐　马远　夏珪

花卉　徐熙　黄筌

五、宋元间之画　赵孟頫　高克恭

六、元季四家之画　黄公望　吴镇　倪元镇　王蒙

七、明代之画　沈周　文徵明　唐寅　仇英　董玄宰

八、明清间之画　僧石溪　僧石涛　吴历　恽寿平

王时敏　王鉴　王翚　王原祁

金陵派　龚贤

新安派　僧渐江

扬州派　华岩

所谓派者，即习气之谓。其创始者，皆卓然自异于庸众之士，生平学识足以上下古今，纵横宇宙；人品必高，可为后世模范；诣力所至，当时或不甚显著，至经数十年之久，而名始彰。诚以画事之变，其必有扶衰救弊之功，矜奇立异之气，初不为时俗所喜，得赏鉴者为之品题于前，学风所扇，莫之诋诽，比类参观，其真乃见，流传既久，愈觉可珍。欲究画史，当先精于赏鉴。鉴古之功，可不要乎？

# 章法论

自来有笔墨兼有章法者，大家也；有笔墨而乏章法者，名家也；无笔墨而徒求章法者，庸工也。古今相师，不废临摹，粉本流传，原为至重。同一画稿，章法犹是也，而笔墨有优绌之分。笔墨优长，又能更变章法，戛戛独造，此为上乘。章法屡改，笔墨不移。不移者精神，而屡改者面貌耳。昔九方皋相马，能知其为千里者，以赏识于牝牡骊黄之外，而不在皮相之间。夫唯画有章法，因易与人可见，而不同用笔用墨，非好学深思者不易知。独浅尝轻涉之徒，不先习笔墨，但沾沾于章法，以为六法之要旨，如是而止，岂不惧欤？

虽然，章法阴阳开阖之中，俯仰回环，至理所存，非容紊乱。法备气至，功在作者。而况南北异候，物土攸分，方域不同，师承各异，古今递变，繁且赜也。不善变者，守一先生之言，狃于见闻，虽有变换，只习移前搬后法耳。此不可以言章法。画有章法，肇于文字。近人华石斧学涑著《文字系》，言昔者伏羲作卦，首取天象，先民未解地文，故凡仰观所得，画属于天。斯言甚确。古以参商二星记晨昏，二星不能相见，故转为不齐之义。例如蔘为竹之参差，椮为木长草盛之不齐貌。《易》云：天下可观莫如木。花枝树叶，至为不

齐。古音读参与三同声，故常假为三。例如犙为三岁牛，骖为驾三马，三才称天地人。《说文》云"王"字，三画而联其中谓之王，人与天近，故中画就上，学贯天人也。老子云：圣人法天，天法道，道法自然。是以天生之物，人所不能造；人造之器，天亦不能生。天生者无不参差，故常自然。而人造者每多平直，必事勉强。技进乎道，由勉强而成自然。所谓师今人不若师古人，师古人不若师造化，即人与天近之旨也。欧人言不齐弧三角为美术，其意亦同。三代彝器，阳款阴识，文字之迹，著明分行布白，于不齐之中，伦次最齐，表见章法，是为书画同源之证。至于山水，又称仁智之乐。轩辕、尧、孔广成、大隗、许由、孤竹之伦，必有崆峒、具茨、藐姑、箕首、大蒙之游。汉之蔡邕、赵岐，皆有才艺，工书善画。晋王羲之、献之父子家山阴，顾恺之居晋陵，宋陆探微、梁张僧繇皆吴人，陶弘景秣陵人，生长江南山水之窟，宜其超群轶众之才，自有神助。唐李思训、吴道玄同画嘉陵江水，一则屡月而成，一则一日而毕，繁简不同，皆极其妙。卢鸿隐嵩山，王维家辋川，张志和乐江湖，孙位善松石，朝夕盘桓，其得象外之趣者，无非自然。五代北宋之时，荆浩写太行洪谷，范宽图终南太华，李成画北海营邱，郭熙作河阳云水，又各随其所居之林壑，任情挥洒，章法各自成家，不相沿袭。唯董源、释巨然而后多画江南山，不为奇峭之笔，平淡天真，唐无此品。元汤垕言：宋至董源、李成、范宽三家，山水之法始备。米氏父子师法董巨，高房山、赵沤波齐名于时。元季四家，如黄大痴之秋山，倪云林之枯木，吴仲圭、王叔明之松石，标格各异。要其咸宗董巨，得其一体，皆不失其正。然徒自其外表观之，汉魏六朝尚丹青；唐画有丹青水墨，成南北二宗之分；北宋名家，类多水墨丹青合体，如以丹青画楼阁舟檝、车马器具，而山林树石，多用水墨；至元季如大痴之浅绛，叔明

之花青，各有偏重。标新领异，以盛章法，此其显焉者也。至若南宋之刘松年、李晞古、马远、夏珪，虽其残山剩水，习尚纵横，号为北宗，不免为鉴者所嗤议。要不若明初吴伟、张路、郭诩、蒋三松，犷悍恶俗之甚，宜其有野狐禅之目，而无容置喙已。自此而后，文徵仲师唐法，沈石田仿元人，唐子畏、仇十洲犹兼用南宋体格。董玄宰远宗北苑，虞山、娄东接其衣钵。所惜笔墨之功力既逊古人，而章法位置，渐即松懈。其卓越寻常者，蒙以昆陵邹衣白、恽香山为得董北苑、黄大痴之神。新安僧渐江、查梅壑、汪无瑞、程穆倩诸人，为得元季四家之逸，皆能溯源唐宋，掇其菁英，而非徒墨守前人矩矱者也。有清以来，吴门、华亭、金陵、浙江诸派，不克自振，而唯华新罗之花鸟、方小师之山水、罗两峰之人物，可为鼎足而立，皆能不囿于时习，以成其超诣，所画章法，翻陈出新，不为诡异，至今声价之高，重于艺林，岂偶然哉！

今之论者，以为北宗多方，南宗多圆；南宗重笔，北宗重墨；南宗简淡，北宗绚烂，殊不尽然。用方而妄生圭角，便易粗俗。唐子畏于方折棱角之处，格用北宗，无不圆转，倪云林仿荆关折带皴法，峰峦用方，平远之势，不拘迹象，天真幽淡，所以为高。

# 中国绘画的点和线 *

　　中国绘画用线，相传很古，而线又是由点而来，这是有历史和科学根据的。如古代名画表现人们的物质生活及形态，莫不讲究线的表现。几何学里，更肯定"积点成线"的说法。但点从何处来呢？人类生活史上，火的发明很早，因此就以火为比喻。如：

　　图一：第一点，说明火之来源，火是地火，地火产生时受到风的吹动成为斜形；第二点，说明火出土受到风的吹动而动摇之势；第三点，说明窑火冲出之势。这其间未免有些意会，而说明火之动则一，火之初形为一点则一。

　　图二：乃真正古文字的"火"字，说明火由地生，所以成一平形从多数孔口中冲出。如今这种现象，在中国四川煮盐区尚能看到。也因此成为中国的象形文字之一。

　　图三：上面两种说法，已说明点是由人类生活史中而来。现在更说明人身上点的来源。"五点"，如人之手指尖，手为工作万能之象征，因此，作为点来说，它的用处和变化很多、很大。但在作者来说，不

---

\* 本文由汪克劭整理，约成于 1950 年。

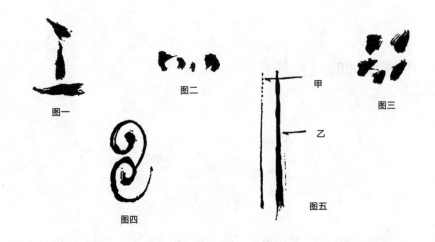

能为画火而画火，为画手指而画手指。如果画火画手，那么直接画火画手好了，何必如此多一番曲折呢？这是要学者认识古代生活之质朴造型，和后来与画起互相作用的关系。中国文人画兴盛时代，看画的好坏，甚至从点苔上看作者的功力和有法无法。现在我们固可不必这样做，但练习中国画的人不可不知。

图四：云纹在中国玉器和铜器上常能见到。一方面说明线由点而来，一方面说明阴阳雷声，而目力能常见。此亦象形文字。雷声之发出，是从云端中出现，这个形式的简化，就成为两个半圈的象形文字，同时又成为装饰上之好图案。

图五甲：即积点成线之说法。譬如下雨，初雨时只看见点，下久或下大了，便看不见点，只看见丝和线了。所以中国诗词里形容它叫雨丝、雨线，同时也成为中国绘画的画法。

图五乙：亦积点成线之譬喻。星球大家都知道是圆的，夏夜常见之"天星换位"，其实是小星球被大星球吸去。但是它的行程很快，人的目

力只能见到一道光亮，而不能见到星球之本体。诸如此类的材料当然不少，学者可以从此去体会、发掘、推想。

图六：为水之象形文字，中间一条长线代表江海，两面四条短线，两条与江海交汇的代表河湖，两条代表塘港，但均为水，均为线的表现。

图七：均为偏旁之"水"字，如此写法，谓之连绵书。王献之写偏旁"水"字是如此。此亦积点成线之说法。

图八：即中国书法里所谓一波三折。这已经说到用线。而线的运用必须多变化，不可呆板，逆锋下笔，回锋起，蚕尾收笔。如此画法，树石及人物衣褶统统都用得着。中间变化，重在作者体会，否则不合适。

图九：上勾下勒，此从云雷纹及玉器中悟得。写字作画都是一理，所谓法就是这样。此亦中国民族形式绘画之特点，与各国绘画不同之处。如花中勾花点叶，或完全双勾的，即用此种方法。但学者必须活用。

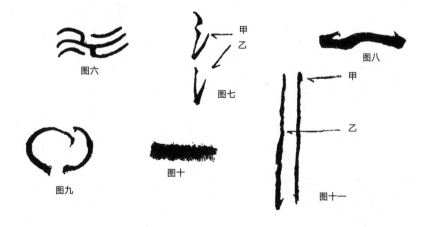

图六

图七

甲
乙

图八

甲

乙

图九

图十

图十一

图十：此锯齿纹之练习，横直一样，必须一面光一面毛。此从刻石中悟得，所谓"一刀刻"，即是如此。齐白石先生即善此。这也是积点成线之一种。学者初步懂得中国画画线方法是从这些上来，努力练习，积久腕力自足，不生浮薄之病。

图十一甲：即如锥画沙法。作此练习，须逆锋而上，再很慢地转笔下行，到了画的长短合适时，再回锋向上，所谓无垂不缩，就是这个意思。此亦由刻玉中悟得。如用树枝在沙盘中画，很难看到逆锋回锋，解释亦失真了。

图十一乙：为屋漏痕画法。书画一理，目的是要作者练习中锋悬腕的平、留、圆、重、变，书法重此，画法也重此，其他画法也重此。

学者初习线描，从这些方法入手，线的问题已解决大半，往后再习画游丝、铁线、兰叶种种画法，都能触类旁通，出外写生即可无大问题了。

# 画学散记

## 传　授

绘事相传，炳耀千古。指示立稿，口述笔载，全凭授受。画分宗派，传有邪正，不经目睹，莫接心源，世有作者，非偶然也。在昔有虞作绘，既就彰施；成周命官，尤工设色。楚骚识宗庙祠堂之画，汉室详飞轺卤簿之图。屏风画扇，本石晋之滥觞；学士功臣，缅李唐之画阁。留形容以昭盛德，兴成败以著遗踪。记传所载，叙其事者，并传其形；赋颂之篇，咏其美者，尤备其象。虽其开容之盛，巨细毕呈，传述之由，古今勿替。自李思训、王维，始分两宗。谢赫、郭若虚盛夸六法，遂谓气韵非师，关于品质，生知之禀，难以力求，不得以巧密相矜，亦非由岁月可到。观之往迹，异彼众工，良由于此。

至谢肇淛又谓，古之六法，不过为绘人物花鸟者言之，若专守往哲，概施近今，何啻枘凿，其言良过。夫论画之作，承源溯流，梁太清目既不可见。唐裴孝源撰《公私画史》，隋唐以来，画之名目，莫先于是。张彦远、朱景元复撰名画记录，由是工画之士，各有著述。

如王维《山水诀》、荆浩《山水赋》、宋李成《山水诀》、郭熙《山水训》、郭思《山水论》诸书，层见叠出，不可枚举。要皆古人天资颖悟，识见宏远，于书无所不读，于理无所不通。得斯三昧，借其一言，足以津逮后学，启发新知，无以逾此。文人雅士，笃信画学，知其高深远大，变化幽微，兴上下千古之思，得纵横万里之势，挥毫泼墨，皆成天趣，登峰造极，胥由人力。是以山水开宗南北，人物肇于顾、陆、张、吴，花卉精于徐熙、黄筌。关仝师荆浩，巨然师董源。李将军子昭道、米海岳子友仁、郭河阳子若孙，皆得家传，称为妙品。

元季四家，遥接董、巨衣钵，华亭一派，实开王、恽先声。从来绘事，非箕裘之递传，即青蓝之授受，性有颖蒙明敏之异，学有日进无穷之功。麓台云：画不师古，如夜行无烛，便无入路。龚柴丈言：一峰道人，云林高士，皆学董源，其笔法皆不类，譬若九方皋相马，当在神骨。蓝田叔称画家必从古人留意。如董、巨一门，则皴为麻皮、褪索。后之学者，咸知于此，问津荆、关，劈斧、括铁，师者已罕。盖董、巨之渲染立法，犹可掩藏，荆、关以点画一成，难加增减。故考实录，必参真迹，见闻并扩，功诣益深。

唐程修巳师周昉二十年，凡画之数十病，一一口授，以传其妙。

云林以荆浩为宗，萧萧数笔，神仙中人也。闻有林壑似李成，而写人物及着色者，百中之一耳。其般礴之迹，寓深远于元淡清颖，潇洒得自先天，非后人所能仿佛。

作画先定位置，次求笔墨。何谓位置？阴阳向背，纵横起伏，开合锁结，回抱勾托，过接映带，须跌宕欹侧，舒卷自如。何谓笔墨？轻重疾徐，浓淡燥湿，浅深疏密，流丽活泼，眼光到处，触手成趣。

娄东王奉常烟客，自髫时便游娱绘事，乃祖文肃公属董文敏随

意作树石以为临摹粉本，凡辋川、洪谷、北苑、南宫、华原、营丘树法、石骨、皴擦、勾染，皆有一二语拈提，根极理要，观其随笔率略处，别有一种贵秀逸宕之韵不可掩者，且体备众家，服习所珍。昔人最重粉本。

巨然师北苑，贯道师巨然。

云林早年师北苑，后似关全。

黄子久折服高房山。

松圆逸笔与檀园绝不相似。

东园生曰：学晞古，似晞古，而晞古不必传；学晞古，不必似晞古，而真晞古乃传也。虎头三毫，益其所无，神传之谓乎？

董、巨画法三昧，一变而为子久。张伯雨题云"精进头陀，以巨然为师"，真深知子久者。学古之家，代不乏人，而出蓝者无几，宋元以来，宗旨授受，不过数人而已。明季一代，唯董宗伯得大痴神髓。麓台又言，初恨不似古人，今又不敢似古人。然求出蓝之道，终不可得。

宋人画山水者，例宗李成笔法，许道宁得成之气，李宗成得成之形，翟院深得成之风。后世所有成画者，多此三人为之。

山水画自唐始变，盖有两宗，李思训、王维是也。李之传为宋王诜、郭熙、张择端、赵伯驹、伯骕，以及于李唐、刘松年、马远、夏珪，皆李派。王之传为荆浩、关全、李成、李公麟、范宽、董源、巨然，以及于燕肃、赵令穰、元四家，皆王派。李派板细乏士气，王派虚和萧散，此其惠能之非神秀所及也，至郑虔、卢鸿一、张志和、郭忠恕、大小米、马和之、高克恭、倪瓒，又如方外不食烟火人，别是一骨相者。

## 空 摹

自实体难工，空摹易善，于是白描山水之画兴，而古人之意亡。宋徽宗立画学，考画之等，以不仿前人而善摹万类，物之情态形色俱若自然，笔韵所至，高简为工。此近空摹之格，至今尚之。夫云霞雕色，有逾巧工，草木贲华，无待哲匠，所谓阴阳一嘘而敷荣，一吸而揪敛。此天然之极致，虽造物无容心也。而粉饰大化，文明天下，亦以彩众，日协和气焉。故当烟岚云树，澄空缥缈，灭没万状，不可端倪。画者本其潇洒出尘之怀，对此虚幻难求之境，静观自得，取肖神似，所以图貌山川，纷罗楮素，咫尺之内，可瞻万里而遥，方寸之中，乃辨千寻之峻。昔吴道玄图嘉陵江山水，曰"寓之心矣"，凡三百里一日而尽，远近可尺寸许。董源画落照图，亦近视无物，远观村落杳然深远，悉是晚景，峰巅返照，宛然有色，岂不妙哉！

沈迪论画，谓当求一败墙，先张绢素，朝夕观之，视高平曲折之形，拟勾勒皴擦之迹。昔人称画家心存目想，神领意造，于是随意挥毫，景皆天就，是谓活笔。东坡诗云：论画以形似，见与儿童邻；作诗必此诗，定知非诗人。郭熙亦曰：诗是无形画，画是无声诗。故善诗者，诗中有画，善画者，画中有诗。唯画事之精能，与诗人相表里，错综而论，不其然乎？至其标题摘句，院体魁选，神思工巧，全凭拟议。若戴德淳，俞阴甫《茶香室录》作战，以战为僻姓。梁茞林作戴文进事之梦中万里，作苏武以牧羊，春色枝头，为乔松之立鹤，倖得倖失，优绌分矣。又或拳鹭舷间，栖鸦篷背，写空舟之系岸，状野渡之无人，非不托境清幽，赋物娴雅，然其穷披文以入情达理，究窥情风景之上，钻貌吟咏之中，未若高卧青蓑，长横短笛，想彼行踪

已绝，见兹舟子甚闲，知属思之既超，见得趣之弥远耳。岂特酒家桥畔，竹飐帘明，骢马花间，蝶随香玉，为足见其形容画妙，智慧逾恒已哉！

# 沿　习

方与之论北宋阎次平、南宋张敦礼、徐改之专借荆、关而入，自脱北伧躁气。

周栎园言邹衣白收藏宋元名迹最富，故其落笔无一毫近人习气。

顾、陆、张、吴，辽哉远矣。大小李以降，洪谷、右丞，逮于李、范、董、巨、元四大家，代有师承，各标高誉，未闻衍其绪余，沿其波流，如子久之苍浑，云林之淡寂，仲圭之渊劲，叔明之深秀，虽同趋北苑，而变化悬殊，此所以为百世之寄而无弊者。洎乎近世，风趋益下，习俗愈卑，而支派之说起，文进、小仙以来，而浙派不可易矣。文、沈而后，吴门之派兴焉。董文敏起一代之衰，抉董、巨之精，后学风靡，妄以云间为口实。琅玡、太原两先生，源本宋元，媲美前哲，远近争相仿效，而娄东之派又开。其他异流绪沫，人自为家者，未易指数。要之承伪袭舛，风流都尽。

石谷又言龊时搦管，矻矻穷年，为世俗流派拘牵，无繇自拔。大抵右云间者，深讥浙派，礼娄东者辄诋吴门，临颖茫然，识微难洞。

董文敏题杨龙友画谓：意欲一洗时习，无心赞毁。以苍秀出入古法，非后云间、昆陵以儒弱为文澹。

宋旭、蓝瑛皆以浙派为人诋欺。白苧公谓宋旭所画《辋川图卷》，不袭原本，自出机杼，实为有明一代作手。

恽正叔自言于山水终难打破一字关，曰窘，良由为古人规矩法度

所束缚耳。

华亭自董文敏析笔墨之精微，究宋元之同异，六法周行，实在乎是。其后士人争慕之，故其派首推艺苑，第其心目为文敏所压，点拟拂规，唯恐失之，奚暇复求乎古！由是袭其皮毛，遗其精髓，流为习气。盖文敏之妙，妙能师古，晚年墨法，食古而化，乃言"众能不如独诣"，至言也。

水墨兰竹之法，人人自谓兰出郑、赵，竹出文、吴，世亦后而和之。不知兰叶柔弱而光滑，竹叶散碎而欲脱，或时目可蒙，难邀真赏也。

麓台言，明末画中有习气，恶派以浙派为最，至吴门、云间，大家如文、沈，宗匠如董，赝本混淆，以讹传讹，竟成流弊。广陵白下，其恶习与浙派无异。

仿云林笔最忌有伧父气，作意生淡，又失之偏枯，俱非佳境。

如右军、李成、关仝，人辄曰俗气，鹿床谓其忌之，遂蹈相轻之习。

偏于苍者易枯，偏于润者易弱；积秀成浑，不弱不枯。

## 神　思

作画须楮墨之外别有生趣，趣非狐媚取悦，须于苍古之中寓以秀好，极点染处见其清空。

心手两忘，笔墨俱化，气韵规矩，皆不可端倪，仁者见仁，智者见智，所谓大而不可效之谓神。逸者，轶也，轶于寻常范围之外，如天马行空，不受羁络为也。亦自有堂构窈窱，禅宗所谓教外别传，又曰别峰相见者也。

画有六法，而写意本无一法，妙处无他，不落有意而已。世之目匠笔者，以其为法所碍，其目文笔者，则又为无法所碍。此中关捩，须一一透过，然后青山白云，得大自在，一种苍秀，非人非天。不然者，境界虽奇，作家正未肯耳。然亦未可执定一样见识，以印板画谱甲乙品题。

昔人梦蛟龙纠结，便工草书。

王逊之每得一秘轴，闭阁沉思，瞪目不语，遇有赏会，则绕床大叫，拊掌跳跃，不自知其酣狂。

恽正叔言，古今来笔墨之龃龉不能相入者，石谷则罗而置之笔端，融洽以出，神哉技乎！

作画于搦管时，须要安闲恬适，扫尽俗肠，默对素幅，凝神静气，看高下，审左右，幅内幅外，来路去路，胸有成竹，然后濡毫吮墨，自然水到渠成，天然凑泊。

昔人语：画能使人远。非会人心，乌能辨此？子久每欲濡毫，则登高楼，望云霞出没，以挹其胜，故其所写逸趣磅礴，风神元远，千载而下，犹足想见其人。有沈石田、董玄宰俱自子久出，秀韵天成，每于深远中见潇洒，虽博宗董巨，而美和清淑，逸群绝伦，即云林之幽淡，山樵之缜密，不能胜。当时松雪虽为前辈，唯以精工佐其古雅，第能接轸宋人，若其取象于笔墨之外，脱衔勒而抒性灵，为文人建画苑之帜，吾于子久无间然矣。

古人真迹有章法，有骨力，有神味，元气磅礴超凡入化，神生画外者为上品：清气浮动，脉正律严，神生画内者次之。

张浦山述李营丘《山阴泛雪图》曰：以平淡为雄奇，以浅近为深奥。

梅道人深得董巨带湿点苔之法，每积盈篋，不轻点之，语人曰：

今日意思昏钝，俟精明澄澈时为之。

山水苍茫之变化，取其神与意。元章峰峦，以墨运点，积点成文，呼吸浓淡，进退厚薄，无一非法，无一执法。观米字画者，止知其融成一片，而不知条分缕析中，在在皆有灵机。

石谷无聊酬应，亦千丘万壑，布置精到。麓台晚年专取笔力，大率任意涂抹，置畦径物象于不问。石谷之偏，神不胜形。

# 气　格

张彦远云：右丞得兴处不论四时，如画家往往以桃杏芙蓉花同作一景，画《袁安卧雪图》有雪里芭蕉，此乃得心应手，意到便成，故造理入神，迥得天真。此难与俗世论也。

宋马远全境不多，其小幅或削峰直上而不见其顶，或绝笔直下而不见其脚，或近参天而远山则低，或孤舟泛月而人独坐，此边角之景也。

查二瞻题程端伯正揆画言：古人论画，既得平正，须返奇险。

石谷曰：画有明有暗，如鸟双翼，不可偏废。又曰：繁不可重，密不可窒，要伸手放脚，宽闲自在。又曰：以元人笔墨运宋人丘壑，而泽以唐人气韵，乃为大成。又曰：皴擦不可多，厚在神气。

王麓台熟不甜，生不涩，淡而厚，实而清，书卷之气，盎然楮墨外。石谷以清丽之笔，名倾中外，公以高旷之品突过之，世推大家，非虚也。

画之妙处，不在华滋，而在雅健，不在精细，而在清逸。盖华滋精细可以力为，雅健清逸则关于神韵骨格，不可勉强也。

沈宗敬字恪庭，号狮峰，其布置山峦坡岫，虽有格而不续之处，

而欲到不到，亦自有别趣也。

古来画家，名于一时，传于千载，其襟怀之高旷，魄力之宏大，实能牢笼天地，包涵造化，当解衣般礴时，奇峰怪石，异境幽情，一时幻现，而荣枯消息之机，阴阳显晦之象，即挟之而出。今观名迹，或千岩层叠，或巨嶂孤危，一入于目，心神旷邈，若置身其间，而憺然忘返。古有观《辋川图》而病愈，睹《云汉图》而热生者，非神其说也。至若一丘一壑，片石疏林，不过偶尔寄怀，其笔墨之趣，闲冷之致，虽挹之无尽，终非古人巨胆细心之所在。

古人南宋、北宋，各分眷属，然一家眷属内有各用龙脉处，有各用关合起伏处，是其气味得力关头也。如董、巨全体浑沦，元气磅礴，令人莫可端倪，元季四家俱私淑之。山樵用龙脉多蜿蜒之致；仲圭以直笔出，各有分合，须探索其配搭处；子久则不脱不粘，与两家较有别致；云林纤尘不染，平易中有矜贵，简略中有精彩，又有章法、笔法之外。烟客最得力倪、黄，深明原委。

逼塞处不觉其多，疏凋处不见其少，荒幼不为澹，精到不致浊，浅深出入，直与造物争能。

古人作画又得意者另再作之，如李成寒林、范宽雪山、王诜烟江叠嶂之类，不可枚举。

# 工　力

或居左相，驰誉只擅丹青，身本画师，能事不受迫促，此不欲区区以一技自鸣者。宋立画学，遂进杂流，犹令读《说文》《尔雅》《方言》《释名》等篇，各习一径，兼著音训，要得胸中有数十卷书，免堕尘俗。风会日下，此义全昧，一二稿本，家传师授，辗转模仿，无

复性灵。如小儿学步，专借提携，才离保姆，立就倾仆矣。昔人有云：山水不言，横遭点涴，笔墨至贵，浪被驱使，岂不冤哉！

杨芝，钱塘人，笔力雄健，纵兴不假思虑。自言安得三十丈大壁，磨墨一缸，以田家除场大帚蘸之，乘快马以扫数笔，庶几手臂方舒，而心胸以畅。

王孟津铎，字觉斯，云：画寂寂无余情，如倪云林一流，虽略有淡致，不免枯干，尫羸病夫，奄奄气息，即谓之轻秀，薄弱甚矣，大家弗然。又曰：以境界奇创，然后生以气韵乃为胜，可夺造化。

麓台自题《秋山晴爽图卷》云：不在古法，不在吾手，而又不出古法吾手之外，笔端金刚杵，在脱尽习气。

温仪（字可象，号纪堂，三原人）尝述其师训曰：勾勒处笔锋须若触透纸背者，则骨干坚凝。

天宝中，命图嘉陵江山水，吴道玄一日而毕，李将军数月而成，皆极其妙。

唐卢棱伽画迹似吴道子而才力有限，至画庄严寺之门效道子画，锐思开张，颇臻其妙，道子知其精爽已尽。

博大沉雄如石田，须学其气魄；古秀峭劲如唐子畏，须学其骨力；笔墨超逸如董文敏，须学其秀润。

石谷六法到家，处处筋节，画学之能，当代无出其右。然笔法过于刻露，每易伤韵。故石谷画往往有无气韵者，学之易病。

吴渔山魄力极大，落墨兀傲不群，山石皴擦颇极浑古，惬心之作，深得子畏神髓，而能摆脱其北宗窠臼。

麓台学宋元诸家，各出机杼，唯高士一览陈迹，空诸所有，为逸品第一，非创为是法也。于不用工力之中，为善用工力者所莫及，故能独臻其妙。

宣和画院每旬出御府图轴两匣送院，以示学人，一时作者竭尽精力以副上意。其后宝篆宫成，绘事皆出画院，上时时临幸，少不如意即加漫垩，别令命思。虽训督如此，而众史以人品之限，所作多泥绳墨，未脱卑凡。

## 优　绌

宋李公麟绘事集顾恺之、陆探微、张僧繇、吴道子及前代名手以为己有，专为一家。

王逊之语圆照曰：元季四家，首推子久，得其神者，唯董华亭，得其形者，予不敢让，若形神俱得，吾孙其庶几乎！圆照深然之。麓台论石谷太熟，二瞻太生。

唐韩干与周昉（字景立，京兆人）皆为赵纵写真，未能定其优劣，言韩得其状貌，周并移其神思。

画有邪正，笔力直透纸背，形貌古朴，神采焕发，有高视阔步、旁若无人之概，斯为正派。格外好奇，诡僻狂怪，徒取惊心炫目，辄谓自立门户，真乃邪魔外道。又有一种粗服乱头，不守绳墨，细视之则气韵生动，寻味无穷，是为非法之法。唯其天资高迈，学力精到，乃能变化至此。

浙派之失，曰硬，曰板，曰秃，曰拙；松江派失于纤弱甜赖；金陵派有二，一类浙派，一类松江；新安自渐师以云林法见长，人多趋之，不失之结，即失之疏；罗饭牛开江西派，又失之易而滑。闽人失之浓浊，北地失之重拙。传仿陵夷，其能不囿于习而追踪古迹，参席前贤，为后世法者，惟麓台其庶乎。若石谷非不极其能，终不免作家习气。

耕烟晚年之作，非不极其老到，一种神逸，天然之致已远，不逮烟客。

宋代擅名江景有燕文贵、江参。然燕画点缀失之细碎，江法雄奇失之刻划，以视巨然，则燕为格卑，江为体弱，其神气尚隔一尘。

吴渔山称：奥门，一名濠境，去奥未远，有大西、小西之风。我之画不取形似，不落窠臼，谓之神逸。彼全以阴阳向背、形似窠臼上用功夫，即款识、我之题上，彼之识下，用笔亦不相同。此为洋画立论。

不落畦径，谓之士气，不入时趋，谓之逸格。其创制风流，昉于二米，盛于元季，泛滥明初。称其笔墨，则以逸宕为上，咀其风味，则以幽淡为工。

画宫殿，自唐以前不闻名家，至五代卫贤始，以此得名。郭忠恕以俊伟奇特之气，辅以博文强学之资，游规矩准绳中，而不为所窘，论者以为古今绝艺。

许道宁初卖药长安市中，画山水集众，故早年画恶俗大甚。中年成名，稍自检束，至细微处，始入妙理，传世甚多，佳本极少。米元章以其多摹人画轻之。

## 名　誉

无名人画有甚佳者，今人以无名命为有名，不可胜数，如见牛即说是戴嵩，马为韩干。

王逊之家居时，廉州挈石谷来谒。石谷方少，与之论究，叹为古人复出，揄扬名公卿门，至左己右之。故翚得成绝艺，声称后世。

盐车之骥，云津之剑，声光激射，终不可掩。然伯乐、张华，尤

足令人慨想已。

古人能文，不求荐举，善画不求知赏，曰：文以达吾心，画以适吾意，草衣藿食，不肯向人，盖王公贵戚，无能招使。

晋宋人物，意不在酒，托于酒以免时艰。元季人士，亦借绘事以逃名，悠然自适，老于林下。

北宋高人三昧，唯梅道人得之，以其传巨然衣钵也。与盛子昭同里闬而居，求盛画者填门接踵。庵主唯茅屋数椽，闭门静坐，人有言者，笑而不答。五百年来，重吴而轻盛，洵乎笔墨有定论也。

石谷言其生平所见王叔明画不下廿余本，而真迹中最奇者有之，从《秋山草堂》一帧悟其法于毗陵唐氏。观《夏山》卷会其趣。最后见《关山萧寺》本，一洗凡目，焕然神明，吾穷其变焉。沉思既久，因汇三图笔意于一帧，涤荡陈趋，发挥新意，徘徊放肆，而山樵始无余蕴。

北苑雾景横幅，势格浑古，石谷变其法为《风声图》，观其一披一拂，皆带风色，其妙在画云以壮其怒号，得势矣。

根于宋以通其郁，导于元以致其幽，猎于明以资其媚，虽神诣未至，而笔思转新。

本朝画家以山林韦布名闻宇内者首推石谷。而山人黄尊古存日，知己寥寥，迨其既逝，好事家始知宝重，尺楮片幅如拱璧矣。就两家画法而论，摹古运今，允称双珌。至于神韵或有甲乙，请以俟后世之论定者。

吴兴八俊，赵王孙称首，而钱舜举与焉。至元间，子昂被荐入朝，诸公皆相附取官爵，独舜举龃龉不合，流连诗画以终其身。所画寄意高雅，文采风流可挹也。

## 娱 志

曹秋岳言，老莲布墨有法，世人往往怪之，彼方坐卧古人，岂顾余子好恶。

奇者不在位置，而在气韵；不在有形，而在无形。学画所以养性情，涤烦襟，破孤闷，释躁心。胸中发浩荡之思，腕底生奇逸之趣。

画法莫备于宋，至元人搜抉其义蕴，洗发其精神，实处转松，奇中有淡，而其趣乃出。四家各有真髓，其中逸致横生，天机透露，大痴尤精进头陀也。

## 情 性

兴至则神超理得，景物毕肖；兴尽则得意忘象，矜慎不传。

阮千里善弹琴，人闻其能，往求听，不问贵贱长幼，皆为弹之，神气冲和，不知何人所在。戴安道亦善鼓琴，武陵王晞使人招之，安道对使者破琴云：戴安道不为王门伶人！

笔墨一道，同乎性情，非高旷中有真挚，则性情不出也。

荆关小幅，南田拟之，用笔都若未到；非不能到，避俗故耳。麓台之拙，南田之巧，其秀一也。

## 山 水

唐玄宗天宝中，忽思蜀中。嘉陵江山水三百里，李思训数月而成，吴道玄一日之迹，皆极其妙。

山石皴皴有披麻、乱麻、乱云、斧凿痕、乱柴、芝麻、雨点、骷

髅、鬼皮、弹窝、浓矾头，一作泼墨矾头。山水为画，自当炳始。炳之言曰：理绝于中古之上者，可意于千载之下，旨微于言象之外者，可以取于书策之内。是以身所盘桓，目所绸缪，以形写形，以色貌色，竖划三寸，当千仞之高，横墨数尺，体百里之遥。故嵩华之秀，元牝之灵，皆可得之于一图。此画家山水所自昉。自是而后，高人旷世，用以寄其闲情，学士大夫，亦时抒其逸趣，然皆外师造化，未尝定为何法何法也，内得心源，不言本自某氏某氏也。

树木改步变古，始自毕宏。

五代以前画山水者少，二李辈虽极精工，微伤板细。右丞始能发景外之趣，而犹未尽至。至关全、董源、巨然辈，方以真趣出之，气概雄远，墨晕神奇，至李营丘成而绝矣。营丘有雅癖，画存世者绝少，范宽继之，奕奕齐胜。此外如高克明、郭熙辈，亦自卓然。南渡以前，独重李公麟伯时。伯时白描人物，远师顾、吴，牛马斟酌韩、戴，山水出入王、李，似于董、李所未及也。

梅道人深得董、巨带湿点苔之法。

云林写山依侧起势，不两合而成，米家山如积墨，骤然而就。子久山直皴带染，林麓多转折。三者皆宗北苑而自成。

徐崇嗣画花萼，不作墨圈，用彩色积染，谓之没骨花。张僧繇亦积彩色以成，谓之没骨山水，而远近之势，意到便能移人心目，超然妙意。

川濑氤氲之气，林岚苍翠之色。

苔为草痕石迹，有此一片，应有此一点。譬人有眼，通体皆虚。

李成、范华原始作寒林。

南宗首推北苑。北苑嫡家，独推巨然。北苑骨法至巨然而赅备，又能小变师法，行笔取势，渐入阔远，以阔远通其沉厚。

出入风雨，卷舒苍翠。高简非浅，郁密非深。

贯道师巨然，笔力雄厚，但过于刻画，未免伤韵。

梅花庵主与一峰老人同学董巨，然吴尚沉郁，黄贵萧散，两家神趣不同，而各尽其妙。

黄鹤山樵一派有赵元、孟端，亦犹洪谷子之后，有关全，北苑之后有巨然，痴翁之后有马文璧。

古人之画，尺幅片纸，想见规模，漱其芳润，犹可陶冶群贤，超乘而上。

惠崇《江南春》写田家山家之景，大年画法悉本此意，而纤妍淡冶中，更开跌宕超逸之致。学者须味其笔墨，勿但于柳暗花明中求之。

前人称，画山水者必以成为古今第一。成字咸熙，五季避乱北海，营丘人。

## 烘　染

麓台作画，必先展纸，审顾良久，以淡墨略分轮廓，既而稍辨林壑之概，再立峰石层折，树木株干，每举一笔，必审顾反复，而日已久矣。次日复取前卷，少加皴擦，即用淡赭入藤黄少许，渲染山石，以小熨斗贮微火熨之干，再以墨笔干擦石骨，疏点木叶，而山林屋宇、桥渡溪沙了然矣。然后以墨绿水，疏疏缓缓渲出阴阳向背，复如前熨之干，再勾再勒再染再点，自淡及浓，自疏自密，阅半月而成。发端混沦，逐渐破碎，收拾破碎，复还混沦。流灏气，粉虚空，无一笔苟下，故消磨多日耳。

周璕字昆来，江宁人，画龙，烘染云雾，几至百遍，浅深远近，

蒸蒸霭霭，殊足悦目。

石谷《池塘竹院》，设色，兼仇实父淡雅而气厚。此为石谷青绿变体，设色得阴阳向背之理。盖损益古法，参之造化，而洞镜精微。

今人但取傅彩悦目，不问节奏，不入窾要，宜其浮而不实。

今人尽谈设色，然古人五墨法，如风行水面，自然成文，荒率苍茫之致，非可学而至。

云林设色不在取色而在取气，点染精神皆借用也。推而至于别家，当必精光四射，磅礴于心手。其实与着意不着意处同一得力。

唐大小李将军始作金碧山水，其后王晋卿诜、赵大年、赵千里皆为之。

## 设　色

李思训善画设色山水，笔法尖劲，涧谷幽深，峰峦名秀，石用小劈斧，树叶夹笔。尝作金碧山水画幛，笔极艳丽，雅有天然富贵气象，自成一家法。后人所画设色山水多师宗之，然至妙处不可到也。

李公麟作画多不设色，但作水墨画无笔迹，唯临摹古画有用绢素着色者，笔法如云外水流有起倒。

石谷言：于青绿悟三十年始尽其妙。又曰：凡设青绿，体要严重，气要轻清，得力全在渲晕。又曰：气愈清则画愈厚。

张瓜田谓见元人《折枝梨花图》，不知出自何人手。花瓣傅粉甚浓，叶之正者，着石绿以苦绿染出，反者以苦绿染，以石绿托于背，味甚古茂，而气极清。其枝干之圆劲，皴法甚佳，嫩芽之颖秀，均非今人所曾梦见。安得有志者振起，俾花鸟一艺重开生面也。

用墨如设色则姿态生，设色如用墨则古韵出。

画，绘事也，古来无不设色，且多青绿金粉，自王洽泼墨后，北苑、巨然继之，方尚水墨，然树身屋宇，犹以淡色渲晕。迨元人倪云林、吴仲圭、方方壶、徐幼文等专以墨见长，殊不知云林亦有设青绿者，画图遣兴，岂有定见！古人云：墨晕既足，设色亦可，不设色亦可。诚解人语也。

李思训画着色山水，用金碧辉映，为一家法。其子昭道变父之势，妙又过之，故时号曰大李将军、小李将军。至五代蜀人李昇，工画着色山水，亦呼为小李将军，宋宗室伯驹后仿效之。

赵千里《海天落照图》横卷，长几丈余，轮廓用泥金，楼阁界画，如聚人物，小如麻子，临之欲动，位置雄丽。

设色，所以补笔墨之不足，显笔墨之妙处。今人不合山水之势，不入绢素之骨，令人憎厌，至于阴阳显晦，朝光暮霭，峦容树色，皆须平时留心，淡妆浓抹，触处相宜，是在心得，非成法之可定。

麓台论设色云：色不碍墨，墨不碍色，又须色中有墨，墨中有色。王东庄言：作水墨画墨不碍墨，没骨法色不碍色，自然色中有色，墨中有墨。

青绿法与浅色有别而意实同，要秀润而兼逸气，盖淡妆浓抹，全在心得。浑化，无定法可拘，若火气眩目，则入恶道矣。

青绿体要轻清，得力全在渲晕，设色贵有逸气，方不板滞。石谷色色到家，逸韵不足。

文徵明《后赤壁赋》，以粉模糊细洒作霜露，尤为精妙。

李营丘《山阴片云图》，以赭为地，上留雪痕，再用淡墨入苦绿染，然后晕染石绿，复以墨绿染之，其凹处略染石青，其雪痕处以粉点雪，树枝及叶，俱以粉勾粉点。

# 合　作

吴豫杰字次谦，繁昌人，工墨竹，姚羽京，名宋，长画石，有延其合作竹石屏幕障者。吴素简傲慢视姚，姚衔之，作石多用反侧之势，使难措笔。吴持杯谈笑弗顾，酒酣提笔，蘸墨横飞，风驰雨骤，顷刻而成，悉与石势称，而枝叶横斜辗转，愈见奇致。

杨晋字子鹤，常熟人，为石谷高弟，常从出游，石谷作图，凡有人物与轿驼马牛羊等皆命晋写之。

唐玄宗封泰山回东，驾次上党潞，过金桥，召吴道玄、韦无忝、陈闳，令同制《金桥图》。圣宫及上所乘照夜白马，陈闳主之；桥梁、山水、车舆、人物、草树、鹰鸟、器仗、帷幕，吴道玄主之。狗马驴骡牛羊橐驼猫猴貙四足之属，韦无忝主之。图成，时谓三绝。

王叔明画师王右丞，不涉鸥波蹊径，然灵秀之韵，得之宅相为多。极重子久，奉为师范。一日肃子久至斋中，焚香沦茗，从容出己得意画请教。子久为山樵从其匠心处复加点染，为《林峦秋色图》，觉烟云生动，世传为黄、王合作。

黄子久、王若水合作大幅山水上有杜伯原本分题字。

查二瞻仿董源，刻意秀润而笔力少弱，江上翁秉烛属石谷润色，石谷以二瞻吾党风流神契，欣然勿让也。凡分擘渲澹点置，村屋溪桥，落想辄异，真所谓旌旗变化，焕若神明。

恽王合作，正叔写竹，石谷补溪亭远山，并为润色。言王叔明作修竹远山，当称文湖州《暮霭横春卷》，笔力不在郭熙之下，于树石间写丛竹，乃自其肺腑中流出，不可以笔墨时径观也。南田此图，真能与古把臂同行，但属余点缀数笔，如黄鹤、一峰合作《竹趣图》，余笔不逮古，何能使绘苑称胜事也。

郭忠恕人物求王士元添入，关仝人物求胡翼添入。

梅壑仿云林小幅，绝不似倪，盖临其中年笔，石谷为润色之，幽深无继。

## 伪　误

张僧繇于金陵安乐寺画四龙，而点睛者破壁飞去。杨子华画马于壁，夜闻嘶啮长鸣，如索水草。

李思训画大同殿壁兼掩障，至夜闻水声。

# 画谈

## 绪　论

古有三不朽：立德、立功、立言。中国言成德，欧人言成功；阐明德性者，东方之艺事，矜尚功利者，西方之艺事；意旨不同，而持论异矣。孔子曰：士志于道，据于德，依于仁，游于艺。道德依归于仁，仁者爱人，一艺之微，极于高深，可进乎道，皆足济世。图画肇始，原以羽翼经传，辅助政教，法至良，意至美也。支分流派，至有山水人物花鸟虫鱼诸类；一类之中，又有士习、院体，以及江湖、市井技能之攸异。其上者，足以廉顽立懦，感发清介绝俗之精神；其下者，仅以娱情悦目，引起华侈无厌之嗜欲。遵循日久，相习成风。正如歌曲郢中下里巴人，和之者众，而引商刻羽，杂以流徵者，乃以知稀为贵而已。浅根薄植之子，漫不加察，遂以画为无用之事，不急之务，甚或等视佣书，倡优并蓄。无惑乎人格日益卑，文化日益落，苶疲委靡，势将一蹶不可复振矣。近者欧风东渐，西方文化之显著者，为拉丁族之靡曼，与条顿族之强厉，二者皆至罗马而完熟，其画风可以表见之。或称基督教，即以同情结合欧人，而救罗马之弊，卒与罗马国家相混合。究之东西文化

之异点，视生活状态、社会组织而分动静。中国国家得千万知足安乐之人民，维持其间，常处于静。古来画者，多重人品学问，不汲汲于名利，进德修业，明其道不计其功。虽其生平身安淡泊，寂寂无闻，遁世不见知而不悔。旷代之人，得瞻遗迹，望风怀想，景仰高山，往往改移俗化，不难骎骎而几于至道。所以古人作画，必崇士夫，以其蓄道德，能文章，读书余暇，寄情于画，笔墨之际，无非生机，有自然而无勉强也。书画同源；言画法者，先明书法。书法之初，肇于自然。仰观天文，俯法地理，视鸟兽之迹，与土之宜，近取诸身，远取诸物，画卦结绳，至造书契，依类象形，因谓之文。文者，物象之本，以目治也。画之为用，全以目治。而古今相传，凭于口授，笔法、墨法、章法三者，心领神悟，闻见宜广，练习宜勤，翰墨功多，庶几有得。元明以上，士夫之家，咸富收藏，莫不晓画，文人余暇，恒讲习之。明季有木刻杨尔曾之《图绘宗彝》、李笠翁之《芥子园》、胡曰从之《十竹斋》诸画谱行世，模仿简易，而口授之缺诀。清张浦山《画征录》、彭蕴璨《画史汇传》、蒋宝龄《墨林今话》诸书盛行，工拙不论，而轻躁之习滋。近世点石、缩金、珂珂、锌版杂出，真赝混淆，而学古之事尽废。令欲明画事之优劣，考艺林之得失，非可以偏私之见、耳目之近求之。必详稽于载籍，实征诸古迹，而自有其千古不变之精神，与历久不刊之论说。兹择其要，可得言焉。

## 用笔之法有五

一曰：平。古称执笔必贵悬腕，三指撮管，不高不低，指与腕平，腕与肘平，肘与臂平，全身之力，运之于臂，由臂使指，用力平均，书法所谓如锥画沙是也。起讫分明，笔笔送到，无柔弱处，才可

为平。平非板实，如木削成，有波有折。其腕本平，笔之不平，因于得势，乃见生动。细潋洪涛，旋涡悬瀑，千变万化，及澄静时，复平如镜，水之常也。

二曰：圆。画笔勾勒，如字横直，自左至右，勒与横同；自右至左，钩与直同。起笔用锋，收笔回转，篆法起讫，首尾衔接，隶体更变，章草右转，二王右收，势取全圆，即同勾勒。书法无往不复，无垂不缩，所谓如折钗股，圆之法也。日月星云，山川草木，圆之为形，本于自然。否则僵直枯燥，妄生圭角，率意纵横，全无弯曲，乃是大病。

三曰：留。笔有回顾，上下映带，凝神静虑，不疾不徐。善射者，盘马弯弓，引而不发；善书者，笔欲向有，势先逆左，笔欲向左，势必逆右。算术中之积点成线，即书法如屋漏痕也。用笔侧锋，成锯齿形。用笔中锋，成剑脊形。李后主作金错刀书，善用颤笔；颜鲁公书透纸背，停笔迟涩，是其留也。不涩则险劲之状，无由而生；太流则便成浮滑。笔贵遒劲，书画皆然。

四曰：重。重非重浊，亦非重滞。米虎儿笔力能扛鼎，王麓台笔下金刚杵，点必如高山坠石，努必如弩发万钧。金，至重也，而取其柔；铁，至重也，而取其秀。要必举重若轻，虽细亦重，而后能天马行空，神龙变化，不至有笨伯痴肥之消。善浑脱者，含刚劲于婀娜，化板滞为轻灵，倪云林、恽南田画笔如不着纸，成水上漂，其实粗而不恶，肥而能润，元气淋漓，大力包举，斯之谓也。

五曰：变。李阳冰论篆书云：点不变谓之布棋，画不变谓之布算。氵点为水，灬点为火，必有左右回顾、上下呼应之势，而成自然。故山水之环抱，树石之交互，人物之倾向，形状万变，互相回顾，莫不有情。于融洽求分明，有繁简无淆杂，知白守黑，推陈出

新，如岁序之有四时，泉流之出众壑，运行无已，而不易其常。道形而上，艺成而下。艺虽万变，而道不变，其以此也。

以上略举古人练习用笔之法。笔法成功，皆由平日研求金石、碑帖、文词、法书而出。画有大家，有名家。大家落笔，寥寥无几；名家数十百笔，不能得其一笔；名家数十百笔，庸史不能得其一笔。而大名家绝无庸史之笔乱杂其中，有断然者。所谓大家无一笔弱笔是也。练习诸法，成一笔画。一笔如此，千万笔无不如此。一笔之中，起用盘旋之势，落下笔锋，锋有八面方向。书家谓为起乾终巽，以八卦方位代之。落纸之后，虽一小点，运以全身之力，绝不放松，譬如狮子搏兔，亦用全力。笔在纸上，当视为昆吾刀切玉，锋芒铦利，非良工辛苦，不能浅雕深刻。纵笔所成，圆转如意，笔中有一波三折，成为飞白。飞白之处，细或如沙，粗或如石。黄山谷论宋画皴法，如虫啮木，自然成文。赵子昂题画诗云：石如飞白木如籀，六法全于八法通。飞白自然，纯在笔力；力有不足，间若飞白，成败絮形，即是弱笔，切不可取。收笔提起，向上回转，书法谓之蚕尾，又称硬断。笔有顺逆，法用循环，起承转合，始成一笔。由一笔起，积千万笔，仍是一笔。古有一笔书。晋宋之时，宗炳作一笔画。古诗"漫漫汗汗一笔耕"，画千万笔，一气而成，虽极变化，笔法如一，谓之一笔画。法备气至，乃合成家。古云：宋人千笔万笔，无笔不简；元人三笔两笔，无笔不繁。简则其法不加多，繁则其法不加少。繁固难，简则更难。知繁与简，在笔法尤在笔力。离于法，无以尽用笔之妙；拘于法，亦不能全用笔之神。得兔忘蹄，得鱼忘筌，深明乎法之中，超轶乎法之外。是必多读古人论画之书，多见名人真迹，朝夕熟习，寒暑无间，学之有成；而后遍游名山大川，以极其变，发古人所未发，为庸史不能为。笔法既娴，可言墨法。

古人墨法妙于用水。水墨神化，仍在笔力；笔力有亏，墨无光彩。古先画用五彩，号为丹青。虞廷作绘，以五彩章施于五色，是为丹青之始。《周官》：画绘之事，杂五色后素功。汉鲁灵光殿画，托之丹青，随色象类。魏则丹青炳焕，特有温室。晋则采漆画轮，油画紫绛。梁元帝《山水松石格》始称破墨，异于丹青。水墨之始，兴于六朝，艺事进步，妙逾丹青，有可知已。又曰：高墨犹绿，下墨犹赪。山水之画，有设色者，峰峦多绿，沙石皆赭。此言用墨之法，当如丹青，分其高下，以明坳突。唐王维《山水诀》言：画道之中，水墨为上：手亲笔砚之余，有时游戏三昧，岁月遥永，颇探幽微。由是李成、郭熙、苏轼、米芾，画论墨法，渐臻赅备，迄元季四家黄公望、倪瓒、王蒙、吴镇，师法董元、巨然，山川浑厚，草木华滋，画学正传，各极其妙，有古以来，蔑以加矣。综观古今名画，恒多墨戏，烟云变幻，气韵天成，人工精到，不可思议，约而举之，有足观焉。

## 用墨之法有七

一、浓墨法。宋晁说之《墨经》言：古人用墨，多自制造，故匠氏不显。自唐五季易水实氏、歙州李氏，至宋元明，墨工益盛。何薳《墨记》言：潭州胡景纯专取桐油烧烟，名桐花烟，每磨研间，其光可鉴，画工宝之，以点目瞳子如点漆云。明万年少言：古人用墨，必择精品，盖不特借美于今，更蕴传美于后。晋唐之书，宋元之书，皆传数百年，墨色如漆，神气赖此以全。若墨之下者，用浓见水则沁散湮污。唐宋书多用浓墨，神气尤足。

二、淡墨法。墨沈溶淡，浅深得宜，雨夜昏蒙，烟晨隐约，画无笔迹，是谓墨妙。元王思善论用墨言：淡墨六七加而成深，虽在生

纸，墨色亦滋润。可知淡墨重叠，渲染斡皴，墨法之妙，仍归用笔，先从淡起，可改可救。后人误会，笔法浸衰，良可胜叹。

三、破墨法。宋韩纯全论画石，贵要雄奇磊落，落墨坚实，凹深凸浅，乃为破墨之功。元代商璹喜画山水，得破墨法。画用破墨，始自六朝，下逮宋元，诗词歌咏，时有言及之者。近百年来，古法尽弃，学画之子，知之尤鲜。画先淡墨，破以浓墨；亦有先用浓墨，以淡墨破之，如花卉钩筋，石坡加草，以浓破淡，今仍有之。浓以淡破，无取法者，失传久矣。

四、泼墨法。唐之王洽泼墨成画，情尤嗜酒，多遨放于江湖间，每欲作图，必沉酣之后，解衣般礴，先以墨泼幛上，因其形似，或为山石，或为林泉，自然天成，不见墨污之迹。盖能脱去笔墨畦町，自成一种意度。南宋马远、夏珪，得其仿佛。然笔法有失，即成野狐禅一派，不入赏鉴。学董、巨、二米者，多于远山浅屿用泼墨法。或加以胶，即无足观。

五、渍墨法。山水树石，有大浑点、圆笔点、侧笔点、胡椒点，古人多用渍墨。精笔法者，苍润可喜，否则侏儒臃肿，成为墨猪，恶俗可憎，识者不取。元四家中，唯梅道人得渍墨法，力追巨然；明文徵明、查士标晚年多师其意，余颇寥寥。

六、焦墨法。于浓墨、淡墨之间，运以渴笔，古人称为"干裂秋风，润含春雨"，视若枯燥，意极华滋。明垢道人独为擅长。后之学者，僵直枯槁，全无生趣；或用干擦，尤为悖谬。画家用焦墨，特取其界限，不足尽焦墨之长也。

七、宿墨法。近时学画之士，务先洗涤笔砚，研取新墨，方得鲜明。古人作画，往往于文词书法之余，漫兴挥洒，殊非率尔，所谓惜墨如金，即不欲浪费笔墨者也。画用宿墨，其胸次必先有寂静高洁之

观，而后以幽淡天真出之。睹其画者，自觉躁释矜平。墨中虽有渣滓之留存，视之恍如青绿设色，但知其古厚，而忘为石质之粗砺。此境倪迂而后，唯渐江僧得兹神趣，未可语于修饰为工者也。

## 章法因创之大旨

章法有因有创，创者固难，而因亦不易。语曰：师今人不若师古人；师古人不若师造化。师承授受，学有所本，虽或变迁，未可言创，必也拯时救弊，力挽狂澜，不肯随波逐流，以阿世俗，乃为可贵。故凡命图新者，用笔当入古法；图名旧者，用笔当出新意。画之章法，重在笔墨；章法屡改，笔墨不移。不移者精神，而屡改者面貌。昔九方皋相马，能知其为千里者；以赏识于牝牡骊黄之外，而不在乎皮相之间。宋郭熙论画言：画不以大小多少，必须注精以一之，不精则神不专，必神与俱成之。余当髫龄，性嗜图画，遇有卷轴必注观移时，恋恋不忍去，闻谈书画，尤喜究诘其方法。越中有倪丈谦甫炳烈，负画名，其弟易甫善画，子淦，七岁即能画山水人物，有声于时，常来家塾，观先君所藏古今书画，因趋侍侧，闻其论画，言画未下笔之先，必以楮素张壁间，晨起默对，多时而去，次日如之，经三日后，乃甫落墨。余讶其空洞无物，素纸张壁，有何足观，心窃笑之。先君因诏余曰：汝知王子安腹稿乎？忽憬然悟。宋迪作画，先当求一败墙，张绢素讫，倚之败墙之上，朝夕观之。既久，隔素见败墙之上，高平曲折，皆成山水之象。心存目想，高者为山，下者为水，坎者为谷，缺者为涧，显者为近，晦者为远，神领意造，恍然见其有人禽草木，飞动往来之象，了然在目，则随意命笔，默以神会，自然景在天就，不类人为，是为活笔。古人画稿，谓之粉本，前辈多实蓄

之，盖其草草不经意处，有自然之妙。宣和、绍兴所藏之粉本，多有神妙者，为时所珍贵。唐宋元明以来，学者莫不有师，口讲指画，赏奇析疑。看画不经师授，不阅记录，但合其意者为佳，不合其意者为不佳，及问其如何是佳，则茫然失对，有断然者。后人耻于相师，予智自雄，任情涂抹，而画事废矣。

师今人者，习画之徒，在士夫中，不少概见。诵读余闲，偶阅时流小笔，随意模仿，毫端轻秀，便尔可观，画成题款，忽称董巨，或拟徐黄，古迹留传，从未梦见，泛应投赠，众口交誉，在己虚衷，虽曰遣兴，莘莘学子，奉为师资。试求前贤所谓十年面壁，朝夕研练之功，三担画稿，古今源流之格，一无所有，徒事声华标榜，自限樊篱。画非一途，各有其道，拘以己见，绳律艺事，岂不浅乎！

师古人者，传模移写，六法之中，已有捷径。唯山川人物之秀错，鸟兽草木之性情，池榭楼台之矩度，未能深入其理，曲尽其态，形貌徒存，神趣未合，非邻板滞，即近空疏，虽得章法，终归无用。要仿元人，须透宋法，既观宋法，可溯唐风。然而一摹再摹，愈趋愈下，瘦者渐肥，曲者已直，经数十遍，或千百遍，审详面目，俱非本来。初患不似，法有未明，既虑逼真，迹尤难脱。天然平淡，摈落筌蹄，神会心谋，善自领略而已。

师造化者，黄子久谓皮袋中置描笔在内，或于好景处，见树有怪异，便当模写记之。李成、郭熙皆用此法，古人云"天开图画"者是也。又曰：江山如画。言如画者，正是江山横截交错，疏密虚实，尚有不如图画之处，芜杂烦琐，必待人工之剪裁。董玄宰言：树有左看不入画，而右看入画者，前后亦尔；看得透熟，自然传神，心手相忘，益臻化境。董元以江南真山水作稿本，郭熙取真云惊涌作山势，行万里路，归而卧游，此真能自得师者也。

夫唯画有章法，奇奇正正，千变万化，可与人以共见，而不同用笔用墨，非好学深思者不易明。然非明夫用笔用墨，终无以见章法之妙。阴阳开阖，起伏回环，离合参差，画法之中，通于书法。钟鼎彝器，籀篆文字，分行布白，片段成章。画之自然，全局有法，境分虚实，疏密不齐，不齐之齐，中有飞白。黄山谷称如虫啮木，自然成文；邓石如言伦次分明，以白当黑；欧美人谓不齐弧三角为美术，其意亦同。法取乎实，而气运之以虚，虚者实之，实者虚之。因之有笔有墨，兼有章法者，大家也；有笔有墨，而乏章法者，名家也，无笔无墨，而徒事章法者，众工也。古今相师，不废临摹，粉本流传，原为至重。同一画稿，章法犹是也，而笔墨有优绌之分。笔墨优长，又能手创章法，戛戛独造，此为上乘。章法传模，积久生弊。以唐画之刻划，而有李成、范宽、郭熙北宋诸大家；以院体之卑弱，而有米氏父子；以北宗之恶俗，而有文衡山、沈石田、董玄宰。皆能力追古法，救正时习，成为大家。清代之中，以华新罗之花鸟，方小师之山水，罗两峰之人物，绰有大家风度。

大家不世出，或数百年而一遇，或数十年而一遇。而唯时际颠危，贤才隐遁，适志书画，不乏其人。若五季有荆浩、郭忠恕、黄筌、僧贯休，宋末有高房山、赵沤波，元季有黄子久、吴仲圭、倪云林、王叔明，明亡有陈章侯、龚半千、邹衣白、恽香山、僧渐江、石溪、石涛，独辟蹊径，自成一家。是故大家之画，甫一脱稿，徒从传摹，不逾时而遍都市。留遗副本，家世收藏，远者千年，近数十年，守之勿失。即非名人真迹，而载之著录，披图观览，犹可仿佛其形容。虽无老成人，尚有典型，犹虎贲之于中郎，深入怀想，未可轻忽。此章法之善创者也。

名家临摹古人，得其笔墨大意，疏密参差，而位置不稳；位置妥

帖；浓淡淆杂，而远近不分，树木有根株，或偶失其交互，泉流有曲折，或莫辨其去来，苟能瑕不掩瑜，论者犹宽小节。画贵神似，不在貌求。苏眉公言：常形之失，而不能病其全；若常理之不当，则誉废之矣。形之无形，理所宜谨，神理有得，无害其为临摹也。此章法之善因者也。

众工构局，布置塞迫，全乏灵机，实由率尔操觚，入思不深。又或分疆三叠，一石二树三山，开辟分破，毫无生活。虽画云气，奚翅印刻，俗称一河两岸，无章法也。释石涛言此未为之失，自然分疆，诗所谓"到江吴地尽，隔岸越山多"是也。章法虽平，要有笔力，似非可徒以章法论也。古人位置，极塞实处，愈见虚灵。今人布置一角，已见繁缛。虚处实则通体皆灵，愈多而不厌，此惨淡经营之妙。阴阳向背，纵横起伏，开合锁结，回抱勾托，舒卷自如，方为得之。否则画少丘壑，亦无意趣，非庸而何！此章法之徒存者也。

章法不同，古今递嬗，境界有高深平远之别，品类有神妙能逸之分。山既异于三时，花又标为四季，风晴雨雪，艺各专长，泉石湖山，工称独绝。况若天真幽淡，气味荒寒，画中最高之趣，尤非绚烂之极，不能到此。作者之意，能使观者潜移默化，虽有剑拔弩张，犷悍之气，不难与之躁释矜平。恽南田言：画以简为尚，简之入微，则洗尽尘滓，独存孤迥，烟鬟翠黛，敛容而退矣。是以淡泊明志，宁静致远，心存匡济，可遏人欲于横流者。明简笔之画，宜若可贵，其矫厉风俗，廉顽立懦，当不让独行之士。所惜倪黄而后，吴门、云间、金陵、娄东诸派，渐即甜熟，取媚时好，古法沦亡，不克自振。而惟昆陵邹衣白、恽香山为得大痴之神，新安僧渐江、汪无瑞为得云林之逸，挽回浇俗，皆足为君子成德之助，垂三百年，知者尤鲜。方今欧美文化，倾向东方，阐扬幽隐，余愿有心世教者，三致意焉。

# 画学通论讲义

## 论画之有益

图画者，工之母，亦文之极也。小之可以涵养性情，变化气质，消泯鄙悖之行为；大之可以救正人心，转移风俗，巩固治安之长久。稽之经传，编诸史册，博载于古人文词论说之书，图画綦重，班班可考。是故人人所当研究而明晓之，宝爱而尊崇之，未可以为不急之务、无益之物，而轻忽之也。人之不齐，各殊其类，资禀有智愚，学力有深浅，境遇有丰啬，时世有安危，唯于绘事，爱好同之。衣食住三者，人生不能有一日之缺乏，因为爱护身体之大要也；身体之康强，其精神可用之于不弊。人生爱护精神，宜视爱护身体为尤重。身体之爱护，虑有未周，则预防其疾病，设有刀圭药饵，以剂其平。而精神之消耗于功名利禄、礼数酬作之间，劳劳终日，无少息之暇豫者，夫复何限！苟非得有娱观之乐，清新于心目，势必奔走征逐，志气昏惰，滔滔不返，精神愈为之凋敝。苟明于画，上而窥文字之原，理参造化，下而辨物类之庶，妙撷英菁。古人所以功成身退，啸傲林泉，非徒保身，兼以明志。李长吉呕肝，为文伤命。书画之事，人心

曾不以寸，晚知有益，期悦有涯之生，可谓达矣。书家兼通画事，得悟墨法，不同经生。百工先事绘图，艺能之精，可进于道。画贵生动，正与管子书称古人糟粕，释家毋参死禅，同其妙悟，况乎清明在躬，志气如神。古来善画，类多高人逸士，不汲汲于名利，而以天真幽淡为宗。然而诣力所至，固已上下今古，融会贯通，无所不学。要非空疏无具，徒为貌似，所可伪为，有断然已。

## 赏　识

看画如看美人，其丰神韵致，有在肌体之外者。今人看古迹，必先求形似，次及传染，而后考其事实，殊非赏鉴之法也。昔米元章有言，好事与赏鉴家自是两等。家业优饶，循名好胜，遇既收置，不辨异同，此谓好事。若夫赏鉴，则天性高明，多阅传纪，或得画意，或自能画，每�卷轴，辨析秋毫，援证其迹，而研思极虑焉。如对古人，如尝异味，竭声色之奉，不能夺也，斯足以为赏鉴矣。看画之法，不可偏执一见。前贤命意立格，各有其道，或栖心尺幅之中，或游神六合之外，一皴一染，皆有源委。讵可囿吾所见，律彼诸贤乎？古人笔法详明，意思精到，初若率易，久觉深长。今人虽亦缜密，细玩不无拟议也。御题诸画，真伪相杂，往往有当时名手临摹之笔。尝观秘府所藏摹本，其上悉题真迹，明昌所题尤多，具眼白能辨之。至于绢素新旧，一览可知。唐绢粗厚，宋绢轻细，尺寸不容稍紊。然又当验之于墨色。名笔用墨透入绢缕，精彩毕现，卑弱者尽力仿效，终不能及，粉墨浮于绢素之上，神气枯寂矣。唯古人画稿，谓之粉本，前辈多珍藏之，以其草草不经意处，自然神妙；宣和、绍兴间，储积最富，识者固宜留意也。灯下不可看画，筵前醉后，亦不可看画，有卷舒侵浣之虞，极为害事。

# 优　劣

佛道人物，士女牛马，今不及古。山水林石，花竹禽鱼，古不及今。何以明之？如顾恺之、陆探微、张僧繇、吴道子与阎立本兄弟，皆纯正雅重，妙出天然。吴生之作，为万世法，号曰画圣。而张萱、周昉、韩干、戴嵩辈，气韵骨法，亦复出人意表，后之学者，终莫能及。故曰今不及古。至于李成、关仝、范宽、董源之妙品，徐熙、黄筌、黄居寀之神品，前既不借师资，后亦无能继者。借使二李、三王之俦更起，边鸾、陈庶之伦再生，更将何以措手于其间哉？故曰古不及今。夫顾、陆、张、阎，体裁各异，张、周、韩、戴，理致俱优，昔贤论之详矣。唯吴道子独称画圣，才全法备，无愧斯言。由近而约举之。气象萧疏，烟林清旷，毫锋颖脱，墨采精微者，营丘之制也。石体坚凝，杂木丰茂，台阁典雅，人物庄严者，关氏之风也。峰峦浑厚，格局沉雄，抢笔俱匀，人物皆质者，范氏之作也。皴法古隽，傅彩清和，意趣高闲，天真烂漫者，董氏之踪也。语云：黄家富贵，徐熙野逸。此非专言厥体，盖见闻所习，得之于心，而应之于手耳。筌与居寀始事孟蜀为待诏，入宋为宫赞给事禁中，多写珍禽瑞鸟、琪花文石。徐熙，江南处士，志节高简，多写浦云汀树、芦雁渊鱼。二者春兰秋菊，各极一时之胜，俱享重名于后世，未可轩轾论也。援今证古，迹著理明，观者庶辨金鍮，得分玉石焉。

# 楷　模

图画之要，全在得体，则楷模一定之法，不可不讲也。画人物者，必分贵贱容貌，朝代衣冠。释门有慈悲方便之仪，道像具修真度

世之范，帝王崇上圣天日之表，诸蕃得慕华钦顺之情，文人著礼义忠信之风，武士多勇悍英烈之气，隐逸敦肥遁高世之节，贵戚尚纷华靡丽之习，帝释明福德严重之威，鬼神作丑觊驰趡之状，士女尽端妍媄媎之态，田家存醇氓朴野之真，而欢娱惨淡、温恭桀骜之辨，亦在其中矣。画衣纹木石，用笔全类于书，有重大而调畅者，有细密而劲健者，勾绰纵掣，理无妄下。画林木者，樛枝挺干，屈节皴皮，纽裂多端，分敷万状。画山石者，多作矾头，亦为凌面，落笔便见坚重之性，皴淡即生洼凸之形，每留素以成云，或借地而为雪，其破墨之功，为尤难焉。画畜兽者，肉分肥圈，毛骨隐起，精神筋力，向背停匀，须体诸物所禀之性。画龙者，折出三停，分成九似，穷挐攫奋迅之妙，得回蟠升降之宜。画水者，有一摆之波，三折之浪，布之字势，辨虎爪形，沧涟湍激，使观者浩然有江湖之思。画屋木者，折算无亏，笔画匀壮，深远透空，一去百斜；至于汉殿吴宫，规制不失，珠林紫府，局度斯存。苟不深求，何由下笔？画花果草木，当晰四时景候，阴阳向背，枝条老嫩，苞萼后先。既园蔬野草，亦有性理，宜加详察。画翎毛者，在识诸禽形体，名件羽毛之苍稚，嘴爪之利钝；飞鸣宿食，各寓岁时，脱误毫厘，便亏形似。凡斯条贯，悉本正宗，融会所由，缺一不可者也。历稽往谱，代有传人，因事论衡，别具梗概。

## 服　饰

衣冠之制，洊历变更，考迹绘图，必分时代。衮冕法服之重，三体备存，名物实繁，不可得而载也。汉魏以前，皆戴幅巾。晋宋之世，始用冪罗。后周以三尺皂绢向后幞发，谓之幞头。武帝时裁成四

角。隋朝唯贵臣服黄绫纹袍、乌纱帽、九环带、六合靴。次用桐油墨漆为巾子，裹于幞头之内，前系二脚，后垂二脚，贵贱通服之，而乌帽渐废。唐太宗常服翼善冠，贵臣服进德冠，则天朝复以丝葛为幞头巾子，赐在廷诸臣。开元间乃易以罗，又别赐供奉官。及内臣圜头宫样巾子，至唐末方用漆纱裹之，沿至宋代，皆服焉。上世咸衣襕衫，秦时始以紫绯绿袍为三等品服，庶人以白。至周武帝时，下加襕。唐高宗给五品以上随身鱼。又敕品：服紫者，金玉带；服绯者，金带；服绿者，银带；服青者，鍮石带；庶人服黄铜带。一品以下文官带手巾算袋刀子砺石。睿宗诏武五品以上带七事跕蹀，开元初罢之。晋处士冯翼衣布大袖，周缘以皂，下加襕，前系二长带；隋唐内外皆服之，谓之冯翼衣，后世呼为直裰。《梁志》有袴褶，以从戎事。三代以前，人皆跣足。三代以后，乃着木屐。伊尹编草为之，名曰履。秦世参用丝革。靴，本胡服，赵武灵王好之，令有司衣袍者穿皂靴。唐代宗诏宫人侍左右者穿红锦靴。凡兹衣冠服饰，经营者所宜详辨也。若阎立本画《昭君出塞图》，帷帽以据鞍；王知慎画《梁武南郊图》，御衣冠而跨马。不知帷帽创从隋代，轩车废自唐朝，虽无害于名笔，亦足为丹青之病焉。

## 藏　弆

画之源流，诸家备载，类之论叙，分门已详。自唐末变乱，五代散亡，图画收藏，存者无几。逮至宋朝，方得以次搜集。太平兴国间，诏天下郡县访求前贤墨迹。于是荆湖转运使得汉张芝草书、唐韩干马二本以献；韶州太守得唐张九龄画像并文集九卷以献；从此四方表进者，殆无虚日。乃命待诏高文进、黄居寀检详而品第之。端拱元

年，于崇文院中堂置秘阁，命吏部侍郎李至兼秘书监，点勘供御图书，选三馆正本书万卷及内府图画，并前贤墨迹数千轴，藏之阁中。御书飞白匾其上。车驾临幸，召近臣纵观，赐曲宴焉。又天章、龙图、宝文三阁，后苑有图书库，亦藏贮图画书籍，每岁伏日曝晾，焚芸香辟蠹，内侍省掌之，而皆统于秘阁。四库所藏，云次鳞集，天下翰墨之盛，顿还旧观矣。稽之典册，始自道释，迄于蔬果，门类凡十。专精一艺，与其兼才者，代不乏人。综其大纲，稍加论列。夫经纬之义，书不能尽其形容，而后继之以画，菁华所著，谓六籍同功，四时并运可也。

## 道　释

自三才并运，象教乃兴。儒与释道，如三辰之炳天，垂象万世。因事为图者，宜无所不及，而画家擅名，则专言道释。盖以其眉发有异于人，冠服不同于世，布祇陀之金界，绀珠满月有其容，写大赤之玉毫，芝绶云衣备其制，使观者判然而知为缁羽之流，非犹夫黼黻山龙，缙绅缝掖，极明堂宣室之尊严，辨凌烟瀛洲之清贵也。释道起于晋朝，以至宋代，数百年间，名笔甚众。如晋、宋之顾、陆，梁、隋之张、展，诚出类拔萃者矣。唐时之吴道子，鹰扬独步，几至前无古人。五代之曹仲元，亦能度越前辈。及宋而绘事益工，凌轹往哲。若李得柔之画神仙，妙有气骨，精于设色，一时名重如孙知微，且承下风而窃绪论焉。其余非不善也，求之谱传，不可多得。如赵裔、高文进辈，咸以道释见长。然裔学朱繇，譬之婢作夫人，举止终觉羞涩；文进产于蜀，世皆以蜀画为名，是获虚誉也，讵宜漫循形迹，遽失考求哉！

# 人 物

昔贤论人物，有曰白晳如瓠，则为张苍；眉目若画，则为马援；神姿高彻，则为玉衍；闲雅甚都，则为长卿；容仪俊爽，则为裴楷；体貌闲丽，则为宋玉。此画家之绳墨也。至于状美女者，蛾眉皓齿，有东邻之嫮华；惊鸿游龙，见洛神之蕙质；或善为妖态，作愁眉啼妆，堕马髻，折腰步，龋齿笑者，往往施之于图画。此极形容为议论者也。若夫殷仲堪之眸子，裴叔则之颊毫，精神尽在阿堵中，姿韵不愧丘壑间，固非议论之所及，又何形容之足言！故画人物，最为难工，大都得其形似，率乏天然之趣。自吴晋以来，卓荦可传，如吴之曹不兴，晋之卫协，隋之郑法士，唐之郑虔、周昉，五代之赵嵒、杜霄，宋代之李公麟辈，虽笔端无口，而尚论古人，品其高下，洞如观火，较若列眉，既暗中摸索，亦复易得。唯以人物得名，而独不见于谱传，如张昉之雄健，程坦之高闲，尹质、元霭之简贵，后世多不知识，岂真前有曹、卫，继有赵、李，照映千古，遂使数子，销光铲彩于其间哉！是在具眼鉴别之矣。

# 蕃 族

解缦胡之缨，而冠裳魏阙，屏金戈之迹，而干羽虞廷，以视越裳之白雉，固有异矣。后世遂至遣子弟入学，效职贡来宾，虽风俗庶几淳厚，亦先王功德，足以惠怀之也。凡斯盛举，莫不有图。而图画之所传，多取佩弓刀，挟弧矢，为田猎狗马之戏，若非此不能尽其形容者。然山川风土既殊，服饰衣自异，苟一究心，何难立辨？顾乃屑屑从事于弓刀狗马之属，而讲求之，亦云末矣。自唐至宋，以画蕃族

见长者五人，唐则胡瓌、胡虔，五代则东丹王、王仁寿、房从真。皆能考证方隅，规摹物类，笔墨所至，俱有体裁。东丹虽产北土，止写本国风景，寻其手迹，要自不凡。王庭卓歇之图，大漠游畋之作，旌旗器械，兽畜车马，悉可按而数也。其后高益、赵光辅、张戡、李成辈，亦得名于时。然光辅以气骨为主，而风格稍俗，戡、成极力形容，而所乏者气骨，不能兼长尽美，何容方驾前人乎？

## 论多文晓画

宋郑椿言多文晓画。明董玄宰谓读万卷书乃可作画。画为文字之余，固未可专以含毫吮墨、涂脂抹粉为能事也。明季以来，画者盛谈南北二宗。玄宰言：文人之画，自王右丞始，其后董源、僧巨然、李成、范宽为嫡子，李龙眠、王晋卿、米南宫及虎儿，皆从董巨得来，直至元四大家黄子久、王叔明、倪元镇、吴仲圭，皆其正传，吾朝文、沈则又遥接衣钵，若马、夏及李唐、刘松年，又是李大将军之派，非吾曹易学也。古人文艺，多由繁重，日趋简易。简易之极，不思原本，厌弃繁重，日即虚诞，至于沦亡，何可胜慨！文艺之兴，先重立法；拘守陈法，积久弊生。世有识见宏达之士，明知流弊，思救正之，权其重轻，著书立说，意良美也。夫画有士夫画，有作家之画。二者悬异，判若天渊，以其师今人与师古人不同，师古人与师造化不同。故曰：师今人不若师古人，师古人不若师造化。师今人者，守一先生之言，其所耳闻目睹之事，无非庸俗之所为，虽有古迹，孰优孰劣，乏由辨别，悠悠忽忽，至于垂老，终无所成。师古人者，时代有远近，学业有浅深，互相比较，不难明晓。然虑拘于私见，惮为力行，一得自矜，封其故智。此则院体不脱作家之习，而文人可侪士

夫之俦，以其多读数卷书耳。

学画必读书，古今确论。读书之法，又悉与作画相通，论者犹罕，今试以读史之说证之。汉司马迁作《史记》，班固作《汉书》，史家并称迁固，以其创立纪传，通古断代，义法皆精。如画家之有南北二宗，王维水墨，李思训金碧，古今崇尚，重立法也。汉书之学，自六朝来，言训诂辞章者，多所称述，实盛于太史公之书。至于宋人，又以载事详赡，有资策论之引据，尤多好读《汉书》。司马迁《史记》，众知其断制货殖游侠，论著恢奇，封禅平准，辞含讽刺，读者犹不难好学深思，心知其意。画家重在立意，始自唐世。历五代两宋，名家辈出，而极盛于元人。明董玄宰承顾正谊、莫云卿之学风，先后倡立南北二宗之说，画重文人。有云：禅家有南北二宗，唐时始分，画之南北二宗，亦唐时分也，但其人非南北耳。北宗则李思训父子，着色山水流传，而为宋之赵干、伯驹、伯骕，以至于马、夏辈；南宗则王摩诘，始用渲淡，一变钩斫之法，其传为张璪、荆、关、郭忠恕、董、巨、米家父子，以至元之四大家，亦如六祖之后有马驹、云门、临济儿孙之盛，而北宗微矣。要之摩诘所谓云峰石迹，迥出天机，笔意纵横，参乎造化者；东坡赞吴道子、王维画壁，亦云"吾于维也无间言"，知言哉！观此则画学自唐以后，专重文人，而能明晓画法与画意者，正非文人莫属也。

# 国画理论讲义

## 绪　言

　　人之初生，在襁褓中，未能言语，先有啼笑。见灯日光，哑哑以喜，置之暗室，呱呱而泣。晦明既辨，即分黑白。黑白者，色相之本真，其他不过日光之变化，皆伪幻耳。图画丹青，本原天造。准绳规矩，类属人为。人与天近，天真发露，极乎文明，画事为最。古人小学，初言洒扫，画沙漏痕之妙，寓乎其间，因开书画之法。从事学画，研磨丹墨，悬肘中锋之力，习于平时，用明笔墨之法。六书假借，隶变古籀，谐声会意，渐废象形。画论貌似神似，作家士习，由此而分。写实摹虚，以备章法。专言章法，不求笔墨，派别门户，由此歧分。教者画成，各有面貌，笔墨章法，自必完全。学画之先，笔法易明，稍加用功，即可貌似。徒求貌似，不明笔墨，徒习何益？画之要旨，人巧天工而已。老子言"道法自然"，庄子云"技进乎道"。论者谓孔孟悲天悯人，一车两马仆仆诸侯，徒劳无益，因激愤而为离世乐天之语，所谓"老庄告退，山水方滋"者也。晋代王羲之之书，谢灵运之诗，多托情于山水，当代士大夫能画者

已众。唐画分十三科，山水为首，界画打底。画言立法，事虽勉强，辛勤劳苦，功在力行，行之有得，乐在其中。古来为圣为贤，成仙成佛，其先习苦，莫不忧勤惕虑，朝夕孜孜，及其道成，皆有优游自得之乐。庄子云栩栩之蝶，蝶之为蚁，继而化蛹，终而成蝶飞去，凡三时期。学画者师今人、师古人、师造化，亦当分三时期。师今人者，练习技术方法；师古人者，考证古今源流；师造化者，融合今人古人，参悟自然真趣。如此有得，始克成家。古今画评，皆论赏鉴古今艺成之作，非示初学途径。学者初师今人，授以口诀；继师古人，重在鉴别；终师造化，穷极变化，循序而进，以底于成。吴道子初师从张旭，学书不成，去而学画。杨惠之学画不成，去而学塑，亦可成名。成与不成，全关功候，昔人造就，确有平衡。否则欲速成名，未尽研求，徒凭臆说，离经叛道，不学无术，妄议是非，识者嗤之。

　　道在上古，结绳画卦，书画同源。两汉三唐，贵族荐绅莫不晓画。赵宋而后，文武分途，人罕识字，画多犷悍，遂流江湖。宣和院体，专事细谨，又沦市井。苏、米崛起，书法入画，士夫之学，始有雅格。浅人肤学，废弃名作，非谓鉴赏，玩物丧志，即言画事，是文人游戏。米元章亦云人物花鸟，贵族玩赏，为不重视。而《北风》《云汉》，有关人心世道，宜有真知。但喜人物花鸟，不明山水画之阴阳显晦能合变化虚灵，无以悟名理之妙，与宙合之观。笔墨流美，远追金石篆隶。然非砚几，优绌不分，世好多殊，画事以坠。自李渔刻《芥子园画谱》，笔墨之法，学无师承。欧化影印盛行，人事机巧，过于发露，而天然古拙，无复领悟，聪明自逞，愈工愈远。或有时代性者如刍狗，无时代性者为道母；道之所在，循流溯源，史传记载，古今品评，贯彻会通，庶可论画。笔墨章法，先从矩矱，由生而熟，归

于变化，学期有成，成为自然，可勉而至。若有未成，互相劝诫，精益求精，不自满足。此师儒之责，亦学者宜勉也。

## 本　源

自来书画同源。书是文字，单体为文，孳生为字，以加偏旁。文字所不能形容者，有图画以形容之，尤易明晓。故图画者，文字之余，百工之母也。今求学画之途径，非讨论文字，无以明画之理，非研究习字，无以得画之法。画家古今之史传，真迹之记载，名人之品评，天地人物，巨细兼该，皆详于文字。学画之用笔、用墨、章法，皆原于书法。舍文字书法，而徒沾沾于缣墨朱粉中以寻生活，适成其为拙工而已，未可以语国画者也。

## 精　神

人生事业，出于精神，先于立志，务争上流。学乎其上，得乎其次。有志者事竟成。语云：天下无难事，只怕用心人。专心练习，不入歧途，前程远大，无不可到。古代名手，朝斯夕斯，功无间断，必为真知笃好。百折不挠之人，虽或至于世俗之所讪笑，而不之顾。学以为己，非以为人。一存枉己徇人之见，急于功利，废自半途；往往聪明才智之士，敏捷过人，而多蹈此迷误，终身门外，岂不可惜。昔吴道子学书不成，去而学画。杨惠之学画不成，去而学塑。立志为学，务底于成，量力而行，不为废弃，方可不负一生事业。此精神之宜振作，尤当善为爱护其精神，慎不邻于误用也。

# 品　格

以画传名，重在人品。古今技能优异，称誉当时者，代不乏人，而姓氏无闻，不必传于后世。以其一艺之外，别无所长，庸史之多，不为世重，如朝市江湖之辈，水墨丹青，非不悦俗，而鉴赏精确者，恒唾弃之。古有苏东坡、米海岳、赵松雪、徐天池，诗文书画，莫不兼长，墨迹流传，为世宝贵。又若忠臣义士、高风亮节之士尤为足珍。此论画者固以人重，而其人之画，亦必深明于理法之中，故能超出乎理法之外，面目精神，自然与庸众殊异。特浅人皮相，不点俗目，往往见之骇诧，以为文人之游戏如此，心不之喜。而不学之文人，又借此以为欺世盗名，极其卑下，可胜慨哉！

# 学　识

古人立言垂教，传于后世。口所难状，手画其形，图写丹青，其功与文字并重。人非生知，皆宜有学，成己仁也，成物智也。《大学》言：格物致知。《中庸》曰：好学近乎智。《说苑》亦云：以学愈愚。学问日深，则知识日广，故孔子论为学之序，必先智者不惑，而仁勇之事，尤非智者不能为。孔子又曰：好智不好学，其蔽也荡。子贡曰：学不厌智也。人生于世，唯学可以化为智，而智者更当好学而无疑矣。

# 立　志

学以求知，先别品流。志道据德，依仁游艺，成于自修。出而

用世，可以正人心，端风化，功参造化，兼善天下，此其上也。博综古今，师友贤哲，狂狷自喜，淡泊可安，不阿时以取容，无矫奇而立异，穷居野处，独善其身，此其次也。至若声华标榜，利禄驰驱，凭荣辱于毁誉，泯专一之趣向，观乎流品，画已可知。是以画分三品，曰神，曰妙，曰能。三品之上，逸品尤高。有品有学者为士夫画，浮薄入雅者为文人画，纤巧求工者为院体画。其他诡诞争奇，与夫谨愿近俗者，皆江湖、朝市之亚，不足齿于艺林者也。此立志不可不坚也。

## 练 习

释清湘云：古人未立法以前，不知古人用何法；古人既立法以后，学者不能离其法。画之法有三：曰笔法，曰墨法，曰章法。初由勉强，成乎自然。老子言：圣人法天，天法地，地法道，道法自然。因天地之自然，施人力之造作，应有尽有，应无尽无，如锦绣然，必加剪裁，而后可成黻冕。语曰"江山如画"，正谓江山本不如画，得有人工之采择，审辨其入画之处而裁成之。此画之所由宝贵也。

## 涵 养

董玄宰言：读万卷书，行万里路，乃可作画。画学之成，包涵广大。圣经贤传，诸子百家，九流杂技，至繁且赜，无不相通。日月经天，江河行地，以及立身处世，一事一物，莫不有画；非方闻博洽，无以周知，非寂静通玄，无由感悟。而况乾坤演绎，理贯天人。书画同源，探本金石，取法乎上，立道之中，循平实而进虚灵，遵准绳以

臻超轶，学古而不泥古，神似而非形似，以其积之有素，故能处之裕如焉。

# 成　就

古人为圣为贤，成仙成佛，其先习苦，莫不有忧勤惕厉之思。及至道成，又自有其掉臂游行之乐。庄子云：栩栩然之蝶。蝶之为蚁，继而化蛹，终而成蛾飞去，凡三时期。学画者师今人不若师古人，师古人不若师造化。师今人者，食叶之时代；师古人者，化蛹之时代；师造化者，由三眠三起，成蛾飞去之时代也。当其志道之初，朝斯夕斯，轧轧终日，不遑少息，藏焉修焉，优焉游焉，无人而自得，以至于成功，其与圣贤仙佛无异。虽然，君子择术，慎于始基。昔赵子昂画马，中峰大师劝其学为画佛。此则据德依仁，亦立言垂教之微旨也。游艺之士，可忽乎哉！

第四辑

画史探微

# 古画微

## 自　序

　　自来文艺之升降，足觇世运之盛衰。萧何收秦图籍而汉以兴，阎立本为右相而唐以治。天宝之乱，明皇幸蜀，图嘉陵江者，李思训三月而成，吴道子一日之迹。王维学吴道子，开士大夫画。五季之衰，至于北宋，文治转隆，艺事甚盛；及其南渡，残山剩水，马远、夏硅，稍稍替矣！唯赵沤波、高房山及元季四家黄、吴、倪、王，集唐宋之大成，追董巨之遗躅，画学昌明，进于高逸。有明枯硬，而启祯特超；前清荼靡，而道咸复起。盖由金石学盛，究极根底，书法辞章，闻见博洽，有以致之，非偶然也。世代迁移，物质改易，丹青水墨，用各不同，优绌低昂，论或偏毗。唐画刻划，董玄宰谓不足学；宋人犷悍，米元章云俗未除。要之山林廊庙，往古来今，屡变者面貌，不变者精神，研几入微，发挥尽致；气原骨力，韵在涵蓄；气韵生动，全关笔墨。六法精进，必多读书行路，远师古人，近参造化，精神贯注，浑厚华滋；一落时趋，工巧轻秀，浮薄促弱，便无足取。爰本斯旨，著为浅说。昔刘彦和有言：品列成

文，有同乎旧谈者，非雷同也，势不可异也；有异乎前论者，非苟异也，理自不可同也。评文如此，画亦宜之。道法自然，人与天近；物质有穷，精神无穷。《易》曰：穷则变，变则通，通则久。先儒言：天不变，道亦不变。变者人事。士先志道，据德依仁，归纳游艺，以底于成。时当危乱，抑塞磊落，才智技能，日益发舒，感事兴怀，形诸缣楮，守先待后，寿之梨枣。中经禁毁，加以兵燹，既罕储藏，复多散佚。欲增学识，务尚观摩，非事搜罗，无由征集。况若声华标榜，门户排挤，闻见混淆，是非颠倒，各狃一偏，难祛众惑。此则审时度势，略迹原心，前所未言，固嫌触忌，后之立说，致免滋疑。传远垂久，援引论古，阐幽发微，创获知新。比之稗野遗闻，为考史者不弃，苔岑契合，尤通人所乐称。敢云文以致治，感于无形，聊因书此备忘，言之有物耳。

## 总　论

画称艺术，艺本树艺，术是道路，道形而上，艺成而下。画之创造，古人经过之路，学者当知有以采择之，务研究其精神，不徒师法其面貌，以自成家，要有内心之微妙。

自来中国言文艺者，皆谓书画同源。作书之初，依类象形谓之文。文先有画。夏商周之画，著于三代钟鼎尊彝泉玺甲骨陶瓦之属，至于近世，出土古物，椎拓精良，影印亦富。周代文盛，宣王时史籀作大篆，文字孳生，书与画始分。周秦汉魏画法，石刻图经，犹文字之不用象形而已，改篆为隶矣。春秋之前，礼不下庶人，刑不上大夫，学业掌于官守，为朝廷所专有，定于一尊，人民自足，不相往来，愚民无学，可以治生。东周而后，至于战国，王室衰微，列国争

斗，时事变迁，民不聊生。文学游说之士标新立异，取重诸侯，其不得志者，聚徒讲学，著书立说，以传道于来世。诸子百家纷纷而起，学术发达，冠绝古今。国运绵长，皆由文化伟大之力。画即六艺礼、乐、射、御、书、数之中，结绳画卦其先务也。秦汉魏晋画法，留传金石为多，国体专制，辅佐政教，宗庙、祠堂、道观、僧寺，咸有图画。两晋六朝顾恺之特重传神，陆探微、张僧繇、展子虔，其技益工。至于唐代，有吴道子，尤以气胜。王维画学吴道子，称为南宗。南宗北宗之分，倡于明季。然南宗之画，常欲溯源书法，合而为一。宋开院体，画专尚理。而元人上溯唐宋，兼又尚意，显有不同。明初沿习宋元，文徵明、沈石田、唐六如、仇十洲，稍变其法。清代士夫，祖述董玄宰，专宗王烟客、石谷、廉州、麓台及吴渔山、恽寿平，以为冠绝古今，遂置前人真迹于不讲。而清代之画，遂不及于前人。然学者犹沾沾于形似之间。以论画家优劣，区别而次第其品格，言神、妙、能三者之外，而为逸品。不明画旨纯与书法相通，而其敝也，不能博综古今图画之源流，与评论优绌之得失。虽庋藏卷轴，不过皮相其缣墨，而于古人之精神微妙，迄无所得，岂不谬哉！故唯深明于六法（南齐谢赫言六法，曰气韵生动，曰骨法用笔，曰应物写形，曰随类赋彩，曰经营位置，曰传移模写），上焉者合于神理，纯侔化工。下焉者得其形似，亦非庸史。至有狂怪而入于歧途，虚造而近丁向壁者，虽或成名，可置弗论。董玄宰谓读万卷书，行万里路，方合作画。诚哉！闻见不可不广，而雅俗不可不分也。古今名家，以画传者，不啻千万。然其大资学力，足以转移末俗，振饬浮靡者，代不数人。兹举大概，间附己意，次其编第，著为浅说云。

# 上古三代图画实物之形

上古未有文字之先，人事简易，大事作大结，小事作小结，仅为符号而已。伏羲氏出，画卦之文，云即天地风雷等字。考古者至引巴比伦文字为证，莫不相合。其象形犹未显也。又作十言，即一至十等字之古文，已立横线、纵线、弧三角之形式，是为图画之胚胎矣。黄帝之世，仓颉造六书，首曰象形，言制字者先依类而象其形。时有史皇，以作画著，当为画事之始，画与字其由分也。且上古云鸟、蝌蚪、虫鱼、倒薤之书多类于画，其形犹存。有虞氏言欲观古人之象，曰日月、星辰、山龙、华虫、宗彝、藻、火、粉、米、黼黻、绨绣十二章，用五彩彰施于五色，是画用之于服饰矣。夏后氏之远方图物，贡金九牧，铸鼎象形，百物为之备，使民知神奸，是画用之于铸金矣。《史记》称伊尹从汤言素王及九主之事，谓凡九品，图画其形。《尚书·说命篇》言：恭默思道，梦帝赉予良弼，其代予言，乃审厥象，俾以形旁，求于天下，说筑傅岩之野，惟肖。是虞夏、殷商之际，民风虽朴，而画事所著，固综合天地山水人物禽鱼鸟兽神怪百物而兼有之，已开画故实（今称历史画）与写真之先声矣。至于周代尚文，郁郁彬彬，粲然可睹。职官所掌，绘画攸分。《家语》记孔子观乎明堂，睹四门墉，有尧舜之容，桀纣之象；又有周公相成王，抱之负斧扆，南面以朝诸侯之图。《离骚》言楚有先王之庙及公卿祠堂，图天地山川神灵，奇伟谲诡，与古圣贤怪物行事，是其时画壁之风，已盛于列国。而旗常所著，如王者画日月以象天明，诸侯画交龙，一象其升朝，一象其下复；画熊虎者，乡遂出军赋，象其守，莫敢犯之；鸟隼象其角健，龟蛇象其扞难避害。且杂五色者，青与白相次，玄与黄相次，是名物之各异，布采之第次，皆有法度，为绘画

于缣素者之滥觞矣。然后之考古者，仅可征实于器物，标举形似，以供众庶之观鉴。廊庙典章，亦犹是华饰之用，而未及艺事之工拙也。虽然，古之文学，多列史官，其精意所存，必非寻常所可拟议。而惜乎代远年湮，近世于金石古物之外，不得而睹之，安能不为之望古遥集哉！

## 两汉图画难显之形

商周邈矣！商周之图画，彰于吉金，如钟彝之属，不少概见。秦汉之时，有三羊鼎、双鱼洗、龙虎鹿庐之制，形状精美，反不逮于前古。秦破诸侯，写放其宫室，作之咸阳北阪上。汉文帝三年，于未央承明殿，画屈轶草、进善旌、诽谤木、敢谏鼓、獬豸（独角兽，能触邪佞）。宣帝之时，图画汉列士；或不在于画上者，子孙耻之。后汉顺烈皇后常以列女置于座右，以自监戒。武帝中，令奉高作《明堂汶上如带图》；又作甘泉宫，中为合室，画天地太一诸鬼神，而置其祭具，以致天神。至明帝时，别立画官，诏博洽之士班固、贾逵辈，取诸经史事，命尚方画工图画之。是画著为劝诫之事，举载籍所不能明者，可图其形以明之。杜陵毛延寿、安陵陈敞、新丰刘白、雒阳龚宽之徒，并工牛马飞鸟众势，人形好丑老少，为得其真。画者仅以姓氏著。今所及见之汉画，唯以石刻存，传者犹伙。武帝元狩中，有凤凰刻石、嵩岳太室、少室、开母庙三阙诸画。永建中，孝堂山石室画像、武侯祠堂画像、李翕黾池《五瑞图》、朱长舒墓石，诸凡人世可惊可喜之事，状其难显之容，一一毕现，此画之进乎其技矣。今观石刻笔意，类多粗拙，犹与书法相同，其为写意画之鼻祖耶？然当明帝时，佛教已入中国，庄严瑰丽之品饰，其工艺必挟而俱东。近论东方

美术者，有谓中国画事源流，皆出于印度斯坦古代之绘画雕刻。今考印度古代所遗之美术，多关于宗教鬼神之作。印度国王，于其画家，每年给俸界之，甚且免其地租，使得专心于艺术，不以富贵利禄分其心。正如悟道之高僧，避世之隐士，故其技有独至，而为古今所共仰。当时中国汉画，虽有濡染于外域之风，而笔墨精神，保存古法，有可想象于石刻外者。而今之仅存，所可见者，亦徒有石刻而已。

## 两晋六朝创始山水画以神为重

魏晋六代，名画家之杰出，初以图写人物为多。如阮谌之《禹贡图》、王景之《三礼图》。又有郭璞之图《尔雅》、卫协之图《毛诗》。若《周易》《春秋》《孝经》，莫不有图。然犹意存考证名物，辅翼经传，取于形似而已。故其山水于群峰之势，若钿饰犀栉，或水不容泛，或人大于山，率皆附以树石，映带其地，列植之状，则若伸臂布指。至吴曹弗兴，早有令名，冠绝一时，孙权令画屏风，误墨成蝇状，权疑其真，以手弹之，神其技矣。又尝见溪中赤龙，写之以献孙皓，更假借于神物以明其技。顾恺之以画自名，丹青亦妙，笔法如春蚕吐丝，初见甚平易，且形似时或有失，细视而六法咸备，傅染以浓色，微加点缀，不求晕饰，人称"虎头三绝"，时为谢安所激赏。在瓦官寺画壁，闭户往来，月余成维摩一躯，启户而光耀一寺。每画人成，或数年不点目睛，人问其故，答曰四体妍媸，本无缺少，于妙处传神写照，正在阿堵中。又图裴楷像，颊上加三毛，观者觉神明殊胜。故其得神之妙，亦犹今之称印度绘画者，长技在于不写物质之对象，而象物质内部之情感耶？不然，古称弗兴所画龙，置之水旁，应时雨足，恺之所画神佛，特显灵异，何以故神其说，奇诞若此？盖画贵取其神

而遗其貌，故未可以迹象求之。深明其传神之旨者，当自顾恺之始矣。夫画者既殚精竭神于人物之间，幻而为图其神怪。龙与神虽非人所习见，犹易得其神者也。至若含思绵邈，游心于天地草木之华，而使人之神，务与造化为合。唯两晋士人性多洒落，崇尚清虚，于是乎创有山水画之作，以为中国特出之艺事。时与顾恺之齐名者，有陆探微，宋明帝时，图画古圣贤像之外，传有《春岫归云图》。梁张僧繇所画释氏为多，又尝于缣素之上，以青绿重色，先图峰峦泉石，而后染出丘壑巉岩，不以墨笔先勾，谓之没骨皴。展子虔身处隋代，历北齐、周，去古未远，尝画台阁，为江山远近尤工，咫尺之间，具有千里之势，为六朝第一。其源多出于顾恺之、陆探微。而汝南董伯仁，亦以才艺名于时，号为智海，特长于山水画，与展子虔齐名。大抵两晋六朝之画，每多命意深远，造景奇崛，尤觉画外有情，与化同游，颇能不假准绳墨，全趋灵趣。此由得之天性，非学所能，又其不拘形似，能以神行乎其间者也。若郑法士画师僧繇，独步江左，尝为颤笔，自诩其妙，而以为神。其后作者，拘守矩矱，弊以日滋。梁元帝论画，致有"高岭最嫌邻石刻，远山大忌学图经"之句。然化板滞刻画之病，非求其神似，不易为功。譬善相马者，常得之于牝牡骊黄之外，盖所谓老庄告退，山川方滋，其以此也。

## 唐吴道子画以气胜

唐人承六代之余风，画家造诣，更为精进。虽真迹罕传，至今千数百年，伪托者又多凿空杜撰，大失本来面目。或谓唐画皆极粗率，此犹一偏之论，未足以知唐画之深也。大凡唐代画法，每多清妍秀润，时斤斤于规矩，而意趣生动。盖唐人风气淳厚，犹为近古。其

笔虽如匠人之刻木鸢，玉工之雕树叶，数年而成，于画法紧严之中，尤能以气见胜，此为独造。其所最著，唯吴道子。学者辗转揣摩，未易出其范围。道子初学书于张颠、贺知章，久之不成，去而学画。见张孝师画《地狱相》，因效为《地狱变相》。早年行笔差细，中年行笔磊落，如莼菜条，非粗率也。沉着之处，不可掩者，其气盛也。画人物有八面，生意活动。其赋彩于焦黑痕中，略施微染，自然超出缣素，世称吴装。其徒翟琰、杨庭光、庐楞伽，均学于道子，时谓吴生体。吴生之作，独为万世法，号曰画圣。阎立德、立本昆季画法，皆纯重雅正，不甚露其才气。所传有《秦十八学士》《凌烟阁功臣图》，及为群僧作《醉道士图》。贞观中，画《东蛮谢元深入朝图》，仪服庄正恢奇，形神兼备。又虢王元凤射获猛兽，太宗命图其真。尝与侍臣泛春苑池中，有异鸟戏波中，召立本写之。其画之表著，皆从生人活物而得者也。张萱画贵公子，鞍马屏帷，宫苑仕女，冠冕一时。周古言、周昉诸人，时亦专工人物，或画岁时行乐之胜，形貌传神，丰肥浓艳，谓得目睹贵游之盛，腕底具有生气。至韩干画马，戴嵩画牛，能尽野性，各极其妙，非元气淋漓，不能有此。此画佛道、人物、士女、牛马之迹，有迥出乎前代者，必非粗率矣。今以唐画之可宝贵，因其气韵生动，有合六法。故言画事者，咸曰法唐，非仅年代久远，为其真迹难求而得之也。唐人画法，上接晋魏六朝，下启宋元明清，精研深远，极其美备。而山水林石，花竹禽鱼，尤多穷神尽变，灵气涌现。唐山水画，亦当首推道子。当未弱冠，即穷丹青之妙。裴曼将军为舞剑，观其壮气，可助挥毫，奋笔倾成，有若神助。明皇天宝中，忽思蜀道嘉陵江水，遂假吴道子驿骊，令往写貌。及回日，帝问其状，奏曰：臣无粉本，并记在心。后宣令于大同殿图之，嘉陵三百余里山水，一日而毕。世徒惊其神速，遂疑道子下笔，多作草草。然

道子传人虽多，唯王陀子尤善。或称其山水幽致，峰峦极佳，亦非粗率可知。时有杨惠之者，尝与道子同师张僧繇画迹，号为画友。其后道子独显，惠之遂焚笔砚，毅然发愤，专肆塑作，乃与道子争衡。画者法既备矣，必求气至，气不足而未有能得其韵者。六法言气，必兼言韵者，以此也。

## 王维画由气生韵

士夫画与作家画不同，其间师承，遂有或异。画至唐代，如禅门之南北二宗。世称北宗首推李思训，用金碧辉映，为一家法。后人所画着色山水，往往师之。明皇亦召思训与吴道子，同图嘉陵江水于大同殿壁，累月方毕。明皇语云：李思训数月之功，吴道子一日之迹，皆极其妙。思训子昭道变父之势，繁巧智慧，抑有过之。南宗首称王维。维家于蓝田玉山，游止辋川。兄弟以科名文学，冠绝当代。其画踪似吴生，而风标特出，平远之景，云峰石色，纯乎化机。读其诗，诗中有画，观其画，画中有诗。文人之画，自王维始。论者又谓其画物多不问四时，如画《卧雪图》，有雪中芭蕉，乃为得心应手，意到便成。故造理入神，迥得天趣，正与规规于绳墨者不同，此难与俗人论也。今观南北两宗，虽殊派别，迹其蹊径，上接顾、陆、张、展，往往以精妍为尚，深远为宗，既以气行，尤以韵胜。故王维之学道子，较道子之画为工，韵已远过于道子，其气全也。李思训之工过于王维，韵亦差似于王维，其气亦全也。学者求气韵于画之中，可不必论工率，不必言宗派矣。王宰之画《临江双树》，一松一柏，古藤萦绕，上盘下际，千枝万叶，分布不杂。其山水多画蜀景，玲珑嵌空，巉嵯巧峭。张璪手握双管，一时齐下，一生一枯，随意纵横，应手间

出。其山水之状，则高低秀丽，咫尺重深。虽多不尚粗率，而气亦不弱，匠心独运，为可想见。至项容之笔法枯硬，王洽之泼墨淋漓，又其纵笔所如，不求工巧，标新领异，足称善变。究之古人，笔虽简而意工，后世画虽工而意索，此南北宗之所由分。故迅速而非粗率，细谨未为精深，观于此，而可知唐画之可贵已。

## 五代北宋之尚法

五代创始院体，艺事精能，虽宗唐代，而法益加密。盖隋唐以前，其善画者，恒多高人逸士，随意挥洒，悉见天机，洞壑幽深，直是化工在其掌握。五代两宋之间，工妍秀润，斤斤规矩，凡于名手所作，一时画院诸人争效其法，遂致鱼目混珠，每况愈下。故世之目匠笔者，以其为法所碍；其目文人之笔者，则又为无法所碍。宋徽宗立画学，考画之等，以不仿前人，而善摹万类之情态形色，俱若自然，笔韵高简为工。其上者真能纳画事于轨范之中，而又使之超轶于迹象之外，是最明于画法者也。

河西荆浩，山水为唐宋之冠。关仝尝师之。浩自称洪谷子，博通经史，善属文。五季多故，隐于太行之洪谷。善为云中山顶，四面峻厚。尝语人曰：吴道子画山水，有笔而无墨，项容有墨而无笔。吾当采二子之所长，成一家之体。是浩既师道子，兼学项容，而能不为古人之法所囿者也。著《山水诀》卷，为范宽辈之祖。

关仝师荆浩，所画山水，脱略毫楮，笔愈简而气愈壮，景愈少而意愈长，深造古淡。其画树石，又出于毕宏，有枝无干，喜作秋山寒林，村居野渡，见人如在灞桥风雪中，非碌碌画工所能知也。当时郭忠恕以师事之。

洛阳郭忠恕，字恕先，善画屋木林石，格非师授。重楼复阁，间见叠出，木工料之，无一不合规矩。天外数峰，略有笔墨，使人见而心服者在笔墨之外。其法用浓墨汁泼渍缣素，携就涧水涤之，徐以笔随其浓淡为山水形势。论者谓与《封氏闻见》所说江南吴生画同，但尤怪诞。是恕先之作虽师关全，而实祖述道子之法，不欲蹈袭其迹者也。

唐之宗室李成，字咸熙，后避地北海，遂为营丘人。画法师荆浩，擅有出蓝之誉。家世业儒，胸次磊落有大志，寓意于山水。挥毫适志，精通造化，笔尽意在，扫千里于咫尺，写万意于指下，平远寒林，前所未有。凡称画山水者，必以成为古今第一，至于不名，而曰营丘焉。

长安许道宁学李成画山水，初卖药都门，以画聚观者，故所画俗恶。至中年脱去旧习，稍自检束，行笔简易，风度益著。峰头直皴而下，林木劲硬，自成一家。体至细微处，始入妙理，评者谓得李成之气。翟院深，营丘人，师李成，画山水有疏突之势。其见浮云以为范，而临摹李成，仿佛乱真，评者谓得李成之风。李成综合右丞、二李之长，唯不沾沾于古人，而能对景造意，戛然以成其独至，故气韵潇洒，烟林清旷，虽王维、李思训不能过之。要其六法具备，足为画苑名程，又未尝尽弃古人之法而为之也。

华原范宽，名中正，字仲立，性温厚有大度，故时人目之为宽。画师荆浩，又学李成笔，虽得精妙，尚出其下，遂对景写山之骨，不取繁饰，自为一家。故其刚古之气，不犯前辈，由是与李成并行，时人议曰：李成之笔近视如千里之远，范宽之笔远望不离坐外，皆所造乎神者也。宽于前人名迹，见无不模，模无不肖，而犹疑绘事之精能，不尽于此也。喟然叹曰：吾师人曷若师造化！闻终南、太华奇

胜，因卜居其间。数年笔大进，名闻天下。

河阳郭熙善山水寒林，亦宗李成法，得云烟出没，峰峦隐显之态，布置笔法，独步一时。早年巧赡工致，晚年落笔益壮。著《山水论》，言远近浅深，风雨晦明，四时朝暮之所不同。至于溪谷桥径，钓舟渔艇，人物楼观等景，莫不位置得宜，后人遵为画式。郭熙之出，后于营丘，当时以李成、郭熙并称，固已崇重如此。沈石田论营丘云：丹青隐墨墨隐水，其妙贵淡不贵浓。脱去笔墨畦径，而专趋于平淡古雅。虽层峦叠嶂，索滩曲濑，略无痕迹。信乎非熙不能，而真足为营丘之亚也。李成、郭熙，皆能以丹青水墨，合为一体，特其优长，非马远、刘松年辈所能仿佛。

宋初承五代之后，工画人物者尚多，董源而后，则渐工山水。董源一作元，字叔达，又字北苑，钟陵人。事南唐为后苑副使。山水水墨类王维，着色如李思训。工秋峦远景，多写江南真山，不为奇峭之笔。皴法用淡墨扫，屈曲为之，再用淡墨破。其平淡天真多，唐画无此品格，高莫与比也。先是唐人工画，多写蜀中山水，玲珑嵌空，巉嵯巧峭，高岭危峰，栈道盘曲。荆浩、关仝，尤多峻厚峭拔之山。至北苑独开生面，峰峦出没，云雾显晦，岚色郁苍，枝干劲挺，论者称为画中之龙。

僧巨然、刘道士，皆各得董源之一体。得北苑之正传者，独推巨然。刘道士，亦江南人，与巨然同师北苑。巨然画则僧居主位，刘画则道士居主位。宋画尚无款识，二画如出手，世人以此辨之。巨然师董源，师其神，不师其迹。少时作矾头山，老年平淡趣高，野逸之景甚备。大体董源、巨然两家画笔，皆宜远观。其用笔甚草草，近视之几不类物象，远观则景物粲然，幽情远思，如睹异境，此其妙处。且宋人院体，皆用圆皴。北苑笔意稍纵，为一小变，遂开侧笔先声，由

有法以化于无法。师其法者，可以悟矣。

虽然，宋人之画，莫不尚法，而尤贵于变法。古人相师，各有不同，然亦可以类及者。黄筌、徐熙，同以花鸟名于时。黄家富贵，徐熙野逸，其显殊者。黄筌有《春山秋岸》《云岩汀石》诸图，所画山水，咸有足称，尤多唐人之遗韵。僧惠崇画《溪山春晓图》，烘染清丽，笔意秀润。惠崇以艳冶，巨然以平澹，皆为高僧，逃入画禅。

赵伯骕、伯驹多学李思训，赵大年学王维，画法悉本唐意，而纤妍淡冶中，更开跌宕超逸之致。钱松壶言赵大年设色绝似马和之。钱塘马和之，山水笔法飘逸。盖皆谨守宋规，而毫无院习者也。

宋道字公达，宋迪字复古，兄弟齐名。所画山水，多以平素简淡为宗，师李成法。复古声誉尝过其兄。论画之法，唯崇天趣。

王诜晋卿，画学李成，着色师李将军法。其遗迹最烜赫者为《烟江叠嶂图》，清润可爱。燕肃字穆之，益都人。燕文贵一作文季，吴兴人。文贵画《秋山萧寺图》，穆之画《楚江秋晓图》，皆能师王维、李成，上承唐人坠绪，下开南宋先声，已离画工之度数，而得诗人之清丽焉。

## 南宋士夫与院画之分

自文湖州画怪木疏篁，苏东坡写枯木竹石，胸次之高，足以冠绝天下，翰墨之妙，足以追配古人。其画出于一时滑稽诙笑之宗，初不经意，而其傲风霆、阅古今之气，常可以想见其人。东坡论画，尝以人禽宫室器用，皆有常形，至于山石竹木水波烟云，虽无常形而有常理。常形之失，人皆知之；常理之不当，虽晓画者有不知。故凡可以欺世而取名者，必托于无常形者也。古人亦言：人物难工，鬼魅易

画。画鬼者同为无常形之作，后世之貌为士夫画者之易以此。东坡又言，常形之失，止于所失，而不能病其全。若常理之不当，则举废之矣，以其形之无常，是以其理不可不谨也。世之工人，或能曲尽其形；而至于其理，非高人逸士不能辨。观于东坡之说，因知拘守于法者，犹不失其常形；而倜规越矩，自以为古法可尽废者，必至悖于常理。是无法之碍，既甚于为法所碍。且唯有法之极，而后可至于无法之妙。南宋画家刘、李、马、夏，悉由精能，造于简略，其神妙于此可见。

宋高宗南渡，萃天下精艺良工。时凡应奉待诏所作，总目为院画，而李唐其首选也。李唐字晞古，河阳人，在宣靖间已著名。入院后，乃尽变前人之学而学焉。唐初至杭州，无所知者，货楮画以自给，日甚困，有中使识其笔曰：待诏作也。因奏闻。而唐之画，杭人即贵之。唐有诗曰：雪里烟村雨里滩，为之如易作之难。早知不入时人眼，多买胭脂画牡丹。概想其人，虽变古法，而不远于古法可知也。古人作画，多尚细润，唐至北宋皆然。李唐同时，唯刘松年多存唐韵。马远、夏珪，用意水墨，任笔粗放，亦存董、巨之风。

刘松年，钱塘人，居清波门外，俗呼暗门刘，又呼刘清波。淳熙画院画生，绍熙年待诏。山水人物师张敦礼，而神气过之（敦礼避光宗讳，改名训礼，宋汴梁人。学李唐山水，人物树石并仿顾、陆，笔法细紧，神秀如生）。李西涯题刘松年画，言松年画，考之小说，平生不满十幅，笔力细密，用心精巧，可谓画中之圣。所画《耕织图》，色新法健，不工不简，草草而成，多有笔趣。《问道图》尤其得意之作，画法全以卫贤《高士图》为其矩矱。林木殿宇人物，苍古精妙，不似南宋人，亦不似画院人。宁宗当日，特赐之金带，良有得唐人之气韵为多，非但以精巧胜也。

河中马远，号钦山，世以画名，后居钱塘。光、宁朝待诏。画师李唐，工山水、人物、花鸟，独步画院。所画下笔严整，用焦墨作树石，枝叶夹笔，石皆方硬，以大斧劈带水墨皴。全境不多，其小幅或峭峰直上而不见其顶，或绝壁直下而不见其脚，或近山参天而远山则低，或孤舟泛月而一人独坐，此边角之景也。间有其峭壁丈障，则主山屹立，浦溆萦回，长林瀑布，互相掩映。且加远山外低平处略见水口，苍茫外微露塔尖，此全境也。画树多斜欹偃蹇，松多瘦硬，如屈铁状。间作破笔，最有丰致。杨娃字妹子，杨后之妹也。书似宁宗，印章有"杨娃"者。以艺文供奉内廷，凡远画进御及颁赐贵戚，皆命娃题署云。马远画出新意，极简淡之趣，号"马半边"，形不足而意有余。评画者谓远多剩水残山，不过南渡偏安风景，世称"马一角"，实不尽然。远子麟，能世家学，然不逮父。远爱其子，多于己画上题麟字，盖欲其名彰也。

夏珪，字禹玉，宁宗朝待诏，赐金带。画师李唐，夹笔作树，梢间有丁香枝，树叶间有夹笔，人物面目，点凿为之。柳梢间以断缺，楼阁不用尺界，只信手为之。笔意精密，奇怪突兀，气韵尤高，故当为一代名士。山水布置皴法，与马远同。但其意尚苍古而简淡，喜用秃笔。马巧而夏拙，善于用拙者也。夏珪师李唐，更加简率。其意欲尽去模拟蹊径，而若灭若没，寓二米墨戏于笔端。他人破觚为圆，此则琢圆为觚耳。然其《千岩竞秀图》，岩岫萦回，层见叠出，林木楼观，深邃清远。盖李唐之画，其源出于范、荆之间，夏珪、马远，又法李唐，故形模若此。至其精细之极，非残山剩水之地，或谓粗而不失于俗，细而不流于媚，有清旷超凡之远韵，无猥暗蒙尘之鄙格，其推崇有如此者。子森，亦以画名。

南宋光、宁朝，李唐、刘松年、马远、夏珪为四大家，如宋初

之李、范、董、郭，尤有家学。其时濩泽萧照字东生，画师李唐。先靖康中，流入太行为盗。一日掠至李唐，检其行囊，不过粉奁画笔而已。雅闻唐名，即随唐南渡。唐尽以所能授之。知书善画能诗，有《游范罗山》句：萝翠松青护宝幢，烟波万里送飞艭。真人旧有吹箫事，俱傍明霞照晚江。画笔潇洒超逸，妙得李唐之神。李嵩，钱塘人，少为木工，工人物，尤精界画，巨幅浅绛，笔法高古，虽出画院，犹有唐法。此虽暴客贱役，洁身自好，意气不凡，卒成精诣，其感人深矣。

况若身处世胄之家，志抱坚贞之节，如梁楷者，本东平相义之后。画院待诏，赐金带不受，挂于院内，嗜酒自乐，号"梁风子"。玄之又玄，简而又简，传于世者，皆直草草，谓之"减笔"。人但知其笔势遒劲，谓为师法李公麟，而要酝酿于王右丞、李将军二家，用力既深，由繁而简，独出心裁。赵由俊句云：画法始从梁楷变，观图犹喜墨如新。又于刘、李、马、夏四家之外，能自立帜者矣。其后俞琰、李权辈多师之。权，一作瓘，皆钱塘画院中人也。

## 元人写意之画倡于苏米

苏东坡言：观士人画，如阅天下马，取意气所到；乃若画工，往往只取鞭策皮毛、槽枥刍秣而已，无一点俊发者，看数尺许便倦。此即形似、神似，元人尚意之说也。画法莫备于宋，至元搜抉其义蕴，洗发其精神，实处转松，奇中有淡，以意为之，而真趣乃出。元代诸君，资性既高，取途复正，往往于唐法中，幻出为逸格，绝无南宋以下习气。唯时元运方长，贤人不立其朝，故绘事绝盛，前后莫能比方。夫唯高士遁荒，握笔皆有尘外之想，因之用笔生，用力拙，善藏

其器，唯恐以画名。盖自唐宋两朝，画院中人，规矩准绳，束缚日久，即有嬗变，不过视一二当宁之人，为之转移。譬如唐人楷法，非不精工，虽其遒美可观，而干禄字书既已通行，绝少晋贤潇洒自如之态。元画师唐，不袭唐人之貌，兼师北宋之法，笔墨相同，而各有变异，非好学深思，心知其意者，不克臻此。张浦山论画，谓重气韵，气韵有发于墨者，有发于笔者，有发于意者，有发于无意者。发于无意者为上，发于意者次之，发于笔墨者又次之。墨之渲晕，笔之皴擦，人力可至，走笔运墨，我如是而得如是，无不适当，人力所造，是合天趣矣。若神思所注，妙极自然，不唯人力，纯任化工，此气韵生动，为元人独得之秘。宜其空前绝后，下学上达，妙绝今古，而无与等伦者已。然由浓入淡，由俗入雅，开元人之先者，实唯宋之文湖州、苏东坡、米襄阳诸公之力为多。

文同，字与可，梓潼人，官湖州，以文学名世，操行高洁，善诗文、篆隶行草飞白，又善画竹，兼工山水。所画《晚霭图》，潇洒似王摩诘，而功夫不减关全。东坡称其下笔能兼众妙；都穆言，石室先生，人知其妙于墨竹，而不知山水之妙，乃复如是。

苏轼，字子瞻，眉山人，自号东坡居士。作枯槎寿木，丛筱断山，笔力跌宕于风烟无人之境。自谓寒林已入神品，用松煤作古木，拙而劲，疏竹老而活，亲得文湖州传法。故湖州尝云：吾墨竹一派，近在彭城。然东坡实少变其法，老干磊砢，数叶萧疏，而其意已足。盖胸次不凡，落笔便有超妙处。次子过，字叔党，善作怪石丛筱，咄咄逼东坡。世称叔党书画之胜，克肖其先人。又时出新意，作山水，远水多纹，依岩多屋木，皆人迹绝处，并以焦墨为之。此出奇之处，全关用意，有不觉其法之变有如此者。

师东坡之竹石，后有柯九思，字敬仲，号丹邱，台州人，槎丫

大树，枝干皆以一笔涂抹，不见有痕迹处。自谓写干用篆，写枝用草书，写叶用八分，或用鲁公撇笔，石用折钗股、屋漏痕之遗意云。

李公麟，字伯时，舒州人，宦后归老于龙眠山。博学精识，用意至到，凡目所睹，即领其要。始学顾、陆、张、吴及前世名手佳本，乃集众善，以为己有，更自立意，专为一家。自作《山庄图》，为世宝传。尝从苏东坡、黄山谷游，盖文与可一等人也。初留意画马，有僧劝其不如画佛。东坡言观伯时作华严相，皆以意造，而与佛合。画《悬溜山图》，李廌《画品》称其于画天得也。尝以笔墨为游戏，不立守度，放情荡意，遇物则画，初不计其妍媸得失，至其成功，则无遗恨毫发。此殆进技于道，而天机自张，于元画尚意之说，有可合者，正未可以其白描细笔而歧视之。此善用唐人之法者也。

米芾，字符章，襄阳人，寓居京口，宋宣和立画学，擢为博士。初见徽宗，进所画《楚山清晓图》，大称旨。山水人物，自名一家。以李公麟常师吴生，终不能去其习气，山水古今相师，少有出尘格，因信笔为之。多以烟云掩映树木，不取工细，不作大图。求者只作横挂三尺，无一笔关全、李成俗气。人称其画能以古为今，妙于熏染。所画山水，其源出于董源。枯木松石，时有新意。又用王洽泼墨，参以破黑、积墨、焦墨，故融厚有味。宋之画家，俱于实处取气，惟米元章于虚中取气。然虚中之实，节节有呼吸，有照应。邓公寿言李元俊所藏元章画，松梢横偃，淡墨画成，针芒千万，攒簇如铁。又有梅松兰菊，交柯互叶而不相乱。项子京藏有青绿山水，明媚工细，沈石田题句云：莫怪湿云飞不起，米家原自有晴山。而当时翟耆年称其善画无根树，能描朦胧云，乃其一种，未可以尽海岳。后世俗子点笔，便是称米家山，岂容开入护短径路耶！

米友仁，字符晖。言云山画者，世称米氏父子，故曰"二米"。

元晖能传家学，作山水，清致可掬，略变其尊人所为，成一家法。烟云变灭，林泉点缀，生意无穷。然其结构，比大米稍可模拟，古秀之处，别有丰韵，书中羲、献，正可比伦。黄山谷诗：虎儿笔力能扛鼎，教字元晖继阿章。虎儿，元晖小字也。元晖墨钩细云，满纸浮动，山势迤逦，隐显出没，林木萧疏，屋宇虚旷。山顶浮图，用墨点成，略不经意。然其水墨，要皆数十百次积累而成，故能丹碧绯映，墨彩莹鉴，自当穷究底里，方见良工苦心。至谓王维之画，皆如刻画，为不足学。唯其着意云烟，不用粉染，成一家法，不得随人取去故也。每自题其画曰墨戏，盖欲淘洗宋时院体，而以造物为师，可称北苑嫡家。

二米家法，得其衣钵者，高尚书克恭，字彦敬，号房山。初写林峦烟雨，后用李成、董源、巨然法，造诣益精，为一代奇作。其笔踪严重，用墨峦头树顶，浓于上而淡于下，为独得之法。青山白云，甚有远致。赵集贤为元冠冕，独推重高彦敬，如后生之事名宿。倪云林题黄子久画云：虽不能梦见房山、鸥波，特有笔意。当时推房山、鸥波居四家之右。吴兴每遇房山画，辄题品作胜语，若让伏不置然。其时士大夫能画者，高彦敬而外，莫如赵孟𫖯，字子昂，号松雪。作画初不经意，对客取纸墨，游戏点染，欲树即树，欲石即石。少时学步王摩诘、李营丘、大小李将军，皆缣素瀹染之笔。董玄宰谓其画法有唐人之致，去其纤；有北宋人之雄，去其犷。尝入逸品，高者诣神。识者谓子昂裒然冠冕，任意辉煌，非若山林隐逸者唯患人知，故与唐宋名家争雄，不复有所顾虑。然其仕也，未免为绝艺所累。元代名家，恒多隐逸，于此可见。天真烂漫，脱尽俗气者，皆从诗文书翰中来，故能绝去笔墨畦径，萧然物外，而为寻常画史之所不可及。

## 元季四家之逸品

古人作画，皆有深意，运思落笔，莫不各有所主。元四家多师法北宋，上溯唐法，笔墨相同，而各有变异，其主意不同也。黄子久师法北苑，汰其繁皴，瘦其形体，峦顶山根，重加累石，横其平坡，自成一代。王叔明少学松雪，晚法北苑，将北苑之披麻皴，屈曲其笔，名为解索皴，亦自成一体。倪高士师法关仝，改繁实为空灵，成一代之逸品。吴仲圭多学巨然，易紧密为疏落，取法又为少异。要其以董、巨起家，成名后世，尤古今卓立者已。至如朱泽民、唐子华、姚彦卿辈，虽学李成、郭熙，究为前人蹊径所压而胥逊矣。

黄公望，字子久，号一峰，别号大痴，浙江衢州人。生而神童，科通三教，善山水。居富春，领略江山钓滩之概。其画纯以北苑为宗，而能化身立法，气清而质实，骨苍而神腴，淡而弥旨，为元季四家之冠。寄乐于画，自子久始开此门庭。山头多矾石，别有一种风度。往往勾勒轮廓，而不施皴擦，气韵深沉浑穆。常于道路行吟，见老树奇石，即囊笔就貌其状。凡遇景物，辄即摹记。后至虞山，见其颇似富春，遂侨寓二十年。湖桥酒瓶，至今犹传胜事。吾谷枫林，为秋山之胜，一生笔墨最得意处。至群山朝暮之变幻，四时阴霁之气运，得于心而形于笔，千丘万壑，愈出愈奇，重峦叠嶂，越深越妙。其设色浅绛者为多，青绿水墨者少。其画格有二种：作浅绛色者，山头多矾石，笔势雄伟；一种作水墨者，皴纹极少，笔意尤为简远。有《论画》二十则，不出宋人之法。但于林下水边，沙渍木末，极闲中辄加留意，归于无笔不灵，无笔不趣。于宋法之外，又开生面焉。

王蒙，字叔明，吴兴人，赵子昂甥也，号黄鹤山樵。山水得巨然墨法，用笔亦从郭熙卷云皴中化出，秀润细密，有一种学堂气，冠绝

古今。稂如王右丞，不涉舅氏鸥波之蹊径，极重子久，奉为师范。生平不用绢素，唯于纸上写之，得意之笔，常用数家皴法。山水多至数十重，树木不下数十种，径路纤回，烟霭微茫，曲尽幽致。自言暇日为郡曹刘彦敬画竹趣图，甫毕，而一峰黄处士见过，仆出此求印正，处士谓可添一远山并樵径，大趣迥殊，顿增深峻。可知熏染磋磨之益，增进学识，所关甚大也。

倪瓒，字元镇，号云林子，无锡人。性爱洁，不与世合，唯以诗画自娱。画师李成、郭熙，平林远黛，竹石茅亭，笔墨苍秀，而无市朝尘埃气。生平不喜作人物，亦罕用图记，故有迂癖之称，元季高品第一。所画山石多从李思训勾斫中来，特不敷色。其树谓之减笔李成。家藏古迹成帙，尤好荆、关之笔。中年得荆浩《秋山晚翠图》，如获至宝，为建清闷阁悬之，时对之卧游神往，常至忘膳。画《狮子林》，自谓得荆、关遗意。然惜墨如金，至无一笔不从口含濡而出，故能色泽腻润。江东人家，以有无有为清俗。其笔疏秀逾常，固非丹青炫耀，人人得而好之。或谓仲圭大有神气，子久特妙风格，叔明奄有前规，而三家未洗纵横习气，独云林古淡天然，米颠后一人而已。宋画易摹，元画难摹。元人犹可学，独云林不可学。其画正在平淡中，出奇无穷，直使智者息心，力者丧气，非巧思力索可造也。

吴镇，字仲圭，号梅花道人，嘉兴人。博学多闻，藐薄荣利，村居教学以自娱，参易卜卦以玩世。遇兴挥毫，非酬应世法也。故其笔端豪迈，墨汁淋漓，无一点朝市气。师巨然而能轶出其畦径，烂漫惨淡，自成名家。盖心得之妙，殊非易学，北宋高人三昧，唯梅道人得之。与盛子昭同里闬而居，求盛画者，填门接踵，远近著闻。仲圭之门，雀罗无问，唯茅屋数椽，闭门静坐。妻孥视其坎壈，而语撩之曰：何如调脂杀粉，效盛氏乎？仲圭莞尔曰：汝曹太俗！后五百年，

吾名噪艺林，子昭当入市肆。身后士大夫果贤其人，争购其笔墨，其自信有如此者。泼墨之法，学者甚多，皆粗服乱头，挥洒以鸣其得意，于节节肯綮处，全未梦见，无怪乎有墨猪之诮也。

四家而外，余若曹知白，号云西，画笔韵度，清妙与黄子久、倪云林相颉颃。方从义，号方壶，画山水极潇洒，非世人所能及。盖学仙之颖然者，由无形而有形，虽有形终归于无形。云树蒸氲，其画如此。张雨，字贞居，高逸振世，文绝诗清，韬光山水间，默契神会，点染不群，大得北苑之意。徐贲，字幼文，画亦出自董源，大抵与王孟端、杜东原气味相类，盖元人之遗风也。孟端人品特高，能不为艺事所役，虽片楮尺缣，苟非其人，不可得也。

## 明画繁简之笔

明自宣庙妙于绘事，其时唯戴文进不称旨归。边景昭、吴士英、夏昶辈皆待诏，极被赏遇。孝宗政暇，游笔自娱，点刷精妍，妙得形似。赏画工吴伟辈彩缎。然戴进、吴伟之伦，笔墨粗犷，渐离南宋马、夏诸法。至于张路、钟钦礼、汪肇、蒋嵩，遂有野狐禅之目。徒摹其状貌，失其神气，人谓为没兴马远。至于沈周、唐寅、文徵明辈，遥接董、巨薪传，务以士气人雅，而画法为之一变。高者上师唐宋，近法元人，恒多入于简易。久之吴浙二派，互相掊击，太仓、云间，亦别门户。唯其笔墨修洁，胸次高旷者，乃骎骎于古作者之林，不欲徇于俗好。故已卓然成家，此非习守之所能拘，方隅之可或限者，一代之间，尚不乏人也。

戴进，字文进，号静庵，又号玉泉山人，家钱塘。山水其源出于郭熙、李唐、马远、夏珪，而妙处多自发之，俗所谓行家兼利者

也。神像、人物、杂画，无不佳。宣德初，征入画院。一日在仁智殿呈画，遣文进以得意者为首，乃《秋江独钓图》，画一红袍人垂钓于江边。画家推红色最难着，文进独得古法。谢廷询从旁奏云：画虽好，但恨鄙野。宣庙诘之，乃曰：大红是朝官服，钓鱼人安得有此。遂挥其余幅，不经御览。文进寓京大窘，门前冷落，每向诸画士乞米充口。而廷询则时所崇尚，曾为阁臣作大画，遣文进代笔。偶高方毅榖、苗文康衷、陈少保循、张尚书瑛同往其家，见之，怒曰：原命尔为之，何乃转托非其人耶？文进遂辞归。后复召，潜寺中不赴。尝自叹曰：吾胸中颇有许多事业，争奈世无识者，不能发扬。身后名愈重而画愈贵。论者谓其画如玉斗，精理佳妙，复为巨器，可居画品第一。文进画笔，宋之画院高手或不能过。不但工画，制行亦复高洁，宜其下视时流，为庸俗人所龃龉，良可慨已。然文进《东篱秋晚》，以为初阅之极似沈启南作，盖其苍老秀逸，同一师法也。

元四家后，沈石田为一大宗，董玄宰数言之。王百谷撰《丹青志》，列为神品，唯沈一人。沈周，字启南，号石田，自号白石翁。画学黄子久、吴仲圭、王叔明，皆逼真，独于倪云林不甚似。尝师事赵同鲁。同鲁每见用仿云林，辄谓落笔太过。所画于宋元诸家，皆能变化出入，而独于董北苑、僧巨然、李营丘，尤得心印。上下千载，纵横百辈，兼综条贯，莫不揽其精微。每营一障，则长林巨壑，小市寒墟，高明委曲，风趣泠然，使览者目想神游，下视众作，直培嵝耳。会郡守某召画照墙，石田往役。后守入觐，谒李西涯相国，首问沈先生无恙否，乃知即画墙者也。家吴郡之相城里。石田山舆入郭，多主庆云庵及北寺水阁，掩扉扫榻，挥染不倦。公卿大夫，下逮缁流贱隶，酬给无间。一时名士，如唐寅、文徵明之流，咸出其门。石田少时画，所谓率盈尺小景，至四十外，始拓为大幅，粗株大叶，草草

而成。有明中叶以后，画多简易，悉原于此，盖所师法者多也。生平虽以画擅名，而每成一轴，手题数十百言，风流文采，照耀一时。诗文与匏庵并峙。石田诗自斐其少作，海虞瞿氏耕石轩为锓版行之。

正、嘉中，吴郡多士大夫之画，而六如第一。唐寅，字子畏，号六如，中南京解元。才艺兼美，风流倜傥。画山水人物，无不臻妙。原本刘松年、李晞古、马远、夏珪四家，而和以天倪，运以书卷之气。故画法北宋者，皆不免有作家面目，独子畏出，而北宋始有雅格。由其笔姿秀逸，纯用圆笔，青出蓝也。家吴趋里。才雄气轶，花吐云飞，先辈名硕，折节相下。坐事就吏，逃禅学佛，任达自放。其论画曰：工画如楷书，写意如草圣，不过执笔转腕灵妙耳。世之善画者，多善书，由于转腕用笔之不滞。又云：作画破墨，不宜用井水，性冷凝故也。温汤或河水皆可。洗砚磨墨，以笔压开，饱浸水汔，然后蘸墨，则吸上匀畅。若先蘸墨而后蘸水，冲散不能运动。唯能善用笔墨，故其画法沉郁，风骨秀峭，刊落庸琐，务求深厚，连江叠巘，缅缅不穷。又作《寒林高士》，纸本巨幅，绝似李营丘、范华原法。写枯树五株，高二尺许，大如股，用干笔湿墨，层层皴擦出之，槎丫老干，墨气郁苍，人物衣冠，神姿闲淡，魄力沉雄，虽石田不能过也。设六如都无才具，孤行其画，犹自不朽，况文之钜丽，诗之骀宕，又其人之任侠跅弛也乎？晚年漫兴生涯，画笔兼诗笔，踪迹花船与酒船，旷然空一世矣！此其所以能预识宸濠于未叛之先也。

文徵明，名壁，以字行，更字徵仲，长洲人。以世本衡山，号衡山居士。贡至京师，授翰林待诏，三载，谢病归。父，温州守，宗儒，有名德。吴原博、李贞伯、沈启南，皆其执友。徵仲授文法于吴，授书法于李，授画意于沈。而又与祝希哲、唐六如、徐昌国，切磨为诗文。其才亚于诸公，而能兼擅其长。当群公凋谢之后，以清名长德，

主吴中风雅之盟者三十余年。文人之休有誉处，寿考令终，未有能及之也。宁庶人宸濠以厚币招致海内名士，徵仲谢弗往，六如佯狂而返，识者两高之。生平雅慕赵松雪，每事多师之。诗文书画，约略似之。所画山水，松雪而外，又兼王叔明、黄子久之长，颇得董北苑笔意，合作处，神采气韵俱胜，单行矮幅更佳。生平三不肯应，宗藩、中贵、外国也。晚年师李晞古、吴仲圭，翩翩入室，逍遥林谷，益勤笔砚，小图大轴，皆有奇致。既臻耄耋，德高行成，宇内望风钦慕，以缣楮求画者，案几若山积，车马骈闻，喧溢里门。寸图才出，承学之士，千临百摹，家藏而市鬻者，真赝纵横。一时砚食之徒，丐其芳润，沾濡余沥，无不自为餍足。精巧本之松雪，而出入于南北二宗。翁覃溪特谓粗笔是其少作，老而愈精。今则于其磅礴沉厚之作，谓之粗文，得者尤深宝爱。徵仲生九十年，名播海内。既没而名弥重，藏其面者，唯求简笔为尤难也。

言明画之工笔者，必称仇实父。实父仇英，字实甫，号十洲。画师周东村。所临小李将军《海天落照图》及李龙眠《西园雅集图》《上林图》，极为精妙。人物、鸟兽、山林、台观、旗辇、军容，皆臆写古贤名笔，斟酌而成。平生虽不能文，而画有士人气。仇以不能文，在文、沈、唐三公间，稍逊一筹。然于绘事，博精六法深诣，用意处可夺龙眠、伯驹之席。董思翁不耐作工笔画，而曰：李龙眠、赵松雪之画极妙，又有士人气，后世仿得其妙，不能其雅，五百年而有仇实父。实父作画时，耳不闻鼓吹阗骈之声，如隔壁钗钏。顾其术近苦，行年五十，方知此一派画，不可专习。至为《孤山高士》及《移竹》《煎茶》《卧雪》诸图，树石人物，皆萧疏简远，行笔草草。置之六如、衡山之间，几不可辨。岂可以专事雕绘，丝丹缕素，尽其能哉。是其能画繁中之简者也。

明画之有文、沈、唐、仇，不啻元季四家之有黄、吴、倪、王焉。石田之先入沈贞，字贞吉，号陶庵，世居相城里。工律诗，雅善山水。每赋一诗，营一幛，必累月阅岁乃出，不可以钱帛购，故尤以少得重。沈恒字恒吉，号同斋，即贞弟，而石田之父也，工诗。兄弟自相倡酬，仆隶皆谙文墨。画山水师杜琼，才思溢出，绝类王叔明一派。两沈并列，寿俱大耋。沈召，字翊南，石田之弟，画山水有法，惜早逝。与石田先后而为沈氏师友者，杜琼，字用嘉，号鹿冠老人，明经博学，贞澹醇和，粹然丘壑之表，山水宗董源，年登上寿，私谥渊孝；赵同鲁，字与哲，善诗文，著有《仙华集》，所作山水，涉笔高妙，石田师事之；吴麒，字瑞卿，常熟人，山水仿宋元诸家，笔墨秀朗；史忠，字端本，一字廷直，号痴翁，上元人，山水纵笔挥写，不拘家数。皆与石田交好。王纶，字理之；杜冀龙，字士良，又师石田者也。

文、沈二氏之门，画士师法者甚盛，而文氏之学，尤多著于时。衡山之长子彭，字寿承，次子嘉，字休承，季子台，字允承，皆能画，尤以休承为最。休承山水清远，逸趣得云林佳境。从子伯仁，字德承，号五峰，山水笔力清劲，时发巧思。其后习者益多，不废家学。其时师事衡山者尤多。钱谷，字叔宝，读书多著述，家贫好客，从文衡山游，常题其楣为悬磬室，自号磬室子，山水不名其师学，而自腾踔于梅花、一峰、石田间，爽朗可爱。陆师道，字子传，号元洲，晚称五湖道人，工诗，善小楷古隶，从文衡山游，尽得其法。山水澹远类倪云林，精丽者不减赵吴兴。陆士仁，字文近，号澄湖，师道子也，书画俱宗衡山，山水雅洁。陈淳，字道复，以字行，号白阳山人，兼工花卉，又文氏之门之特出者也。由是而文氏一派愈趋简易矣。

继文、沈之后，为能崛起不凡、独树一帜者，唯董其昌，字玄宰，号思翁，华亭人。官至大宗伯，晋宫保，谥文敏。天才俊逸，善谈名理，少好书画，临摹真迹，至忘寝食。中年悟入微际，遂自名家。山水宗北苑、巨然，秀润苍郁，超然出尘。自谓好画有因：其曾祖母，乃高尚书克恭之玄孙女，所由来者有自。早年全学黄子久山水，一仿辄似。尝言唐人画法至宋乃畅，至米元章父子乃一变；唯不学米，恐流入率易。晚年之笔，高岳长松，浓墨挥洒，全用董北苑法，绝不蹈元人一笔一画。故思翁之画，以临北苑者为胜。间仿大米，称米元章作画，一正画家谬习。观其高自位置，谓无一点吴生习气。又云王维之迹，殆如刻画，真可一笑。盖元章学董北苑，初变其法，思翁欲兼董、巨、二米而又变之。至谓学古人不能变，便是篱堵间物，去之转远，乃由绝似故耳。然而阎古古犹曰："黄子久学董北苑，不似而似。思翁笔笔学北苑，似而不似。甚矣神似之难，难于形似，奚啻万万！"钱松壶亦谓董思翁画笔少含蓄，而苍郁有致。其当时之卓著者，有陈继儒，字仲醇，号眉公，为高才生，与同郡董其昌齐名。年二十九，取儒衣冠焚弃之，结茅昆山之阳，后居东佘山。工诗文，虽短翰小词，皆极风致。既高隐，屡征不就。有《晚香堂白石山房稿》。画山水，涉笔草草，苍老秀逸，不落吴下画师恬俗魔境。自言儒家作画，如范鸥夷三致千金，意不在此，聊示伎俩。又如陶元亮入远公社，意不在禅，小破俗耳。若色色相当，便与富翁俗僧无异。故其画皆在畦径之外。

华亭一派，时有顾正谊，字仲方，莫是龙，字云卿，山水出入元季大家，无不酷似，而于子久尤为得力。宋旭，字初旸，善诗，工八分书，所画山水，高华苍蔚，名擅一时；游寓多居精舍，世以发僧高之。孙克弘，字允执，号雪居，仕汉阳太守，山水参马远法，而以

米元章为宗，兼花鸟佛像。其从宋旭受业者有宋懋晋，字明之，善诗画，山水参宋元遗法，自成一家。而赵文度、沈子居，又从学于宋旭与懋晋之门，而为华亭后起之秀。赵左，字文度，山水与宋懋晋同学于宋旭。懋晋挥洒自得，而左惜墨构思，不轻涉笔，画宗董北苑，兼得黄、倪两家之胜。云山一派，能以己意发之，有似米非米之妙。沈士充，字子居，画山水，出宋晋懋之门，兼师赵左，清蔚苍古，运笔流畅。其后学者，务为凄迷琐碎，至以华亭习尚，为世厌薄，不善效法之过也。

## 明季节义名公之画

明季士夫，多工翰墨，兼长绘事，足与元人媲美者，恒多节义之伦。黄道周，字幼玄，一字螭若，号石斋，漳浦人，官至礼部尚书。山水人物，长松怪石，极其磊落。真草隶书，自成一家。以文章风节高天下，明亡，殉国难，谥忠端。

倪元璐，字玉汝，号鸿宝，上虞人，官至户部尚书。善竹石水云山草，苍润古雅，颇有别致。诗文为世所重。工行草书。李自成陷京师，自缢死。

祁彪佳，字幼文，山阴人，官至巡抚应天都御史，谢病归。尝治别业于寓山，极林壑之胜。乙酉闰月六日，坐园中，题其案曰：图功为其难，洁身为其易。吾为其易者，聊存洁身志。含笑入九泉，浩然留天地。步放生碣下，投水，昧旦犹整巾带立水中，因以殉国。画山水，不多作。其弟豸佳，字止祥，官吏部司务，国亡不仕，隐梅市。山水学思翁，又善花卉。同时抱道自重，甘于韬晦，亮节清风，盖亦多矣。

## 清初四王吴恽之摹古

自明代董思翁画宗北宋，太原王时敏，字逊之，号烟客，家太仓，少时即为董思翁及陈眉公所深赏。于时思翁综揽古今，阐发幽奥，自谓画禅正宗，真源嫡派。烟客实亲得之。祖相国文肃公锡爵，以暮年抱孙，钟爱弥甚，居之别业，以优裕其好古之心。故烟客所得，有深焉者，家本富于收藏，及遇名迹，不惜多金购之。如李营丘《山阴片雪图》，费至二十镒。每得一秘轴，闭阁沉思，瞪目不语。遇有赏目会心之处，则绕床大叫，拊掌跳跃，不自知其酣狂。故凡布置设施，勾勒斫拂，水晕墨彰，悉有根柢。早年即穷黄子久之奥突，着意追摹，笔不妄动，应手之制，实可肖真。用力既深，晚益神化。以荫官至奉常，而淡于仕进，优游笔墨，啸吟烟霞，为清代画苑领袖。平生爱才若渴，不俯仰世俗，以故四方工画者，踵接于门，得其指授，无不知名于时，海虞王石谷翚其首也。当烟客家居时，廉州太守王鉴挈石谷来谒，即与之论究古人，为揄扬名公卿间；又悯其贫，周恤亦备至。

时与烟客齐驱，其笔墨亦相近者，王鉴，字玄照，号湘碧，弇州王世贞之孙。精通画理，摹古尤长。凡唐宋元明四朝名绘，见之辄为临摹，务肖其神而止。故其苍笔破墨，时无敌手，丰韵沉厚，直追古哲。于董北苑、僧巨然两家，尤为深造，皴擦爽朗，不求工细。玄照视烟客为子侄行，而年实相若，互深砥砺，并臻极妙。论六法者，以两人有开来继往之功。特玄照所画，运笔之锋较烟客稍实。烟客用笔，在着力不着力之间，凭虚取神，苍润之中，更能饶秀。玄照总多笔锋靠实，临摹神似，或留迹象。然皆古意盎然，为画品上乘，无疑也。

尊王石谷者，至称画圣，以为前无古人，后无来者，莫石谷若，殊非实然。王翚，字石谷，号耕烟外史，常熟人，于清代四王之中，最有盛名。王玄照游虞山，石谷以画扇托人呈玄照，因得见，遂以弟子礼事之。玄照曰：子学当造古人。即载之也。先命学古法书数月，乃亲指授古人名迹稿本，学乃大进。玄照将远宦，又引谒烟客，挈之游江南北，得尽现收藏家秘本。石谷既神悟力学，又亲炙玄照、烟客之指授，集众画之大成，为一代作家。烟客既得见石谷之画成，恨不及为董思翁所及见，嗟叹不已。康熙南巡，石谷绘图称旨，厚币赐归。朝贵有额以清晖阁者，因自号清晖主人。尝曰：以元人笔墨，运宋人丘壑，而泽以唐人之气韵，乃为大成。家居三十载，厅事之前，笔墨缣素，横积几案。弟子数十人，凡制巨画，树石人物，各主一艺。唯于立稿之前，粗具模形，既成之后，略加点染，非必己出，遂为大观。其后赝本迭兴，妍媸混目。论者每右南田而左石谷，谓：恽本天工，王由人力，有仙凡之别。又云：南田胸有卷轴，石谷枵然无有。在南田萧萧数笔，石谷极力为之所不能及。翁覃溪亦言：近日学者于石谷之画或厌薄不足道，石谷六法到家，处处筋节，画学之能，当代无出其右；然笔法过于刻露，每易伤韵。石谷之画，往往有无韵者，学之稍不留神，每易生病。近二百年来，临摹石谷之画，日见其多。师石谷而不求石谷之所师，此清代画学日衰之由也。

石谷弟子，其亲炙与私淑之徒，不可偻指计。杨晋，字子鹤，号西亭，常熟人，长于画牛。蔡远，字月远，号天涯，闽人，侨居常熟，画牛不逊于杨晋。僧上睿，字浔濬，号目存，又号蒲室子，吴人，兼人物花卉。皆得石谷之指授，所画山水，有名于时，此其尤著。

至与石谷同时，而所画纯仿石谷者，有王荦，字耕南，号稼亭，又号栖峤，吴人。山水临摹石谷而有不逮，盖徒貌似耳。恒托其名以专利，石谷虽深恨之，而当时之托名石谷者尤多，其不逮荦笔，而传后世，非真善鉴者不易为之辨别。盖石谷画有根柢，其模仿诸家，笔下实有所见，笔姿之妩媚，又其天性。学者徒恃其稿本，转辗传摹，元气尽失，而秀韵清姿，复不能及，流为匠气，致引石谷为戒，非石谷之过也。

传烟客之家学者，其嫡孙王原祁，字茂京，号麓台，官司农。童时偶作山水小幅，黏书斋壁，烟客见大奇之。闲与讲析六法之要，古今异同之辨。成进士后，专心画理，笔法大进，于黄子久浅绛山水，尤为独绝。熟而不甜，生而不涩，淡而弥厚，实而弥清，书卷之味，盎然楮墨之外。入仕后，供奉内廷，每作画，必以宣德纸、重毫笔、顶烟墨，曰：三者不备，不足以发古隽深逸之趣。客有举王石谷画为问，曰：太熟。复举查二瞻为问，曰：太生。盖以不生不熟自处。尝称笔端有金刚杵，在脱尽习气。麓台山石，妙如云气腾逸，模糊蓊郁，一望无际。用笔均极随意，绝无板滞束缚之态。论者谓其稍有霸悍之气，非若烟客之冲和自在。后人又因其专师子久，干墨重笔，皴擦而成，以博浑沦，仅有一种面目；未能如石谷之兼临各家，格局变化，兼具两宋名人及元四家之形体，可供模拟者随意效法，是以得名亦次于石谷。然海内绘事家，不入石谷牢笼，即为麓台械杻。至为款书，皆求绝肖，陈陈相因，贻诮一丘之貉。故二家之后，非无画士，徒工其貌而遗其神，遂以宋元古画皆不足观，抑亦过矣。

时与石谷同邑而为复古之画学者，有吴历，字渔山。因所居有言子墨井，故又号墨井道人。画法宋元，多作阴面山，林木蓊翳，溪泉

曲折，不仅以仿子久、叔明见长。笔力沉郁深秀，高闲奇旷，宜在石谷之上。晚年墨法，一变溟溟蒙蒙，多作云雾迷漫之景，或谓其为欧法画所化。翁覃溪有《题吴渔山画石谷留耕堂小影》诗云：意在欧罗西海边，渔山踪迹等云烟；题诗岂解留耕趣，荒却桃源数亩田。渔山清洁自好，不谐于世，弹琴咏诗，萧然高寄。所画山水，王烟客、钱牧斋皆亟称之。同时王石谷名满天下，持缣币而请者，日塞其门，而不屑与之争名，以跧伏于海上。学者称其魄力绝大，落墨兀傲不群。山石皴擦，颇极浑古。点苔及横点小树，用意又与诸家不同，惬心之作，深得唐子畏神髓，尤能摆脱其北宋窠臼，真善于法古者也。六如学李晞古，一变其刻画之习。渔山学六如，又去其狂纵之容，纯任天机，是为可贵。云间陆㬒，字日为，传其法，山水喜为挑笔，颇有画痴之目，笔意古拙，稍有不逮。

画格高于石谷，能于石谷外自辟蹊径者，有恽寿平，字正叔，初名格，后以字行，武进人，号南田，又号白云外史，一作云溪外史。工诗文，所画山水，力肩复古，以此自负。及见石谷，而改写生，学为花卉，斟酌古今，以北宋徐崇嗣为归，一洗时习。虽专写生花卉，山水亦间为之。如柯丹丘《古木竹石》、赵鸥波《水村图》，细柳枯杨，皆超逸名贵，深得元人冷淡幽隽之致，而不多作。尝与石谷书云：格于山水，不免于窘之一字，未能逸出于古人规矩法度所束缚。然南田山水浸淫宋元诸家，得其精蕴，每于荒率中见秀润之致，逸韵天成，非石谷所能及。又手书屡劝石谷勤学，每见其画间题语未善，辄反复讲论，或致呵斥，务令自爱其画，勿为题识所污。盖由天资超妙，学力醇粹，故其所画，落笔独具灵巧秀逸之趣。或谓其小帧山水特工，虑为石谷所压，乃以偏师取胜，未必然也。

## 三高僧之逸笔

三高僧者，曰渐江、石溪、石涛，皆道行坚卓，以画名于世。明季忠臣义士，韬迹缁流，独参画禅，引为玄悟，濡毫吮笔，实繁有徒，然结艺精通，无以逾此三僧者。新安渐江僧，俗姓江，名韬，字六奇，号鸥盟，晚年空名弘仁，歙人，明诸生。少孤贫，性癖，以铅椠养母。一日负米行三十里，不逮期，欲赴练江死。母大殡后，不婚不宦，游幔亭，皈报亲寺，古航师为圆顶焉。画法初师宋人。为僧后，尝居黄山、齐云。山水师云林。王阮亭谓新安画家多宗倪、黄，以渐江开其先路。画多层峦陡壑，伟峻沉厚，非若世之疏林枯树，自谓高士者比。以北宋丰骨，蔚元人气韵，清逸萧散，在方方壶、唐子华之间。当时士夫以渐江画比云林，至以有无为清俗。既而游庐山归，即怛化。论者言其诗画俱得清灵之气，系从静悟来。与查士标、汪之瑞、孙逸，称"新安四大家"。而程功，字又鸿，汪家珍，字璧人，凌畹，字又薰，汪霭，字涤厓，山水皆入妙品。

释髡残，字介邱，号石溪，又号白秃，自称残道人，家武陵。少时自剃其发，投龙山三家庵。旅游诸名山，参悟后，至金陵受衣钵于浪杖人，住牛首。工山水，奥境奇辟，绵邈幽深，引人入胜，笔墨高古，设色清湛，诚得元人胜概。自言：庚子秋八月曾来黄山，路中风物森森，真如山阴道上，应接不暇。又言：尝惭愧两脚不曾游历天下名山，又惭眼不能读万卷书，阅遍世间广大境界，两耳未亲智人教诲，纵有三寸舌，开口便秃。今日见衰谢，如老骥伏枥，奈此筋力何！观石溪所言，知其题识，固多寓兴亡之感。所画皆由读书游山兼得良朋益友磋磨而来，故能沉穆幽雅，为近世不经见之作。施愚山谓石溪和尚盖为方外交，而未索其画，甚为懊惜。在当时相去未久，已

见重若此。此其艺事之方驾古人，有可知已。

释道济，字石涛，号清湘，又号大涤子，明楚藩后。画兼山水人物兰竹，笔意纵恣，脱尽窠臼。尝客粤中，所作每多工细，矩矱唐宋。晚游江淮，粗疏简易，颇近狂怪，而不悖于理法。自言：画有南北宗，书有二王法。张融谓不恨臣无二王法，恨二王无臣法。今问南北宗，我宗耶？宗我耶？一时捧腹曰：我自用我法。此石涛画之不囿于古法也。又言：作书画，无论老手后学，先以气胜得之者，精神灿烂，出之纸上，意懒则浅薄无神。所著《画语录》，钩玄抉奥，独抒胸臆，文乃简质古峭，直可上拟诸子。识者论其节操人品，履变不移，而精深于艺事，类宋王孙赵彝斋，其知言哉。

## 隐逸高人之画

贤哲之士，生值危难，不乐仕进，岩栖谷隐，抱道自尊，虽有时以艺见称，涸迹尘俗，其不屑不洁之贞志，昭然若揭，有不可仅以画史目之者。八大山人，江西人，或曰姓朱氏，名耷，字雪个，故石城府王孙。明亡，号八大山人。或曰：山人固高僧，尝持《八大人觉经》，因以为号。画山水花鸟竹木，其最佳者松莲石三品，笔情纵恣，不拘成法，而苍劲圆秀，时有逸气，拙规矩于方圆，鄙精研于彩绘。襟怀浩落，慷慨啸歌，世目为狂。及逢知己，十日五日，尽其能，又何专也。释石涛言：山人花甲七十四五，登山如飞，十年以来，见往来书画，皆非侪辈可能赞颂得之。其倾倒可想见已。

傅山，字青主，一字公之他，外号甚多。精鉴别。居太原，代有园林之胜。少读书于石山之虹巢，游迹甚多。浮淮渡江，复过江。尝登北岳、华岳、岱岳。为道士装，以医为业。工诗文，善画山水，

皴擦不多，丘壑磊砢以骨胜；墨竹亦有气。自托绘事写意，曲尽其妙。

丁元公，字原躬，嘉兴布衣。书画俱逸品，不屑庸俗语。性孤洁，寡交游。画兼山水人物，佛像老而秀，工而不纤。后髡发为僧，号曰愿庵，名净伊。尝遍访历代佛祖高僧真容，迄明季莲池大师像，绘为巨册。周栎园言其自为僧后，专画佛像，而山水笔墨，尤高远焉。

邹之麟，字臣虎，号衣白，明官都宪。国破还里，号逸老，又自号昧庵。山水摹法黄子久，用笔圆劲古秀。

徐枋，字昭法，号俟斋，长洲人。父少詹事汧，殉国难。俟斋隐居上沙，土室树屋，邈与世隔，人莫得见。家极贫，卖画卖箬以自存，守约固穷，四十年如一日。汤斌抚吴，两屏驺从来访，不得一面。山水有巨然法，亦间作倪、黄丘壑。用笔整饬，墨气淹润，多不设色。江左人得其诗画，不啻珊瑚钩也。

程邃，字穆倩，歙人，自号江东布衣，又号垢道人。博学工诗，品行端悫，敦崇气节。从漳浦黄道周、清江杨廷麟两公游，名公卿多折节交之。家多收藏金石书画。山水纯用枯笔，写巨然法，别具神味。人得其片纸，皆珍宝之。

恽本初，字道生，后改名向，号香山，武进人。博学有文名。授中书舍人，不拜。山水学董、巨家法，悬笔中锋，骨力圆劲，而用墨浓湿，纵横淋漓。晚乃敛笔，入于倪、黄。宋漫堂言香山画有二种：气厚力沉，全学董源，为早年墨；一种惜墨如金，翛然自远，晚年笔也。题画多论古法，著《画旨》四卷。

张风，字大风，上元人。明诸生，乱后弃去。家极贫。尝游燕赵间，公卿争迎致之。后归金陵，寓居精舍。画山水人物花鸟，早年颇

工；晚以己意为之，有自得之乐，称为笔墨中之散仙焉。姜实节，字学在，莱阳人，居吴中。郑旼，字慕倩，歙人。山水皆超逸，高风亮节，无多愧也。陈洪绶，字章侯；崔子忠，号青蚓：世称"南陈北崔"，人物追踪顾、陆、张、吴，出陈枚、禹之鼎诸人之上。山水不多作。

## 缙绅巨公之画

自米南宫、赵松雪至董华亭，名位烜赫，文艺兼工，鉴赏既精，收藏亦富，故所作画，悉有本原。清初显宦之家，不废风雅，雍乾而后，作者弗替。程正揆，字端伯，号鞠陵，又号青溪道人，孝感人，官至少司空。山水初师董华亭，得其指授；后则自出机杼，多用秃笔。清劲简老，设色秾湛，树石浓淡，极意交插，而疏柯劲干，意致生拙，脱尽画习，妙有别趣。青溪论画，尝云：北宋人千岩万壑，无笔不减。元人枯枝瘦石，无笔不繁。其言最精。吴山涛，字塞翁，工书能诗，山水亚于青溪。

王铎，字觉斯，孟津人，官至尚书。性情高爽，伟躯美髯，见者倾倒。博学好古，工诗古文。山水宗荆、关，丘壑伟峻，皴擦不多，以晕染作气，傅以淡色，沉沉丰蔚，意趣自别。其论画云：寂寂无余情，如倪云林一流，虽略有淡致，不免枯干，尫羸病夫，奄奄气息，即谓之轻秀，薄弱甚矣。大家弗然。又云：以境界奇创，然后生以气韵，乃为胜，可夺造物。其旨趣如此。

吴伟业，字骏公，号梅村，太仓人，官至祭酒。博学工诗，山水得董北苑、黄子久笔法。与董思白、王烟客辈友善，作《画中九友歌》以纪之，所画沉厚秾古，雅近陈眉公。论者言其山水清疏韶秀，当别

有此一种，已不可见。九友者，董玄宰、王烟客、王元照、李长蘅、杨龙友、程孟阳、张尔唯、卞润甫、邵僧弥，要皆以华亭为取法，而能上窥宋元之奥窍者也。

## 金陵八家之书画

明季金陵，人文特盛，画士之流寓者恒多名家。山水画法，首推龚贤，字半千，号柴丈人，家昆山，侨居金陵。为人有古风，工诗文。善书画，得董北苑法，沉雄深厚。识者称其笔意类郑广文，意有繁简。同时有声者，樊圻，字会公；高岑，字蔚生；邹喆，典之子，字方鲁；吴宏，字远度；叶欣，字荣木；胡慥，字石公；谢荪，字未详。山水师法北宋，各擅所长，能于文、沈、唐、仇、华亭之外，别树一帜，号为八家。所惜相传日久，积弊日滋，流为板滞甜俗，至人谓之纱灯派，不为士林所见重。惜哉！

## 江浙诸省之画

在昔文艺方技，列于地志，学术渊源，各有所自。方士庶字小师之山水，罗聘字两峰之人物，华岩号新罗之花鸟，其特出者。蓝瑛，字四叔，号蝶叟，钱塘人，山水法宋元诸家，晚乃行笔细劲，师法北宋者居多，惟枯硬干燥，殊少苍润，难于入雅，不为世重。

罗牧，字饭牛，宁都人，侨居南昌。山水意在董、黄之间，林壑森秀，墨气瀜然，惟恣肆奇纵，笔少含蓄，世以江西派轻之。

闽之高士，先有许友字介眉、宋珏字比玉，诗文书画，冠绝常伦，世不多觏。其卓著者，山水人物，声名藉甚。黄慎，字瘿瓢，出

其门，侨寓扬州，渐开恶俗。潘恭寿，字慎夫，号莲巢，丹徒人。山水人物花卉均妙。弟思牧，字樵侣，亦画山水，师法文衡山。万上遴，字辋冈，江西南昌人，兼山水，又写梅及花卉。奚冈，号铁生，又号蒙泉外史，兼精篆刻。黎简，字未裁，号二樵，粤人，山水学元四家，盎然书味。布置深稳，皆由胸有卷轴，故能气息不凡，四方学者，莫不尊之。至其品流，尚未可以方域限之也。

## 太仓虞山画学之传人

清代士夫画法，多宗石谷、麓台；而能上追元人，笔墨醇粹，善变家法，不失其正者，四王之后，有称小四王之号，首推麓台。是大四王以麓台为殿，而小四王又以麓台为最也。其族弟王昱，字日初，号东庄，又号云槎，出麓台之门，山水淡而不薄，疏而有致。王愫，字素存，号林屋，烟客曾孙，山水用干墨皴擦，不加渲染，得元人简淡法。王宸，字子凝，号蓬心，麓台曾孙，山水稍变家法，苍古浑厚，深得子久之学。王玖，字次峰，号二痴，翬曾孙，山水亦变家法，胸有丘壑，特饶别趣。余则王敬铭，字丹思；王诘，字摩也，号心壶；王三锡，字邦怀，皆其秀出者。

华亭沈宗敬，号狮峰，山水师倪、黄，兼巨然法，笔力古健。所画水墨为多，偶作青绿设色，其布置稳惬，山峦坡岫，深浅得宜。李世倬，号谷斋，三韩人，善画山水，兼工人物，花鸟果品，各得其妙。与马退山昂游，昂工青绿山水，故宗传醇正，而笔亦秀隽，非但得诸舅氏高其佩之指授也。

黄鼎，字尊古，号独往客，常熟人，山水笔墨苍劲，气息醇厚。游梁宋间，所历名山水，及见古人真迹颇多。张宗苍，字墨岑，吴县

人，淡墨干皴，神气葱蔚。张鹏翀，嘉定人，号南华，长于倪、黄法，云峰高厚，沙水幽深。

唐岱，字静岩，满洲人，山水布置深稳，著《绘事发微》，自言潜心画艺三十余年，塞外游归，追踪往古，日事翰墨，因举前人言有未尽者，略抒管见。

董邦达，号东山，富阳人，谥文恪。山水取法元人，善用枯笔。钱维城，号稼轩，丘壑幽深，气韵沉厚。古人画山水多湿笔，故云水晕墨章。元季四家，参用干笔，而仲圭犹重墨法。作者贵知干湿互用之方，尤以淹润为要，所谓"元气淋漓障犹湿"，湿非墨猪，是在用笔有力也。

## 扬州八怪之变体

淮扬画家，变易江浙之余习，师法唐宋，工者雅近金陵八家，粗者较率于元明诸人。兴化顾符稹，字瑟如，号小痴，能诗善书。少从父宦游，父卒家贫，卖画自给。山水人物，学小李将军，工细入豪发。王阮亭赠诗，有"丹青金碧妙铢黍，近形远势工豪芒"之句。袁江，字文涛，江都人，与弟耀，咸善山水，楼阁略近郭忠恕。因购一无名氏所临古画稿，效法为之，遂大进。其工者不让瑟如，盖宗唐法也。张崟，字宝岩，号夕庵，宗宋元大家，尤得石田苍秀浑厚之气。高邮王云，字汉藻，号清痴，父斌画花卉有黄筌、边鸾笔意，汉藻楼台人物山水多工细之作，驰名江淮间。

自僧石涛客居维扬，画法大变。杭人金农，字寿门，号冬心；闽人华嵒，字秋岳，号新罗山人，相继而来，画山水人物花卉，脱去时习，力追古法，学者因师其意。李方膺，字虬仲，号晴江，画松竹梅

兰。汪士慎，字近人，号巢林，善墨梅。高翔，字凤冈，号西唐，甘泉人，善山水。边寿民，字颐公，淮安人，写芦雁。郑燮，号板桥，善书画，长于兰竹。李鱓，字宗扬，号复堂，兴化人，善花鸟。陈撰，字楞山，号玉几，仪征人，善写生。罗聘，号两峰，歙籍寓邗江，善人物，画《鬼趣图》。时有扬州八怪之目。要多宋元家法，纵横驰骋，不拘绳墨，得于天趣为多。

## 金石家之画

书画同源，贵在笔法。士夫隶体，有殊众工。程穆倩以节义见高，丁元公以孤洁自许，人品学问超轶不凡，皆不得徒以篆刻目之。高凤翰，字西园，号南村，又号南阜，工篆隶镌刻，山水纵逸，画以气胜。宋葆淳，号芝山，又号倦陬，山西安邑人，工山水花鸟。丁敬，字敬身，号钝丁，又号龙泓山人，画有仙致。巴慰祖，字予藉，歙人，山水似方方壶，笔墨古厚。桂馥，号未谷，山东曲阜人，画工倪、黄。黄易，号秋盦，一号小松，画访碑图，山水淡雅。吴荣光，号荷屋，广东南海人，画设色山水，兼写花卉。吴东发，字侃叔，浙江海盐人，山水用焦墨。朱为弼，字右甫，号椒堂，侨浙江之平湖，工山水花卉。赵之谦，字㧑叔，会稽人。张度，字和宪，长兴人。胡义赞，字石查，河南光州人。山水人物各有专长，能文章，精书法，得金石之气者也。

## 汤戴继响四王之画

言山水画者，于清代名家称四王、吴、恽，又曰四王、汤、戴。

恽虚而吴实，犹之汤疏而戴密也。汤贻汾，号雨生，晚号粥翁，武进人，壬子殉难，谥贞愍。画山水蔬果墨梅，高旷疏爽，笔意简洁，著《琴隐诗钞》。

戴熙，字醇士，一号鹿床，钱塘人，庚申殉难，谥文节。山水花木，气息冲澹深厚，盖学王廉州。著《习苦斋画絮》。汤官浙江协副将，以风雅被谤；戴官刑部，以画忤当道当官，卒因归田，得以优游画事，致成令名。

## 沪上名流之画

画士游踪，初多萃聚通都。互市以来，橐笔载砚者，恒纷集于春申江上。南汇冯金伯，字南岑，号墨香，官训导。山水气韵生动。寓沪住曹浩修之同兰馆。著《墨香斋画识》。昭文蒋宝龄，字子延，号霞竹。山水清逸。寓小蓬莱，与诸名流作画叙，著《墨林今话》。无锡秦炳文，字谊亭，画师元人。华亭蒋确，字叔坚，号石鹤。山水花卉用焦墨勾勒，再以湿笔渲染，尤精画梅。客豫园。改琦，字伯蕴，号香白，又号七芗，别号玉壶外史，家松江。李廷敬备兵沪上，主盟风雅。七芗甫弱冠，受知最深，画学精进，人物仕女，出入龙眠、松雪、六如、老莲诸家。山水花卉兰竹小品，妍雅绝俗，世以新罗比之。好倚声，故题画之作，以词为多。费丹旭，号晓楼，乌程人。工仕女，旁及山水花卉，轻清淡雅。寓沪甚久。中多江浙之士，崇尚四王、吴、恽，参之新罗，而沉着浑厚之致，抑已鲜矣。

沈焯，原名雒，字竹宾，吴江人。初画人物花卉，后专工山水，以文氏为宗，参董思翁笔法。胡公寿、杨伯润辈皆师之。胡公寿，名远，以字行，华亭人，号横云山民。画山水兰竹花卉。买宅东城，颜

所居曰寄鹤轩，与方外虚谷交游。杨伯润，字佩甫，号南湖，又号茶禅，嘉兴人。父韵藏名迹颇多，伯润幼承家学，临古不辍。其画初尚浓厚，中年渐平淡。有《语石斋画识》。虚谷，姓朱氏，籍本新安，家于广陵，官至参将，后披剃入山，不礼佛号，以书画自娱。山水花卉蔬果禽鱼，落笔奇肆。有《虚谷诗录》一卷。山阴任氏以画名者颇多，可比于金陵胡氏，楮笔盈架，不啻满床笏焉。任熊，字渭长，萧山人，画宗陈老莲。人物花卉山水，结构奇古，画神仙道佛，别具匠心。寄迹吴门，偶游沪上，求画者踵接。有《于越先贤传》《列仙酒牌》等画谱行世。与姚梅伯燮友善。弟薰，字阜长，以人物花卉擅名。渭长子预，字立凡，工山水，别辟蹊径，性极疏放，喜画马。时与渭长同时同姓者，有山阴任颐，字伯年，笔力超卓，花卉喜学宋人双钩法，山水人物，无不兼善，白描传神，自饶天趣。

吴人顾沄，字若波，山水法古，清丽疏秀。镇海陈允升，字纫斋，号壶舟，山水生峭幽异，笔力坚凝。秀水张熊，字子祥，别号鸳湖外史，花卉古媚，山水力追四王、吴、恽，笔意老到。吴谷祥，字秋农，山水师文唐，工于画松，设色秾古。蒲华，字作英，善画竹兼花卉，皆不愧于老画师也。

绘事精能，常推轩冕。以其泽古之深，宦游之远，见闻既广，笔墨自清也。吴云，字少甫，号平斋，晚号退楼，又号愉庭，归安人，官江苏知府，善山水，兼枯木竹石。吴大澂，字清卿，号恒轩，吴县人，官至巡抚，山水法古，颇存矩矱。江浙能画之士，多所汲引，尝仿吴梅村祭酒作《续画中九友歌》，亦艺林中足称好事者已。

通都大邑，冠盖往来，文节之士，轮蹄必经；然有不必尽寓沪江，而画事流播，名著远近者。迩年维扬陈崇光，字若木，画山水花鸟人物俱工，沉着古厚，力追宋元。怀宁姜筠，字颖生，工山水，中

年笔意豪放，晚岁师五谷，名噪京师。沈翰，字韵笙，宦湘中，山水师王蓬心，纵横雅淡。郑珊，字雪湖，家皖上，山水笔力坚凝，设色静雅。此近古中之尤佼佼者也。

## 闺媛女史之画

虞舜之妹，嫘为画祖，后嫔贤淑，代有传人。谱录传记诸书，别类分门，多所称述之者。年代绵邈，姑存其略，举其较著，以见一斑。南唐则江南童氏，学出王齐翰，工道释人物。宋则仁怀皇后朱氏，学米元晖，着色山水甚精妙。文氏，同第三女，张昌嗣母，尝手临父作《黄鹤幛》于屋壁。杨娃，宁宗皇后妹，写《琴鹤图》。艳艳，任才仲箧室，善着色山水。金则谢环，小字阿环，山水学李成，竹学王庭筠。元则管道升，字仲姬，吴兴人，赵孟𫖯室，墨竹兰梅，笔意清绝，为后人模范。

明代则有吴娟，字眉生，画学米元章、倪石林，竹石墨花，标韵清远，归汪伯玉，时称女博士。邢慈静，临清邢侗字子愿之妹，善墨花，白描大士，宗管道升。仇氏，杜陵内史仇英女，山水人物，绰有父风。李因，字今生，号是庵，会稽人，海宁葛征奇室，花鸟山水俱擅长。李道坤，姓范氏，东平州人，山水仿倪云林，亦作竹石花卉。北方学画，自李夫人始。傅道坤，会稽人，山水模仿唐宋，笔意清洒。此皆闺秀之选也。至若马守贞，字湘兰，小字元儿，又号月娇，时以善兰，故湘兰之名独著。兰仿赵子固，竹法管仲姬，俱能袭其余韵。杨宛，字宛若，亦工写兰。虽或寄籍平康，仳离致叹，要其清淑之气，固自不凡也。

清初，吴中文俶，字端容，奇花异卉，小虫怪蝶，信笔而成。海

宁徐粲，字湘苹，号紫箦，陈之遴室，仕女得北宋傅色笔意。晚年专画水墨观音，间作花草。秀水陈书，号上元弟子，晚年自号南楼老人，花鸟草虫，笔力老健，渲染妍润，深得南田没骨遗意。亦画佛像。胡净鬘，陈老莲箦室，善花鸟草虫。崔青蚓二女皆工画，见称于王渔洋。恽冰，字清于，南田之女；马荃，字江香，元驭之女；花卉皆有父风，妙得家法。蔡含，字女萝，工山水人物禽鱼；金玥，字晓珠，山水摹高房山，亦善水墨花卉，称为两画史，皆如皋冒辟疆姬人。徐眉本姓顾，字横波，合肥龚鼎孳箦室，山水天然秀绝，兰竹追摹马守贞。黄媛介，字皆令，秀水人，画似吴仲圭。杨芬，字瑶华，吴人，兼工诗画，仕女秀丽。方畹仪，号白莲居士，歙人，罗聘室，善梅花兰竹。董琬贞，字双湖，武进汤贻汾室，工画梅。其女嘉名，字碧生，工白描人物，画法之妙，出自家传。吴玠，字玉卿，桐城吴廷康女，画花卉，咸丰中，殉寇难。任雨华，萧山任伯年之女，工山水，有家法。盖多收藏繁富，学有渊源，故于耳濡目染之余，见其妙腕灵心之致，非以调脂抹粉，徒博虚声已耳。

# 结　论

学者师今人，不若师古人；师古人，不若师造化。所谓师古人者，非徒工临摹而已。古人已往，历代名家，不啻千万，拘守一二家之陈迹，固不足以发扬一己之技能，即遍习群贤，亦虑泛应而无当。要知古人之画，其精神在用笔用墨之微，而不专在章法之变换。名家之章法，既有各异，古今学者，无不师之。学之如牛毛，获者如麟角，一代之中，学画之人，计有千万，其成名者或数十人，或数百人，而卓成大家，可为千古所师法者，不过数人耳。三代秦汉远矣，

如晋魏之顾、陆、张、展，唐之李思训、吴道子、王维，五代北宋之李成、范宽、郭熙，以及荆、关、董、巨，南宋之刘、李、马、夏，元明之高房山、赵鸥波，元季之黄、吴、倪、王，以至文、沈、唐、董，明季江浙轩冕隐逸诸贤，落落可数。前清自娄东、虞山，接轨玄宰，画史益多。其后专尚临摹，艺事寝焉。惟方小师、罗两峰、华新罗，温故知新，可称杰出。盖师古人，必师古人之精神，不在古人之面貌。面貌有章法格局，人所易知易能。精神在用笔用墨之微，非好学深思不能心知其意。知用笔用墨，古人之意，极其惨淡经营，非学养兼到，不能得之。此古人之写意，与后世之虚诞不同。虚诞之习，即由胆大妄为而成。然而开拓万古之胸襟，推倒一时之豪杰，非从古人精神理会，而徒求于形貌之似，无怪其江河日下，不至沦胥以亡不至。故学古人，重神似不重貌似。面貌随时可变，精神千古不移。如行路然，昏夜游行，不得途径，有灯火之明，不患颠踣失路之叹。古人画迹之精神，见之记传著录评论考证，皆后学之灯也。一灯之微，而得康庄之道，由此而驰骋于光天化日之下，为不难矣。

# 中国画史馨香录 <sup>*</sup>

古来画史众矣，载籍所稽，未可罄竹。上焉者振兴文化，应运而兴，下焉者受授师承，变迁不易。故一代之中，庸工冗杂，滥厨吹竽，不可胜计，而超前跞后，卓然自立，恒不数人。其或年代绵远，而精神不磨，记传留存，而典型犹在，举足以鼓舞后学，发扬天机，皆绘事中人所当顶礼而尸祝之者也。因为荽繁就要，连类并书，综先哲之旧闻，阐艺林之奥旨，不揣其陋，用缀于篇，曰馨香录。

## 上古三代画　周宋元君画者

稽之先哲，推论画源，务求高远，皆崇邃古。唐张彦远叙画源流云：龟书效灵，龙图呈宝，自巢、燧以来，已有此瑞。宋郭若虚叙山水训，言《易》之山坟、气坟、形坟，出于三气，皆画之椎轮。韩纯全言：史皇收鱼龙龟鸟之形，仓颉因而为字，遂谓画先而书次之。不

————————

* 本文 1923 年至 1925 年间连载于《民国日报》之《国学周刊》，后因周刊停刊而中辍。本文于 20 世纪 40 年代曾经作者易名《中国画论》或《画谈》，采为北平艺术专科学校及雪庐画社讲义。本文印作讲义时，略有改易，兹以讲义之小引附于末。

知上古浑噩，未立书画之名，画即书，书即画也。自象形为六书之一，而形者必借于无形，故同是山也，水也，石也，林木也，而工拙殊，同一工也，而法派异。有形者易省，无形者难知。所以画工如毛，而名家不世出。（清唐岱《绘事发微》）学者由有形以至于无形，故画分三品。气韵生动出于天成。人莫窥其巧者，谓之神品。运墨超纯，传染得宜，意趣有余者，谓之妙品。得其形似，而不失规矩者，谓之能品。（南齐谢赫《论画三品》）能品者众工之事也，至于妙品，非画者人力之所能为也。若夫才识清高，挥毫自逸，生而知之，不假形似，岂非天乎！吾窥古人之微，而观其佚事，于周一人焉，曰宋元君画者。宋元君将画图，众史皆至，受揖而立，舐笔和墨在外者半。有一史后至者，儃儃然不趋，受揖不立，因之舍，公使人视之，则解衣般礴，裸，君曰：可矣，是真画者也。《庄子》曰"吾尝疑在周之时，宋恒有愚人之目"，《传》曰"郑昭宋聋"，《孟子》曰"无若宋人然"，皆是也。然观宋元君，能知真画者于聚史之中，岂可谓愚乎？其画者举止昂藏，不肯忙忙眠眠求媚于显贵，愚者而能之乎？庄子称之，以为画者传神。邓椿有言曰：多文晓画。是古来晓画，宜莫如庄子，古来第一流画家，宜莫如宋元君画者。虽出乎其先，黄帝之初，画有史皇，犹之《诗》《书》《礼》《乐》《易》《象》《春秋》，掌于史官，职守所司，君学之一而已。所以虞廷作绘，五彩彰施，夏禹铸鼎，百物为备，推之旂常服冕，盛于成周，公卿祠堂，图于荆楚，其昭法戒而著典章者，聪明才智，无不屈服于庙堂严威之下，皆不过庸工之所为，碌碌无足深考。必如宋元君画者，其气概不凡，磊磊落落，弸中彪外，无非天机之流露，而后任意挥洒，可无势利荣幸之私，挠其心志，其画乌得不神哉！

## 两汉士大夫画 蔡邕 张衡

汉画之见于史志者，有《甘泉宫图》(《汉书·郊祀志》)、《麟阁图》(《苏武传》)、明堂 (《郊祀志》)、殿门 (《景十三王传》) 之属，兵家 (《艺文志》)、府舍 (《南蛮传》)，莫不有图。明帝之时，雅好图画，别立画官，诏博学之士班固、贾逵辈，取经史事，命尚方画工图画。(张彦远《历代名画记》)。又梦见金人长大，顶有光明，以问群臣，或曰西方有神，名曰佛，其形长丈六尺而黄金色。帝于是遣使天竺，问佛道法，遂于中国图画形象焉。(《后汉书·西域传》)。是当为中国画圣贤佛像之最盛，所惜年湮代没而不获睹，今可见者，后汉石刻画而已。《李翕西狭颂》称翕尝令渑池，治崤嶔之道，有黄龙、白鹿之瑞，其后治武都，又有嘉禾、甘露、连理木之祥，皆图画其像，刻石在侧。论者谓近世士大夫喜画，自晋以来，名能画者，其笔迹有存于尺帛幅纸，盖莫知其真伪，往往皆传而贵之，而汉画则未有能得之者，及得此图，所画龙鹿承露之人、嘉禾连理之木，然后汉画始见于今，又皆出于石刻，可知其非伪也。(《元丰类稿》) 然汉人图画于墟墓间，见之史册，及《水经》所载之石室画像，不一而足，其为后世文人学士善于墨戏者之所取法，以成雄奇深厚、超前绝后之技，知有得于此碑碣镌刻之精神者，犹可想见。而若陈敞、毛延寿所画人形，丑好老少得真 (《西京杂记》)，直是寻常画工，利禄熏心，与汉公孙弘辈之以经饰吏治，而博取乡卿者无异，其猥琐龌龊，不足以寿贞珉必矣。尝考古人摩崖碑碣，恒多通人博士，自书自刻。推之画事，何独不然！我仪其人，当如忠孝素著，为旷世逸才之蔡邕，或才高于世，无骄尚之情，从容淡静，不交接俗人之张衡，庶或近之。而惜乎蔡伯喈之三绝，所画赤泉侯五代将相，既不复存，张平子之通五

经，贯六艺，写建州蒲城山兽，亦徒成为往事，而仅留此片石，不传作者之名字，穆穆皎皎，以肖存于千古，殊深吾低徊往复，思古人于不置也。

## 魏晋大家　曹弗兴　卫协　顾恺之

魏晋以来，吴有曹弗兴，吴兴人，为吴中八绝之一。吴兴后来画家甚多，曹当作祖。所画人物皱皱，独开其先，昔"曹衣山水，吴带雷风"（《画鉴》），以山水状其褶叠之工，以雷风形其挥霍之迅，后人指为"曹衣出水，吴带当风"，易一"出"字、"当"字，语亦可通。譬之别风淮雨，文人摘词，非不可成故实，而于古人作画真意，终于湮没不彰。学者遂创铁线皱、兰叶皱之目，以辨别曹、吴两家之笔法，泥孰甚焉。

司马代兴，卫协、荀勖，先后齐名。协号画圣，勖师事之。时师卫协、荀勖者，有史道硕、王微之二人者，伎能上下，优劣未判。至南齐谢赫，始云王得其意，史得其似。若是，则微之所得者神，硕之所写者形。意与神，超出乎丹青之表，形与似，未离乎笔墨蹊径之中，撖实翔虚，各臻神妙。用此辨悟，可得真诠。尝考卫协作《北风图》，顾恺之称其巧密于情思，自以所画为不及。此知经营惨淡，能状难显之形，而开后人以摹虚之渐，当自协始。其善学之徒，能于形似神似，极深研几，成为绝艺，以视世之刻舟求剑、胶柱鼓瑟者，徒沾沾于迹象，取图经粉本、含毫吮墨而求生活，又不啻霄壤矣。

顾恺之，字长康、小字虎头，晋陵无锡人，尝官散骑常侍，博学有才气，丹青独造其妙。当兴庆中，瓦官寺初置，僧众设会，请朝贤鸣刹注疏。其时士大夫莫有过十万者，既至长康，直打刹注百万。长

康素贫，众以为大言。后寺众请勾疏，长康曰：宜备一壁。遂闭户往来一月余，日所画维摩一躯。工毕，将欲点眸子，乃谓寺僧曰：第一日观者，请施十万，第二日可五万，第三日可任例责施。及开户，光照一寺，施者填咽，俄而得百万。（《历代名画记》）夫以擅工一艺，倾动四方，共掷巨金，如操左券，可谓难矣。观其大言骇俗，不名一钱，其与泗上亭长，骂骂狎侮之情，初无略异。乃画成启室，士女围观，百万醵金，润笔之丰，古无其匹，岂不豪哉！相传长康所画，笔法如春蚕吐丝，初见甚平易，且形似时或有失，细视之六法兼备。傅染以浓色微加点缀，不求晕饰，世谓之三绝。三绝者，画绝、痴绝、才绝也。有长康之才气，其画宜神固也，独至于痴。《说文》徐注：痴者，神思不足，亦病也。史载恺之尝以一厨画，糊题其前，寄桓玄，皆其深所珍惜者；玄乃发其厨，后窃其画，而缄闭如旧以还之，绐云未开。恺之见封题如初，但失其画，直云妙理通灵，变化而去，亦犹人之登仙，了无怪色。（见《晋书·本传》）诚于接物，受绐不疑，似痴而非真痴，正如《汉书·韦贤传》所称，今子独坏容貌，蒙耻辱，一为狂痴，光耀而晻不宣，晋王湛有德，人皆以为痴之类，岂其有才不欲显露其才，而以痴自晦耶？语云：用志不分，乃凝于神。唯其入神，不觉为痴，人所谓痴，乃其神也。是故，虎头痴后，阅千百年，而有淹通三教之黄子久，且以大痴自号，其学虎头之痴耶？其真神于画者哉！

## 晋代六朝大家　顾恺之　戴逵　宗炳

顾恺之论画（见《历代名画记》），录之如左［下］：

凡画人最难，次山水，次狗马。台榭，一定器耳，难成而易

好，不待迁想妙得也。此以巧历不能差其品也。

《小列女》：面如恨，刻削为容仪，不尽生气，又插置大夫支体，不似自然。然服章与众物既甚奇，作女子尤丽，衣髻俯仰中，一点一画，皆相与成其艳姿。且尊卑贵贱之形，觉然易了，难可远过之也。

《周本记》：重叠弥纶有骨法，然人形不如《小列女》也。

《汉本记》：季王首也，有天骨而少细美。至于龙颜一像，超豁高雄，览之若面也。

《孙武》：大荀首也，骨趣甚奇。二婕以怜美之体，有惊据之则，若以临见妙裁，寻其置陈布势，是达画之变也。

《醉容》：作人形骨成，而制衣服幔之，亦以助神醉耳。多有骨，俱当蔺生变趣，佳作者矣。

《穰苴》：类孙武而不如。

《壮士》：有奔腾大势，恨不尽激扬之态。

《列士》：有骨俱当蔺生，恨急列不似英贤之概，以求古人未之见也。然秦王之对荆卿，及覆大闲，凡所类虽美而不尽善也。

《三马》：隽骨天奇，其腾踔如蹴虚空，于马势尽善也。

《东王公》：如小吴神灵，居然为神灵之器，不似世中生人也。

《七佛》及《夏殷与大列女》：二皆卫协手，传而有情势。

《北风诗》：亦卫手，巧密于精思，名作，然未离南中。南中像兴，即形布施之像，转不可同年而语矣。美丽之形，尺寸之制，阴阳之数，纤妙之迹，世所并贵。神仪在心，而手称其目者，玄赏则不待喻，不然真绝。夫人心之达，不可惑以众论，执偏见拟通者，亦必贵观于明识。夫学详此，思过半矣。

《清游池》：不见京镐作山形势者，见龙虎杂兽，虽不极体，

以为举势，变动多方。

《七贤》：惟嵇生一像最佳，其余虽不妙合，以比前诸竹林之画，莫能及者。

《嵇轻车诗》：作啸人似人啸，然容悴不似中散，处置意事既佳，又林木雍容调畅，亦有天趣。

《陈太邱二方》：太邱夷素似古贤二方为尔耳。

《嵇兴》：如其人。

《临深履薄》：兢战之形，异佳有裁，自《七贤》以来，并戴手也。

## 晋代六朝大家　顾恺之　戴逵　宗炳

按《历代名画记》又载顾恺之《魏晋胜流画赞》及《画云台山记》，唐张彦远谓其文词字句，自古相传，脱错殊甚，未得妙本，无由校勘，引为憾事。惟此论画，寥寥数则，尚可略寻端倪。然而乌焉之写，舛缪滋多，审其语气，犹所不免。学者掇其菁英，弃其糟粕，不以词害意焉可矣。画本学术之一端，指事物之原理曰学，指事物之作用曰术。折中群言，以昭公论，则古人评骘之词，本口耳相传之旧，溯厥本源，征诸贤哲，道与艺合，兼备师儒。盖孔、墨悲天悯人之学。其说不行、有心人目击时艰，由悯世之义，易为乐天；举世浑浊，世变愈亟，殷忧之士，知治世之不可期，由乐天之义，易为厌世。是故东汉以降，学术墨守陈言，图画之作，以羽翼经传。东晋处于南方，士夫因萃于南。学者时崇老、庄，雅好文艺，而品概犹多高尚，独辟新想，而开南朝之玄学者，其在斯乎？

戴逵，字安道，博学善属文，能鼓琴，尤好画。尝作《南都赋

图》，范宣初以为无用，不宜劳心于此，看毕咨嗟，称为有益，始重画。太宰武陵王晞，闻其善鼓琴，使人召之。逵对使者破琴曰：戴安道不为王门伶人！后徙居会稽之剡县，武帝时累征不就，郡县敦迫不已，乃逃于吴。逵之子颙，字仲若，并善琴，有画名，隐于桐庐。后游吴下，吴下士人，共为筑室，聚石引水，植林开涧以居之，永初、元嘉中屡征不就。

宋宗炳，字少文，武帝领荆州，辟为主簿，不就，答曰：吾栖隐丘壑三十年，岂可于王门折腰为吏耶！尝西涉荆巫，南登衡岳，因结宇衡山，以疾还江陵，叹曰：老病俱至，名山恐难遍睹，惟当澄怀观道，卧以游之。凡所游履，图之于室，谓人曰：抚琴动操，欲令众山皆响。又作一笔画，画百事。南齐之时，炳之孙测，字敬微，不应辟召，亦善画，传其祖业。志欲游名山，乃写炳所画《尚子平图》于壁。隐庐山，画阮籍遇孙登于行障上，坐卧对之。以琴之声，合画之趣，心目交怡，斯为独创。

## 六朝隋唐大家　陆探微　张僧繇　陶宏景
## 阎立本　吴道子

书画同源。能以书法通于画法，为古来所独创者，则有陆探微。探微，吴人，明帝时尝侍从左右。工画人物故实，参灵酌妙，动与神会，兼善山水草木。人称画法，必曰顾、陆、张、吴。张彦远谓顾恺之之迹，紧劲联绵，循环超忽，调格逸易，风趋电疾，意存笔先，画尽意在，所以全神气也。昔张芝学崔瑗、杜度草书之法，因而变之，以成今草书之体势。一笔而成，气脉通连，隔行不断，惟王子敬明其深旨，故行首之字，往往继其前行，世上谓之一笔书。其后陆探微作

笔画，连绵不断，故知书画用笔同法。陆探微精利润媚，新奇妙绝，名高宋代，时无等伦。(《历代名画记》)画有六法，探微得法为备，世传陆画天王像，衣褶如草篆文，一袖转折起伏七八笔，细看竟是一笔出之者，气势不断，后世无此笔也。(《山静居论画》)

谢赫云：画有六法，一曰气韵生动，二曰骨法用笔，三曰应物写形，四曰随类赋彩，五曰经营位置，六曰传移模写。六法精论，万古不移。自骨法用笔以下五法，可学而能。如其气韵，必在生知，固不可以巧密得，复不可以岁月到，默契神会，不知其然而然也。故气韵生动，出于天成，人莫窥其巧者，谓之神品。笔墨超绝，傅染得宜，意趣有余者，谓之妙品。得其形似，而不失规矩者，谓之能品。(《绘图宝鉴》)陆探微穷理尽性，事绝言象，包前孕后，古今独立，非复激扬所能称赞。但价重之极乎上，上品之外，无他寄言，故屈标第一等。(谢赫《古画品录》)

顾恺之、陆探微而后，当与之齐名而能特创者，有张僧繇，亦吴人。梁天监中，历官至右将军吴兴太守，以丹青驰誉于时。世谓僧繇画，骨气奇伟，规模宏逸，而六法精备，当时顾陆并驰争先。僧繇画释氏为多，盖武帝时，崇尚释氏，故僧繇之画，往往从一时之好。金陵安乐寺画龙于壁，点睛者即腾骧飞去。此其事实相传，固不可考，第缣素之上，竟以青绿重色，先图峰峦泉石，而后染出丘壑巉岩，不以墨笔先钩者，谓没骨皴，自其创始，千古为之模范焉。今泰西水彩、油、粉诸画，皆无事于钩斫，与僧繇没骨法最为相近，世人徒惊其设色之秾艳，烘染之鲜明，以为超越中国名画者固多，不知先哲丹青妙绝，已发明于数千年之前，由唐宋元明，学者不替，董玄宰亦尝作没骨画，极为赏鉴家所珍贵，斯可知已。

南朝之时，有道艺兼崇，人品高尚，安于恬退，以画见志者，惟

陶弘景。字通明，秣陵人。年十岁，得葛洪《神仙传》，昼夜研寻，便有养生之志，曰：仰青天，睹白日，不觉为远矣。读书万卷，一事不知，以为深耻。善琴棋，工草隶。未弱冠，齐高帝引为诸王侍读。永明中脱朝服，挂神武门，上表辞禄，上赐束帛，月给茯苓五斤，白蜜二斤，以供服饵。上句容句曲山第八洞，名金坛华阳之天，周回五十里，山中立馆，号华阳隐居，晚号华阳真逸，又曰华阳真人。性爱松，庭院皆植松，每闻其响，欣然以为乐。有时独游泉石，望者以为仙人。梁武帝早与之游，即位，征之不出，有大事无不咨询，时人谓之山中宰相。当避征时，画二牛，一以笼头牵之，一则逶迤就水草，梁帝知其意，遂不为官爵逼之。此尤画品之至高者也。梁之元帝，尝有手画蝉雀白团扇及马图。萧贲、刘孝先，并以文学见知，兼工画法。贲于扇上图山水，咫尺之内，便觉万里为遥，艺林所称，特可宝爱。至若官非通显，每被公私使令，亦为猥役。吴郡顾士端，出身湘东国侍郎，后为镇南府刑狱参军，有子曰庭，西朝中书舍人。父子并有琴书之艺，尤妙丹青，常被元帝所使，每怀羞恨。彭城刘岳，橐之子也，仕为骠骑府管记平氏县令，才学快士，而画绝伦，后随武陵王入蜀，下牢之败，遂为陆护军画支江寺壁，与诸工巧杂处。(《颜氏家训》)古来名士因画之工，不自韬晦，致贻耻辱，可深慨叹。然读书万卷，著述宏多，博通易理、释老诸书，兼工书画，如梁元帝，足称雅尚，所撰《山水松石格》，尤有可观者焉。

文曰：夫天地之名，造化为灵，设奇巧之体势，写山水之纵横，或格高而思逸，信笔妙而墨精。由是设粉壁，运神情，素屏连隅，山脉溅渌，首尾相映，项腹相迎。丈尺分寸，约有常程，树石云水，俱无正形。树有大小，丛贯孤平，扶疏曲直，耸拔凌

亭，乍起伏于柔条，便同文字。（原阙八字）或离合于破墨，体同异于丹青。隐隐半壁，高潜入冥，插空类剑，陷地如坑。秋毛冬骨，夏荫春英，炎绯寒碧，暖日凉星。巨松沁水，喷之蔚荣。哀茂林之幽趣，剖杂草之芳情。泉源至曲，雾破山明，精蓝观宇，桥彴关城，行人犬吠，兽走禽惊。高墨犹绿，下墨犹赪。水因断而流高，云欲坠而霞轻，桂不疏于胡越，松不难于弟兄。路广石隔，天遥鸟征。云中树石宜先点，石上枝柯末后成，高岭最嫌邻刻石，远山大忌学图经。审问既然传笔法，秘之勿泄于户庭。（《画苑补益》）

六代作画，益邻板滞。降于隋代，有孙向子者，思矫其弊，善为战笔之体，甚有气力，衣服手足，木叶川流，莫不战动，画笔为之大变。张彦远言：魏晋以降，名迹在人间者，皆是之矣。其画山水，则群峰之势，若钿饰犀栉，或水不容泛，或人大于山，率皆附以树石，映带其地，列植之状，则若伸臂布指，详古人之意，专在显其所长，而不守于俗变也。又曰：古之嫔擘纤而胸束，古之马喙尖而腹细，古之台阁竦峙，古之服饰容曳，故古画非独变态有奇意也，抑亦物象殊也。至于台阁、树石、车舆、器物，无生动之可拟，无气韵之可侔，直要位置向背而已。顾、陆以降，画迹鲜存，难详言之，无可深考。唐初二阎擅美，渐变所传，尚犹状石则务于雕透，如冰澌斧刃，绘树则刷脉镂叶，多栖梧苑柳，功倍愈拙，不胜其色。所以太宗尝与侍臣泛春苑池中，有异鸟随波容与，太宗击赏数四，诏座者为咏，召阎立本写之，阁外传呼云：画师。阎立本时为主爵郎中，奔走流汗，俯临池侧，手挥丹青，不堪愧赧。既而戒其子曰：吾小好读书，幸免墙面，缘情染翰，颇及侪流。唯以丹青见知，躬厮养之务。辱莫大焉。

汝宜深戒，勿习此也。(《大唐新语》) 总章元年，立本以司太平常伯拜右相，史称其有文学，尤善应务，与兄立德，以画齐名。尝写秦府十八学上、凌烟阁功臣等，皆辉映前古，一时称妙。然此犹画工哲匠所能为之，无关天趣，宜其至荆州，视张僧繇画，初犹未解也。立本家代善画，至荆州，视张僧繇旧迹曰：定虚得名耳。明日又往，曰：犹是近代佳手！明日又往，曰：名下无虚士！坐卧观之，留宿其下，十日不能去。沈颢论画云：专摹一家，不可与论画；专好一家，不可与论鉴画。张彦远言张僧繇点曳斫拂，依卫夫人《笔阵图》，一点一画，别是一巧，钩戟利剑森然。其画同由书法而来，非徒师于郑法士、展子虔者所能轻易领悟。二阎皆师郑、展。展子虔画人物，描法甚细，随以色晕开。人物面部，神采如生，意度具足，可为唐画之祖。( 汤垕《画鉴》) 郑法士长于画人物，至冠缨丝带，无不有法，而仪矩风度，取象其人。自僧繇以降，郑君足称独步 (《后画品》)，要不足媲于僧繇也。张怀瓘《画品》，断神、妙、能三品，定其等格上、中、下，又分为三。其格外有不拘常，又有逸品。朱景玄《唐朝名画录》，神、妙、能、逸，分为四品，神品上一人，称吴道子云。

张怀瓘称吴道子画，为张僧繇后身，识者麀之。唐吴道玄，字道子，阳翟人，少孤贫，天授之性，年未弱冠，穷丹青之妙，浪迹东洛。玄宗知其名，召入内供奉。大略宗师张僧繇，千变万状，纵横趋之。两都寺观图画墙壁四十余间，变相人物，奇踪诡状，无一同者。其画中门内神，圆光最在后，一笔成。当时坊市老幼，日数百人竞候观之，缚阑施钱帛与之齐。及下笔之时，望者如堵，风落电转，规成月圆，喧呼之声，惊动坊邑，或谓之神助，事与顾恺之瓦官寺中画维摩像，豪概相类。又开元中，将军裴旻居母丧，诣道子，请于东都天宫寺画神鬼数壁，以资冥助。道子答曰：废画已久，若将军有意为吾

缠结舞剑一曲，庶因猛励，获通幽冥。旻于是脱去缤服，若常时装饰，走马如飞，左旋右抽，掷剑入云，高数十丈，若电光下射，旻引手执鞘承之，剑透室而入，观者数千百人，无不惊慄。道子于是援毫图壁，飒然风起，为天下之壮观。道子平生所画，得意无出于此。（《独异志》）此如张长史见公孙大娘舞剑器，始得低昂回翔之状，所谓师授之外，贵有自得之处，其在斯乎？天宝中，玄宗忽思蜀中嘉陵江山水，遂假吴生驿驷，令往写貌。及回日，帝问其状，奏云：臣无粉本，并记在心。遣于大同殿图之，嘉陵江三百里山水，一日而毕。时有李将军山水擅名，亦画大同殿壁，数月方毕。玄宗云：李思训数月之功，吴道玄一日之迹，皆极其妙。吴道子笔法超妙，为百代画圣。早年行笔差细，中年行笔似纯菜条，人物有八面，生意活动，其傅彩于焦墨痕中，略施微染，自然超出缣素，世谓之吴装。（《画鉴》）道子好酒使气，每欲挥毫，必须酣饮。学书于张长史旭、贺知章，学书不成，因工画。曾事逍遥公韦嗣立为小吏，蜀道山水，始创山水之体，自为一家。（《历代名画记》）朱景玄谓观吴生画，不以装背为妙，但施笔绝纵，皆磊落逸势；又数处阁壁，只以墨踪为之，近代莫能加其彩绘。知此可见后来逸品画，未尝非吴生开其先路也。

## 唐代大家之创格　王维　李思训

绘事常因文化为转移，名家即由时世而特起。唐初楷崇猷美，词沿骈俪，故二阎画法，犹宗六朝，无甚变易。玄宗之时，诗人李白、杜甫，气运宏开，王维以能诗称，诗中有画，画中有诗，其画遂为世人所珍重。禅宗至唐弘忍始分为南北二派。弘忍有弟子慧能及神秀二人，神秀行化于北地，称北宗，慧能行化于南方，称南宗。北宗始自

神秀。神秀有云：身似菩提树，心如明镜台。时时勤拂拭，不使惹尘埃。斯旨亦属微妙，但未能直抵天性。南宗始自慧能。慧能有云：菩提本无树，明镜亦非台。本来无一物，何处惹尘埃。弘忍以衣钵付之。弘忍即五祖，慧能即六祖也。画家之南宗，始于王维字摩诘，官至尚书右丞，家于蓝田辋川，兄弟并以科名文学冠绝当时，故时称"朝廷左相笔，天下右丞诗"。其画山水松石，踪似吴生，而风致标格特出。（《唐朝名画录》）右丞始用渲淡，一变钩斫之妙。画《江山雪霁图》，绢本，长四五尺，林木细秀，烟峦澹远，境地清旷，皆非宋元人梦见，董玄宰至称为海内墨皇。又《钓雪图》，都不皴染，但有轮廓。《山居图》笔法类似赵大年。《捕鱼图》，树叶皆如"个"字，枯树似郭熙，李竹懒谓摩诘画有极简古粗疏者，作树头如撮米，树本如丁橛，山如浪起，沙如锥画，千重百重，只于梢末露之。画《辋川图》，久不存。郭忠恕而后，元盛子昭，明宋石门，皆有摹本。丛山峻岭，幽深奥折，密林曲院，窈窕清闲，云影岚光，沙痕水气，各极其致。原本起"辋水"，结"漆园"；盛本结"辛夷坞"，多"鹿苑寺""母塔坟"；原本与宋本同。吴匏庵言寅阳徐太常家有《辋川》一卷，宋人藏竹筒中，以之挂门，后启视乃《辋川图》也；绢素极细，以浮粉着树上，潇洒清韵，应宋人临本。（《妮古录》）董玄宰遣使持书求借，自叙生平画学造诣，必得一见此迹，庶能成就所学，章婉而辞其卑，手书三通，向藏吴门缪氏。至谓右丞云峰石迹，迥合天机，笔思纵横，参乎造化，唐以前安得有此画师？推许可谓尽矣。右丞有《山水诀》一篇，亦皆俪体，首言画道之中，水墨为上，因开士习之先声。又云：手亲笔砚之余，有时游戏三昧，岁月遥永，颇探幽微，妙悟者不在多言，善画者还从规矩。是言致力于人工，务求得其天趣，而造于精微之域者，必当实事求是也。其传为张璪、荆浩、关

仝、郭忠恕、董源、巨然、米氏父子，以至元之四家，亦如六祖之后之有马驹、云门然已。

北宗首推李思训。武后立朝，思训弃官潜匿，不甘污浊以恋华膴，其品既高雅，自非凡俗可望项背。早以艺著，一家五人，并善丹青（思训弟思诲，思诲子林甫，林甫弟昭道，林甫侄凑），书画称一时之妙，后世鲜称其书法者，盖以画掩其书。论者谓为李氏父子笔墨之源，皆出于展子虔辈，山水泉林，笔格遒劲，得湍濑潺湲、烟霞缥缈难写之状，用金碧辉映，为一家法。思训开元中除卫将军，与其子昭道中舍，俱得山水之妙，时人号大小李将军。思训品格高奇，山水绝妙，鸟兽草木，皆穷其态。昭道图山水鸟兽，虽多繁巧，智慧笔力，不及思训。（《名画录》）昭道一派，流为赵伯驹、伯骕，精工之极，又有士气，后人仿之者，得其工不能得其雅，若元之丁野夫、钱舜举，犹有不逮。后五百年，有仇实父，庶几近似。昭道所画层楼叠阁，俱界画精细，寸人豆马，须眉毕具。文衡山言画家宫室，最为难工，谓须折算无差，乃为合作。盖束于绳矩，笔墨不可以逞，稍涉畦珍，便入庸匠。（《甫田集》）其后来李公麟山水，似李思训，张择端《清明上河图》，亦近李昭道。唐人矩矱，至宋犹存，唯其笔法纤细为能，出自性天，是以可贵。所惜骨力尚乏，虽邀赏鉴，美犹有憾耳。

## 郑虔　卢鸿　张志和　王洽　张璪

唐世文学兴盛，士夫工画，各有专门，才艺纷纭，难于胪举。孙位长于水，张南本长于火，画水有奔湍巨浪与山石曲折之形，画火见势焰逼人，怀惧怛几仆之状。时谓孙位之水几于道，南本之火几于神。韩滉（字太冲）好图田家风俗，胡瑰（范阳人）工画番马穹庐，

张询（南海人）作早午晚三时之山，檀生（名智敏）工屋木楼台，出一代之制，杨昇、陈闳尝写御容，张萱、周昉多作贵嫔。余若韩干画马，戴嵩画牛，于锡画鸡，薛稷画鹤，滕王元婴画蜂蝶，边鸾画花鸟，无不角技争能，尽极工巧，足为艺林增色。其兼诗书画者，尤称郑虔（郑州荥阳人），画山饶墨，树枝老硬。又好书，尝自写其诗并画，玄宗书其尾曰：郑虔三绝。与杜子美交善，而萧然物外，游心淡泊，曾不以世虑撄怀者，有卢鸿，字浩然，范阳人，隐嵩山间，开元中以谏议大夫召，固辞，赐隐居服、草堂一所，令还山。喜写山水，多平远之趣。张志和，号烟波子，常渔钓于洞庭湖。颜鲁公典吴兴，知其高节，以渔歌五首赠之。张乃随句赋象，人物舟船，烟波风月，皆依其文写之，曲尽其妙。王洽（张彦远作王默）能泼墨成画，多遨放于江湖之间。每欲作图，必沉酣之后，先以墨泼障上，因其形似，或为山石，或为林泉，自然天成，不见墨污之迹。项容作《松风泉石图》，师事王洽，挺特巉绝，自是一家。毕宏亦作《松石图》于左省壁间，一时文士有诗称之，其落笔纵横，变易常法，意在笔先，非绳墨所能制，故得生意为多。张璪（一作藻）字文通，吴郡人，衣冠文行，为一时名流。善画松石山水，自撰《绘境》一篇，言画之要诀，毕庶子宏，一见惊异之。璪尝手操双管，一为生枝，一为枯丫，而四时之行，遂驱笔得之。所画山水，高低秀绝，咫尺深重，一时号为神品。此皆矫然拔俗，不以画自囿者也。

## 五代两宋之名家　荆浩　关仝

五代之乱，海内分裂，又成十国，骚扰极矣。河南荆浩，博学能文，以五季多故，隐于太行之洪谷，以画自适，山水称唐末之冠。作

《山水诀》，为范宽辈之祖。善为云中山顶，四面峻厚，以山水专门，颇得意趣。（米芾《画史》）自撰《山水诀》一卷。语人曰：吴道子画山水有笔而无墨，项容有墨而无笔，吾当采二子之所长，成一家之体。山水所画，屋檐皆仰起，而树石极粗。（周密《云烟过眼录》）浩承唐吴道子、王维一派，而不为其范围所囿，故其笔墨特高。"笔墨"二字，当时人多不晓。画岂笔墨而能成耶？惟但有轮廓而无皴法，即谓之无笔，有皴法而无轻重向背云影明晦，即谓之无墨。既就轮廓，以墨点染渲晕而成者，谓之发于墨；干笔皴擦力透而光自浮，谓之发于笔。笔墨之秘，自浩发之。又用钩锁以开石法，或方或圆，形体自然，其丰姿又极洒脱。生平有四时山水、三峰、桃源、天台等图最为著。画《秋岩萧寺图》，下截古木巨石，上截隙崖高耸，中幅枯林古刹，山门临水，而以云气烘断，高旷之致，尤不易得。读洪谷子诗有"笔尖寒树瘦，墨淡野云轻"之句，可悟其神韵所生矣。

## 荆浩《笔法记》 名画山水录 （节略）

太行山有洪谷，其间数亩之田，吾常耕而食之。登神钲山，四望皆古松，因惊其异，遍而赏之，明日携笔复就写之，凡数万本，方如其真。明年春来于石鼓岩间，遇一叟，因具问以其来所由而答之。叟曰：子知笔法乎？曰：叟仪形野人也，岂知笔法耶？叟曰：子岂知吾所怀耶？闻而惭骇。叟曰：少年好学，终可成也。夫画有六要：一曰气，二曰韵，三曰思，四曰景，五曰笔，六曰墨。又言：气者，心随笔运，取象不惑；韵者，隐迹立形，备遗不俗；思者，删拨大要，凝想形物；景者，制度时因，搜妙创真；笔者，虽依法则，运转变通，不质不形，如飞如动；

墨者，高低晕淡，品物浅深，文采自然，似非因笔。又云：笔有四势，谓筋、肉、骨、气。笔绝而断谓之筋，起伏成实谓之肉，生死刚正谓之骨，迹画不败谓之气。故知墨大质者失其体，色微者败正气，筋死者无肉，迹断者无筋，苟媚者无骨；笔墨之行，甚有形迹，今示子之径，不能备词。遂取前写者异松图呈之，叟曰：愿子勤之，可忘笔墨，而有真景；吾之所居，即石鼓岩间，所字即石鼓岩子也。遂辞而去，别日访之而无踪，复习其笔术，尝重所传今修集，以为图画之轨辙也。

长安关仝 ( 一作穜 )，初师荆浩，刻苦力学，寝食俱废，常欲过之。仝之画也，山水上突巍峰，下瞰穷谷，卓尔峭拔，能一笔而成。其竦擢之状，突如涌出，而又峰岩苍翠，林麓土石，加以地理平远，磴道邈绝，桥彴村堡，杳漠皆备，故当时推尚之。喜作秋山，与其村居野渡，幽人逸士，渔市山驿，使人见者，如在"灞桥风雪中，三峡闻猿时"，不复有朝市抗尘走俗之状。盖仝之画脱略毫楮，笔愈简而气愈壮，景愈少而意愈长，画为秋山，工关河之势，峰峦虽少秀气，而下笔辣甚，深造古淡。山水人物，或皆衣红，石林出于毕宏，有枝无干。有山行山色图，层麓危峦，雄峻奇伟，真是北地山势。仝师荆浩之长，亦用钩锁以开石法，形体方解，谓之玉印叠寿，故筋骨劲健，此与荆浩大处同而小处异也。其画层峦秋霭图，虽祖洪谷子，而间以王摩诘笔法，融液秀润，正其中岁精进之作。(《珊瑚网》) 又《仙游图》，大石丛立，屹然万仞，色若精铁，上无尘埃，下无粪壤，四面斩绝，不通人迹，而深岩委涧，有楼观洞府、鸾鹤花竹之胜，杖履而遨游者，皆羽毛飘飘，若仰风而上，非仙灵所居而何？石之立者，左右视之，各见其圆锐、长短、远近之势，石之坐卧者，上下视

之，各见其方圆、广狭、薄厚之形，笔墨略到，便能移人心目，使人心求其意趣，此又足见其能也。(李廌《画品》)全画山水入妙，然于人物非工，每有得意者，必使胡翼主人物。仙游人物，翼所作也。

## 北宋开兼工带写之法 董源 巨然

文人之画，自王右丞始，其后董源、巨然、李成、范宽为嫡子。(董其昌《画旨》)董源，字叔达，钟陵人，事南唐为后苑副使。善画山水，水墨类王维，着色如李思训。(《图画见闻志》)源工秋峦远景，多写江南真山，不为奇峭之笔。画小山石谓之矾头，山上有云气，坡脚下多碎石，乃金陵山景。皴法要渗软，下有沙地，用淡墨扫，屈曲为之，再用淡墨破。(《画史会要》)其平淡天真多，唐画无此品，在毕宏上，近世神品，格高莫与比也。峰峦出没，云雾显晦，不装巧趣，皆得天真，岚色郁苍，枝干挺劲，咸有生意，溪桥渔浦，洲渚映带，一片江南也。(米芾《画史》)先是唐人李昇、王宰之伦，多写蜀中山水，玲珑嵌空，巉嵯巧峭，高岭危峰，栈道盘曲。荆浩、关仝犹多峻厚峭拔之山，至北苑独开生面，不为奇峭，画仙人楼阁，用浅绛色，笔最疏逸。不惟树石古雅，人品生动，而中间界画精妙，不让卫贤、郭忠恕辈。然笔极草草，近视之几不类物象，远观则景物粲然。陈眉公言董玄宰携示北苑一卷，谛审之，有二姝及鼓瑟吹笙者，有渔人布网漉鱼者，玄宰曰：《潇湘图》也。(《妮古录》)源又工人物，后主坐碧落宫，召冯延巳论事，至宫门，逡巡不敢进，后主使趣之。延巳云：有宫娥者，青红锦袍，当门而立，未敢竟进。使随共谛视之，乃八尺琉璃屏，画夷光其上，盖源笔也。(《十国春秋》)宋初承五代之后，工画人物者甚多，北苑而后，则渐工山水，而画人物者渐少。

北苑之人物，知者已鲜，至其山水，下笔雄伟，有崭然峥嵘之势，重岳绝壁，使人观而壮之，览者得之，真若寓目。位置皴法，另立门庭，即树木劲挺，亦稍变形势，论者称为画中之龙。宋人院体，皆用圆皴，北苑独稍纵，画小树不先作树枝及根，但以笔点成形，画山即用画树之皴，此人不知。（《画禅室随笔》）北苑画杂树，但只露根，而以点叶高下肥瘦，取其成形。好作烟景，烟云变灭。作《风雨出蛰龙图》，重云滃起，蟠高峰而上，浮龙乘之以升，山势岌岌欲崩，其下松林霍靡，有山水尽亚涛风之势，通幅昏黑杳冥，森然可怕，又知所谓江南景者，非后世金陵派矣。

僧巨然，刘道士，皆各得董源之一体，然得董源之正传者，巨然为最。刘道士亦江南人，与巨然同师北苑。巨然画则僧在主位，刘画则道士在主位，以此为别。（《画史》）宋画多无款识，二画如出一手，世人以此辨之。然巨然师董源，师心而不蹈迹，如唐人善书，笔法皆祖二王，离而视之，观欧无虞，睹颜忘柳。若蹈迹者，则是院体画，无复增损，故曰寻常之内，画者谨毛而失貌。巨然之于北苑，犹云门之于临济，险绝孤兀或少逊，而雄浑秀丽，非此阿师不可，正在学者会通之耳。巨然少时作矾头，老年平淡趣高，"烟昏山赭重，日落水波明"，是巨小参也。有《长江万里图卷》，画丛山峻谷，曲壑深林，山家幽绝，临江两峰，隐以佛屋，已后江景一路，平山远沙，烟村水竹，掩映江村渔舍，浴鸟飞鹭，小艇断槎，点缀于荻洲湖汊间，江波浩渺，隐隐无际，而帆樯远逝，若顷刻千里，令观者有浮宅之思。其《夏山欲雨图卷》，由浦溆入山，犹为晴景，间有云气，亦是晴霭中。至山深写一村落，对山露顶，坡路沙脚，点以密林，余皆空白，烘染云气，又溪云一缕，从密林中透起，弥漫霢霂，蒙盖一山，村落居人，犹往来不断。此后极写雨景。次第精密如此。至笔力险劲圆厚，

直是书家所谓画沙印泥，入木三分，浅学何能窥见。瞿昆湖跋语以为
从禅定中，现出阿僧祇法界，良不诬耳。(《图画精意识》)尝画烟岚
晓景于学士院壁，又画故事山水，古峰峭拔，宛立风骨。又于林麓间
多为卵石，松柏草竹，交相掩映，旁分小径，远至幽墅，于野逸之景
甚备，观此可知董源之变矣。

## 北宋大家　李成　范宽 （黄怀玉　纪真　商训三人附）

长安李成，字咸熙，唐之宗室，后避地北海，遂为营邱人。业儒
属文，气调不凡，磊落有大志，因才命不偶，遂放意诗酒之间，寓兴
于画，以自娱。适有显者招成，得书愤笑曰：自古四民不相杂处，吾
一儒生，游心艺事而已，奈何使人羁入戚里宾馆，研吮丹粉，与史人
同列。此戴逵之所以碎琴也。却其使，不应。后显者阴以厚赂成之相
知，术取数幅焉。所画山林泽薮，平远险易，萦带曲折，飞流危栈，
断桥绝涧，吐其胸中，而写之笔下，凡称山水者推为古今第一，有惜
墨如金之说，留为后学参悟。平远寒林，前所未尝有，气韵潇洒，烟
林清旷，笔势颖脱，墨法精绝，高妙入神，真画家百世师也。(《事
实类苑》)尤善摹写，得意处殆非笔墨所成。人欲求画者，先为置
酒，酒酣落笔，烟云万状，画山上亭馆楼塔之类皆仰画飞檐。又绘雪
者，无非在峰头树杪积素堆粉而已。惟李成作峰峦林屋，皆以淡墨为
之，而水天空处，全用粉填，此其超众长而独自标奇也。作《营邱山
水图》，寓象赋景，得其全胜，溪山萦带，林屋映蔽，烟云出没，求
其图者，可以知其处。又松石片幅如砥，干挺可为隆栋，枝茂凄然生
阴。作节处不用墨圈，下一大点，以通身淡墨空过，乃如天成。对
面皴石，圆润突起，至坡峰落笔，与石脚及水中一石相平，下用淡墨

作水相准，乃是一碛直入水中，不若世俗所效直斜落笔，下更无地，又无水势，如飞空中，使妄评之人，以李成无脚，盖未见真耳。（米芾《画史》）宋时有"无李论"，米元章仅见真迹二本，着色者尤绝。（《珊瑚网》）元人王思善，言李成本士夫高尚，以画自娱，兴适则为数笔，岂能对轴？然景佑中成之孙宥，为开封尹，命相国寺僧惠明购成之画，倍出金帛，归者如市。米元章之"无李论"，只就一时言之，耳食者遂论世无李画，过矣。（刘道醇《圣朝名画评》）至《观碑图》，碑侧小楷画"王晓人物，李成树石"八字，古人合作之迹，在宋绝少，且王晓无传作，惟《图绘宝鉴》云"晓尝于李成《读碑图》上见之"，当即此也。论者谓成笔巧墨淡，山似云雾，石如云动，丰神缥缈，如列寇御风焉。时学之者，有许道宁、翟院深为最著。道宁得李成之气，院深得李成之风。许道宁，长安人，学李成画山水。初卖药都门，以画聚观者，故所画俗恶。至中年脱去旧习，稍自检束，行笔简易，风度益著，峰头直皴而下，林木劲硬，自成一家，体至细微处，始入妙理。翟院深，营邱人，师李成画山水，为郡伶人，郡宴方击鼓，顿失节奏，部长举其过，守诘之。翟对曰：性本好画，操槌之次，忽见浮云在空，宛若奇峰，可谓画范，目不两视，故失其节。翌日，命院深为画，果有疏突之势，甚异之。其临摹李成，方弗乱真，若论神气，则霄壤也。

李成《山水诀》述旨，词不备录。

山水画有笔法，当自李成发明。首云：凡画山水，先立宾主之位，次定远近之形，然后穿凿景物，摆布高低。次言用笔之法，有云落笔毋令太重，重则浊而不清；不可太轻，轻则燥而不润。烘染过度则不接，辟绰繁细则失神。其中论树石崖泉，道路屋宇，

晦明晴雨，出没烟云，各有适宜，不容混乱。次论气象，有云：春山明媚，夏木繁阴，秋林摇落萧疏，冬树槎牙妥帖。又云：春水绿而激滟，夏津涨而弥漫，秋潦尽而澄清，寒泉涸而凝泚。非惟章法，实该画理。至云：遥烟远曙，太繁恐失朝昏，密树稠林，断续防他版刻。新篁肥滑，岸石须要皴苍，古树槎牙，景物还兼秀媚。是又穷神尽变，高下在心，见浅见深，学者善会而已。

宋世山水，超绝唐代者，称李成、董源、范宽。宽，名中正，华原人，性温厚，有大度，故时人目之为宽。居山林间，常危坐终日，纵目四顾，以求其趣。虽雪月之际，必徘徊凝览，以发思虑。学李成笔，虽得称妙，虑出其下，遂对景造意，不取繁饰，写山真骨，自为一家。故其刚古之势，不犯前辈，由是与李成并行。时人议曰：李成之笔，近视如千里之远，范宽之笔，远望不离坐外，皆所谓造乎神者也。山水好画冒雪出云之势，尤有气骨。（《名画评》）宽师李成，又师荆浩，山顶好作密林，水际好作突兀大石。既而叹曰：与其师人，不若师诸造化。乃舍旧习，卜居终南、太华，遍观奇胜，落笔雄伟老硬，真得山骨，数年大进，名闻天下。（《越画见闻序》）米元章言其山水业业如恒岱，远山多正而折落有势，晚年用墨太多，土石不分。溪出深虚，水若有声，雪山全师摩诘。（《画史》）势虽雄绝，然深暗如暮夜晦暝，浑厚有河朔气象。（《画禅室随笔》）关陕之士，多摹范宽。（《林泉高致》）山水大幅树叶皆草草，枝干皆有自内挺外之势，山石钩斫皆有力，作雨点皴，有《秋山行旅图》，一大山宽居幅五之四，高居幅之半，不衬远山，伟然屹立，岚气丰茸沉厚，山巅树木茂密。其下作石两层，大路横亘无曲折，路上骞驿络绎，大树行列。树顶山寺涌出，右披瀑水，幽深而出，直泻而下。山寺殿脊，隐隐两层，略为烘

断。下有曲涧危桥，密林乱石，若有径通山寺者，设色以赭，用淡墨入石绿染之，树多夹叶。是宽所画，恒多笔拙墨重之作，山头多用小树，气魄雄浑，与李成皆入神品，笔墨皆同，但用法异耳。评画者谓董源得山之神气，李成得山之体貌，范宽得山之骨法，故三家照耀古今，为百代师法。宽之弟子三人，黄怀玉、纪真、商训，皆能著名于时。黄失之工，纪失之似，商失之拙，各得其一体。若怀玉刻意临摹其雪山，遇得意处，正未易断也。

宋郭若虚论三家山水：

> 画山水惟营邱李成、长安关仝、华原范宽，智妙入神，才高出类，三家鼎峙，百代标程。前古虽有传世可见者，如王维、李思训、荆浩之伦，岂能方驾？近代虽有专意力学者，如翟院深、刘永、纪相之辈，难继后尘。夫气象萧疏，烟林清旷，豪锋颖脱，墨法精微者，营邱之制也。石体坚凝，杂木丰茂，台阁古雅，人物幽闲者，关氏之风也。峰峦浑厚，势壮雄强，枪笔俱匀，人屋皆质者，范氏之作也。

## 北宋名家　郭熙

李成寒林，得郭熙以为之佐，犹之董源而后，复有巨然，可称其亚。郭熙，河阳人，为御书院艺学，画山水寒林，施为巧赡，位置渊深。虽学慕营邱，亦能自放胸臆，巨障高壁，多多益壮。郭熙之出，稍后于营邱，故当时以李成、郭熙并称，皆能以丹青水墨，合为一体，不少露痕迹。盖自唐人李思训画金碧山水，王维画水墨山水，南北二宗，迥然不侔。营邱既有"丹青隐墨墨隐水"之妙，熙见唐人杨

惠之塑山水壁，又出新意，遂令圬者不用泥掌，止以手抢泥于壁，或凹或凸，俱所不问，干则以墨随其形迹，晕成峰峦林壑，加之楼阁人物之属，宛然天成。其后作者甚盛，惟熙为之创始，实用宋张复素败壁之余意为之。（邓椿《画继》）故其得云烟出没、峰峦隐显之态，布置笔法，独步一时。早年巧赡工致，晚年落笔益壮。若山水论，言远近浅深，风雨晦明，四时朝暮之所不同，至于溪谷樵径，钓舟渔艇，人物楼观等景，莫不分布得宜，后人遵为画式。其写草树，妙绝千古、石脉自成一家，黄子久以画石如云取之。熙子名思，字若虚，纂集《林泉高致》。自言幼时侍其先人游泉石，每落笔，必曰画山水有法，岂得草草。少从道家学吐纳，本游方外，家世无画学，盖天性得之。尝见作一二图，有一时委下不顾，动经数旬，又每乘得意而作，则万事俱忘。凡落笔之日，必明窗净几，焚香左右，精笔妙墨，盥手涤砚，如见大宾，神闲意定，然后为之。在衡州尝作《西山走马图》，以付其子思。山作秋意，于深山中，数人骤马出谷口，内一人坠下，人马不大，而神气如生。因指之曰：躁进者如此。自此而下，得一长板桥，有皂帻数人，乘款段而来者，指之曰：恬退者如此。又于峭壁之限，青林之荫，半出一野艇，艇中蓬庵，庵中酒榼书帙，庵前露顶坦腹一人，若仰看白云，俯听流水，冥搜遐想之象。舟侧一夫理楫，指之曰：斯则又高矣。古人文辞笔墨，无不寓意劝诫之思，画事虽微，皆关庭诏，技进乎道，恒与圣贤之心若互符合，安得以艺事忽之哉！

郭熙画诀论笔墨述略：

尝言一种使笔，不可反为笔使，一种用墨，不可反为墨用。墨有用焦墨，用宿墨，用退墨，用埃墨，不一而足，不一而得。笔用尖者，圆者，粗者，细者，如针者，如刷者。运墨有时而用

淡墨，有时而用浓墨，有时而用宿墨，有时而用厨中埃墨，有时
而取青黛杂墨水而用之。淡墨六七加而成深，即墨色滋润而不枯
燥用浓墨、焦墨，欲特然取其限界，非浓与焦，则松棱石角不了
然。故尔了然，然后用青墨水重叠过之，即墨色分明，常如雾露
中出也。淡墨重叠，旋旋而取之，谓之斡淡，以锐笔横卧，惹惹
而取之，谓之皴擦，以水墨再三而淋之谓之渲，以水墨滚同而泽
之谓之刷，以笔头直往而指之谓之捽，以笔头特下而指之谓之
擢，以笔端而注之谓之点，点施于人物，亦施于木叶，以笔引而
去之谓之画，画施于楼阁，亦施于松针。雪色用淡浓墨作浓淡，
但墨之色不一而染就，烟色就缣素本色，蒙拂以淡水而痕之，不
可见笔墨迹。风色用黄土或埃墨而得之，土色用淡墨、埃墨而得
之，石色用青黛和墨而浅深取之，瀑布用缣素本色，但焦墨作其
旁以得之，水色春绿夏碧，秋青冬黑，天色春晃夏苍，秋净冬
黯。此其丹青水墨之用也。

## 南宋名家　马和之

荆浩、关仝、董源、巨然北宋四大家之外，既有郭熙以为李成之
佐，山水画法，蔚然大备。师古人之意，不师古人之迹，各有变体，
以开一宗，绝不蹈袭前唐窠臼。然承唐画之遗风，而卓然有立者，若
马和之、僧惠崇、燕文贵、燕肃、赵伯驹、赵伯骕、王诜、郭忠恕，
有杰出者。北宋画家，多出宣和画院。钱塘马和之，绍兴中登第，官
至工部侍郎，人物佛像山水俱工，笔法飘然高逸，不务藻饰，而自成
一家。所画《毛诗》三百篇，最为著名。每篇俱有画，此犹存古人图
经之遗意，所谓辅助经学教育之作也。而唯艺苑高手，乃能绝去习俗

之刻画，而传高古之神韵。和之人物，仿吴装，人目为小吴生，极为高、孝两宗所睿赏。世传《毛诗图》，大都皆摹本。相传《豳风图》一卷，自《七月》至《狼跋》凡七段，皆高宗补诗经文。高宗尝云：学书当写经书，不惟学字，又得经书不忘。或每书《毛诗》虚其后，命和之图焉。(《宋元画录》)又着色《唐风》十二图，《小雅》六篇图，由严分宜家藏，转入韩太史某处。画本工为平远，其写山头者，百无一二。古来画《毛诗》图者，如卫协、谢稚、陆探微，皆有之，或谓始于马和之，殆非实然。是和之崇尚古法而善变者耳。《风》《雅》八图，虽萧疏小笔，而理趣无涯。陈眉公称其品格高妙，当与郭忠恕妙迹雁行，正如方外不食烟火人，别具一骨相，亦见善于比况也。(《清河书画舫》)《毛诗》图中之目，于《卫风》有画《鹑奔》图，写《卫风·鹑奔》章，不写宣姜轶事，但写鹑雀奔疆，树石悉合程法，览之冲然，由其胸中自有风雅。画《定中图》，登丘相度，得文公营徙之状，子来趋事，得国人悦复之状，其苍莽攸郁，则树之榛栗，椅桐梓漆也，定宿在中，于以作室，可想见矣。画《干旄图》，孑孑干旄，建于车后，两服两骖而维之，正见卫大夫见贤之勤，而彼姝者子，馨折且前，是欲以畀之之气象耳。衣折作蚂蟥描，古法昭灿，如睹商周法物。画《载驱图》，许穆夫人本无唁卫事，故不作驱马悠恣，惟指其忧心，许大夫来告，是夫人意中事，皆于象外描写。《风》《雅》八图者，四《风》四《雅》，乃《关雎》《考槃》《葛屦》《绸缪》《鹿鸣》《伐木》《鸿雁》《无羊》也。和之工设色，八图独以白描见长，不知者以为粉本，臆度之论也。又《二人图》，写《破斧》章诗意。《伐木》图，写淡色空山老树，二客执柯，仰听黄鸟。此外有《风柳蝉蝶》《春郊放牧》《倚树观音》《二乔观书》《东山高卧》《范蠡五湖》《鸡鸣风雨》《寒岩行旅》《东坡诗意》诸图。和之姓氏，不列画院诸人之中，惟周

草窗《武林旧事》，载御前画院仅十人，和之居其首。或谓和之艺精一世，命之总摄画院事，未可知也。草窗，南渡遗老，当有所据云。然其脱尽华丽，专为简淡，虽学吴道子、李龙眠，而善于转变，正与院画习气不同，是为可贵。

## 宋代名家　孙知微

宋代画学极盛，追踪唐人者，类多师法吴道子、王摩诘、李氏父子数家，而能不失矩矱，超然于寻常蹊径之外，虽由专精所长，自求振拔，要其品格不凡，有可观者。孙知微，字太古，世本田家，眉阳彭山人，寓居青城白侯坝。有《湖滩水石图》，相传在浙右人家，画一石，高数尺，湍流激注，飞涛走雪，论者称其听之有声，笔法甚老。(《古今画鉴》)知微笔法得于唐人孙位，方不用矩，圆不用规，虽工而不中绳墨，称为吴生之流。是知微虽师孙位，犹之师吴道子也。东坡言知微始欲于大慈寺寿宁院壁作湖滩水石四堵，营度经岁，终不肯下一笔。一日仓皇入寺，索笔墨甚急，须臾而成，作输泻跳蹙之势，汹汹欲崩屋也。(苏轼《书蒲永昇画后》)知微画水，其特长已。非惟画水，而仙佛尤工，画《十一曜图卷》，奇古绝伦。十一曜者，日、月、火、水、木、金、土，古称七曜，及唐李弼乾加以紫气、月孛、罗睺、计都四星，始推为十一曜。其先，梁张僧繇有《五星二十八宿》，唐吴道子有《天龙八部像》一卷。画家之以逸格名者，实始唐世吴道子、五代则僧贯休，宋之孙知微实遥接其衣钵，其写道释人物、宫室器具，大都面部衣纹，以及栋梁门户，事物样式，分杪皆有尺度，初非规规用意为之，往往从心所欲，而自不踰乎矩，笔墨意趣，虽称逸格，而法律森然，机锋奋迅。至如后世画人，一味放纵狂

怪，托名逸笔，以传世者，正自不同。米元章言知微笔法奇异，然是造次而成，平淡生动，有瑰古圆劲之风。倪云林藏有知微所画《江山行旅》，亦言行笔超逸，百墨清润，非人所及，洵可宝也。

## 宋代名家　郭忠恕

前人评画，言逸品者，尝以郭忠恕与孙知微并称。忠恕，字恕先，一云字国宝，洛阳人。七岁能属文，举童子及第，仕汉为湘阴令从事，周广顺中为周易博士，宋初复召为国子监主簿。画师关全，重楼复阁，间见叠出，天外数峰，妙在笔墨之间。（《宋史·本传》）。界画原本尹继昭。继昭有《姑苏台阁图》，行笔古雅，渊源有自。（《清河书画舫》）忠恕曾摹王摩诘《辋川图》，精密细润，画格高绝，鉴者谓其虎贲中郎更无处。其画法，尝致力于右丞矣。画《寒林晚山图》，又托李咸熙旧本，自出新规胜概，风干木老，沙明水静，烟开雾合，盖是江干旧游，使人有忧愁穷悴之叹。笔迹天放，不入畦畛，然气摄万山，随意取之，往往得于形似之外，人以见有而索之，恐不得尽也。（《广川画跋》）李咸熙学王摩诘，忠恕又学咸熙旧本，而追摩诘之精神。忠恕状貌奇伟，卓荦不群，工篆隶，凌轹魏晋以来字学，尤精宫室界画，有《越王宫殿图卷》，长三丈余，作没骨山，全图法度森严，亦复清逸之极。然画家宫室最为难工，谓须折算无差，乃为合作。盖束于绳矩，笔墨不可以逞，稍涉畦畛，便入庸匠。世俗论画分十三科，山水打头，界画打底。故人以界画为易事，不知方圆曲直，高下低昂，远近凹凸，工拙纤丽，梓人匠氏有不能尽其妙者。况笔墨砚尺，运思于缣楮之上，求合其法度准绳，此为至难。古人画诸科，各有其人，界画自唐以前，不闻名家，至五代卫贤始以此得名，

然而未为极致。独忠恕以俊伟奇特之气，辅以博文强学之资，游规矩绳准中，而不为所窘。盖其以篆籀画屋，故上折下算，一斜百随，咸中尺度，论者以为古今绝艺。又《避暑宫殿图》，千榱万桷，曲折高下，纤悉不遗，而行笔天放，设色古雅，石脉虚和，唐人画法，至此一变。忠恕虽仕于朝，跅弛不羁，放浪玩世，东坡言其放旷，遇佳山水，辄留旬日；或绝粒不食，盛夏曝日中无汗，大寒凿冰而浴，有求画者，必怒而去，意欲画即自为之。郭从义镇岐下，延至山亭，设绢素粉墨于坐，经数月忽乘醉就图之，一角作远山数峰而已。卒以傲恣流窜海岛，中道仆地，蜕形仙去。是其图写楼居，虽甚精密，而萧散简远，无尘埃气。东坡为之赞云：长松参天，苍壁插水。缥缈飞观，凭栏谁子？空蒙寂历，烟雨灭没。恕先在焉，呼之欲出。明张丑言五代干戈之际，风流扫地，是为君子道消之时，然犹有恕先者，以书画擅名，特立于世。或谓其笔意高古，置之康衢，世目未必售也，历年之久，方有知者，至称之为逸品。正如韩愈论文，以谓文似古，人必大怪之，时时作应俗文字示人，则以为好矣。古人难知，如忠恕之画，可想见已。然忠恕作飞仙故实，界画甚严，山水最佳，其人物必求王士元添入。(《妮古录》)画《清济贯浊河图》，一笔贯四十丈，盖笔墨相接，泯然无痕，其神奇有如此者。

## 宋代名家　惠崇

宋代浮图，以图名世者，不独巨然，淮南惠崇，亦颇称著。崇，一作建阳人，工水鸟，善为寒汀烟渚小景，潇洒虚旷之状，世谓象人所难到，又称惠崇小景是也。为宋九僧之一。九僧者，剑南希昼，金华保暹，南越文兆，天台行肇，沃州简长，青城惟凤，江东宇昭，峨

眉怀古，淮南惠崇，皆工于诗，崇尤工画。王荆公云：画史纷纷何足数，惠崇晚出吾最许。其超妙可见。《杨仲弘集》有《题惠崇古木寒鸦》诗，所云寒汀寒鸦，其意态荒远，当与王摩诘、李咸熙相类，惟工写水鸟，则近于徐熙，善为烟景，又即董北苑、僧巨然之遗意也。寇莱公延诗僧惠崇于池亭，采阄分题，莱公得池上柳"青"字韵，崇得池上鹭"明"字韵。崇默绕池径，驰心杳冥以搜之，自午及晡，忽以二指点空微笑曰：此篇功在"明"字，凡五押之，俱不倒，今方得之。公曰：试请口举。惠崇诗云：照水千寻迥，栖烟一点明。公笑曰：吾之柳功在"青"字，已四押之，终未惬，不若且罢。惠崇诗有"剑静龙归匣，旗开虎绕竿"，其尤自负者，有"河分冈势断，春入烧痕青"。时有讥其犯古者，嘲之曰：河分冈势司空曙，春入烧痕刘长卿。不是师兄多犯古，古人诗多犯师兄。观此可知崇之画，过于诗者必多，岂画家所谓人似我者非子耶？虽然，崇之画以右丞为师，又以精巧胜者也。世传其写《江南春》卷为最佳。又《溪山春晓图》，烘染清丽，笔意秀润，山巅水湄，石上林间，点缀禽鸟。东坡题《惠崇小景》云：竹外桃花三两枝，春江水暖鸭先知。蒌蒿满地芦芽短，正是河豚欲上时。论者谓崇笔法类赵令穰，知赵自惠崇出也。董玄宰言惠崇、巨然，皆高僧逃禅者，惠以艳冶，巨然平淡，各有所入。惠崇长于春景，可称专家，后世赵文度、王石谷皆喜仿之，往往于坡陀水曲，写闲花野卉，及飞绒鸠燕之类，别饶景趣，是其一派。

## 燕文贵

自王右丞称丈山尺树、寸马分人为画山水之诀，故精细之极、咫尺千里者，以燕文贵为擅长。文贵，字叔高，一作文季，吴兴人。初

师河东郝惠，惠善山水人物。文贵往来京师，市画于大门道上，时有待诏高益见而奇之，闻于太宗，命写相国寺树石。端拱中，进纨扇，上赏其精笔。所画山水小卷极精，有《秋山萧寺图卷》最为著名。水墨浅设色，林峦屋宇，人物舟骑，细而且工。至其傅色虽淡，而苍然秀气，入眼自尔殊观，此为文贵之特长也。寺因梁武帝造佛像寺，令萧子云飞白大书"萧寺"二字得名。卷短而画精，为宋秘书省官画。文贵隶军中，太宗朝诏入画院，画极工致。有山水卷，尤为属意之作，旧藏王长垣家。苏东坡跋云：轼通守钱塘日，与方外师游，借此画逾年，将去郡，乃题其后归之。倪云林跋文贵《秋山萧寺》，言己酉二月二十一日为清明日，风雨凄然，舟泊东林西浒，步过伯璇征君高斋，焚香瀹茗，出示此图，展玩既久，因写所赋截句于上云：野棠花落过清明，春事匆匆梦里惊。倚棹幽吟沙际路，半江烟雨暮潮生。是东坡、云林皆赏文贵之画者也。然文贵画最不易得，其《溪风图卷》，布景幽峭，笔墨精致。又《古岸遥山》一幛，以北宋而用南宋之脉。《青溪钓翁图卷》以朴澹寓古香，上承唐人堕绪，下启元人正宗，神韵超逸，在牝牡骊黄之外。董玄宰言宋元名画及收藏各家甚备，惟燕文贵小景未见。后于潘侍郎翔公邸舍见《溪山风雨图》，行笔润秀，在惠崇、巨然之间。(《画旨》) 又《七夕夜市图》，自安业界北头，向东至潘楼，竹木市井尽存，状其浩穰之所，繁庶之形，至为精备。又富商高氏家，有文贵画《舶船渡海图》，其本大不盈尺，舟如叶，人如麦，而樯帆篙橹，指呼奋勇，尽得情形。至于风波浩荡，岛屿相望，蛟蜃杂出，咫尺千里，何其妙也。(《画系》) 独《武夷图》，昔人谓其笔精工，但不劲秀。盖其画虽模仿唐人，因过于细巧，终少士夫风韵，鉴者不取。或言其画不师古人，自成一家，而景物万变，观者如真，人称曰燕家景致，岂学古人而未尽古人之长，论者犹有所

未足耶？然年代湮远，后人徒窥赝本，肆其讥评，要未可为确论。

## 赵令穰

右丞一派，师之者各得其长，而惟能守法度，以超越于形迹之外者，不必斤斤于一家，乃为可贵。宋宗室赵令穰，字大年，官至崇信军节度观察留后。追封荣国公。赵太祖五世孙。有美才高行，读书能文，少年因诵杜甫诗，见唐人毕宏、韦偃，志求其迹，师而写之，不岁月间，便能逼真，时贤称叹，以为贵人天质自异，意所专习，度越流俗也。又学东坡，作小山丛竹，思致甚佳，但觉笔意柔嫩，实少年好奇，若稍加豪壮，及有遗味，当不在小李将军下。(《画继》)然论者多谓大年小轴清丽，雪景类王维，汀渚水鸟，有江湖意。大年之画，固不必专师右丞可知也。其摹学右丞者，有《江干雪霁图》，王百谷称其水墨丹青，清森古淡，无宝珧珊瑚纨绮豪贵之气，可谓蝉脱污泥，嚼然高映者。有《秋塘图》，残沙断岸，落雁飞凫，荻花衰草，摹写逼真。有《焦墨渊明赏菊图》，董玄宰题为大年少壮时精能之作，当其少年，非不致力于右丞，或未能脱略于迹象耳。其作《夜潮图》，空水虚明，一望无际，如置身江上，放舟波头，腕下有神，于斯可信。图长江三尺余，而惊涛怒浪，舒慼跳荡，横亘百里之远，觉汹汹有声。一图月在上角，近左潮头到处，一大蝙蝠在前，又前稍下作三雁稍大，又前而右为雁数行，数之得七，中杂小蝙蝠二，皆作惊飞之势，其写夜潮，神乎技矣。或谓大年墨妙千古，每就一图，必出新意。而戏之者曰：此必朝陵一番回矣。盖讥其不能远适，所见只京洛间，不出五百里内故也。又谓更屏声色裘马，使胸中有数百卷书，当不愧文与可。至董玄宰遂谓不行万里路，不读万卷书，欲作画祖，必

不可得。此在吾曹勉之，无望庸史云。盖以徒见其少作云然，要未可据此以轻大年也。大年游心经史，嬉戏翰墨，尤工草书，尝作小字，如聚黍米，如聚缄铁，笔遒而足法，观之使人目力茫然。其作平远，写湖天森浩之景，极为不俗。性不耐多皴，然云学王维，而维画正有细皴者，乃于重山叠嶂有之，大年非有未尽其法，特不欲蹈袭其貌似，以自等于庸工，故成大家。后世画水乡景物，辄曰赵大年，宜其遗赏千秋，重若璆琳也。

## 王 诜

自唐大小李将军，始作金碧山水，师其法者，不特赵大年。其笔意古雅，墨晕精微，极得唐人遗法者，以王都尉诜为最著。王诜，字晋卿，尚英宗女蜀国公主，官驸马都尉，定州观察史，封开国公，赠昭化军节度使，谥荣安。其先太原人，徙开封，初为利州防御使。虽在戚里，而其被服礼仪，学问诗书，常与寒士角。平居攘去膏粱，黜远声色，从事于书画，作宝绘堂于私第之东，以蓄其所有彝器书画，而东坡为之记。《东坡集》中题王晋卿画诗四：一曰《山阴陈迹》，二曰《雪溪乘兴》，三曰《四明狂客》，四曰《西塞风雨》。又《答宝月大师》：驸马都尉王晋卿画山水寒林，冠绝一时，非画工能仿佛。又谓其得破墨之昧。是晋卿山水，其着色师唐李将军，而笔法固学李成也。董玄宰称其脱去画史习气，故能不今不古，自成一家。盖用李成皴法，以金碧为之，此晋卿之特创也。其作《梦游瀛山图》，一名《蓬岛图》，自言元佑戊辰春正月，梦游瀛山，既觉，因图梦中所见。笔画精致，京师贵游蓄之为稀世之宝。有《烟江叠嶂图卷》，几二丈，东坡于王定国家赏此图，书十四韵为题赠，晋卿步韵和之，又赓又

和，各得长篇。相传四景图，一曰《烟江叠嶂》，二曰《连山绝涧》，三曰《层峦古刹》，四曰《溪山胜赏》。(《云烟过眼录》)晋卿为北宋中巨擘，其遗迹之最烜赫者，为《烟江叠嶂图》，次之《云山图》。又《渔村小雪卷》，明季为戴岩荦所得，后为石谷所购，作枕中秘。《幽谷春归图》作着色山水，间梅花篱落，二客从苍头挈榼提壶，度桥西去。宋光宗题"晴野花浸路，春陂水上桥"句云。亦善画松，东坡手札《答宝月大师》又言：近得古松障子奉寄，非我兄别识不寄去也，幸秘藏之，亦使蜀中工者见长意思也。论者谓晋卿笔势秀润绵远，画中分布结构，纡徐掩映之状，妙极工致，断非南宋之所能办。盖山水初无金碧、水墨之分，要在心匠布置如何，若多用金碧，如生色罨画之状，而略无风韵，何取乎墨？其为病则均耳。其后内臣冯觐慕其笔墨，临仿乱真，高宗竟题作"王诜"，亦可见其画自成家也。

## 宋代名家　燕肃

右丞一派，宋李咸熙直接真传，当世无可与之抗衡。其师李咸熙，独不设色者，有燕肃，字穆之，一字仲穆。本燕人，后徙居阳翟，家曹州，遂为阳翟人。举进士，补凤翔府观察推官，累官至礼部尚书，赠太师。尝为龙图阁直学士，人称燕龙图。善山水，与司封郎宋迪、直龙图阁刘明复皆师李成。尝侍书燕王府，王求画，一笔不肯与，故其画不见于世。史传称其知明州，革轻悍斗争之俗。作《海潮图》，宋晁说之题诗云：燕公未肯祖虚无，悍俗归仁举国书。莫道邦人都背德，壁间犹有海潮图。其工于画水，虽孙知微不能专美于前矣。考穆之画所最著明名者，《楚江秋晓图卷》名贤题咏甚多，流传至元世，为陈孟敷所藏，后亦为人持去，莫知所之。其子良绍不胜惋

惜，终良绍之世，不能得。其后锡山华祖芳偶购得之，曰：此陈氏故物也，吾何可私！持归孟敷之孙永之，永之如获拱璧。明初如杜东原琼、吴匏庵宽、刘完庵珏、沈石田周皆有题跋，播为美谈。又《书画舫》云：王惟颙氏藏燕肃《楚江清晓图》；惟颙号杏圃，精于医，其孙禄之吏部名毂祥，禄之殁，书画多为人持去。宋东坡言画以人物为神，花竹禽鸟为妙，宫室器用为巧，山水以清雄奇富、变态无穷为难，燕公之笔，浑然天成，灿然日新，已离画工之度数，而得诗人之清丽也。观其画卷，向为历代名人所宝贵若此。论者言其在王府，以德业自励，后世乃以能画称，生有巧思，笔力遒媚，正如颜鲁公之政事，几于为书所掩。穆之之山水，以不设色著名，陈永之、王禄之之收藏，今不复见。然或言其《江山雪霁图》，绢本淡着色，青嶂嶙峋，台观缥缈，旅店渔舟、参差位置，右角蹇驴数骑，远渡重关，寒色逼人，雪霁佳境，宛然在目。虽于王右丞、李咸熙一派，同工于雪景之法，而所谓独不设色者，又未尽然，论古者诚非可泥此而失彼也！

## 宋代名人　苏轼　（子过附）

苏子瞻以诗文书法之余，寄情绘事，《东坡集》中所论画法甚多，如言：今之画竹者，乃节节而为之，叶叶而累之，岂可有竹乎？故画竹必先得成竹于胸中，执笔熟视，乃见其所欲画者，急起从之，振笔直遂，以追其所见。予心识其所以然，而不能者，心手不相应，不学之过也。东坡之画，能于常形之外，研究其理，固非不学者所可比拟矣。又古今言画水，多作平远细皴，其善者不过能为波头起伏，人至以手扪之，谓有洼隆，以为至妙矣，然其品格特与印板水纸争工拙于毫厘间耳。可知今之西法画所谓专于阴阳明暗求形似，不言笔墨，亦

不过与摄影术争长，殊与画事无关。唐广明中，处士孙位，始出新意画水，奔湍巨浪，与山石曲折，随物赋形，尽水之变，号为神逸。其后孙知微欲于大慈寺寿宁院壁，作湖滩水石四堵，营度经岁，终不肯下笔。一日仓皇入寺，索笔墨甚急，奋袂如风，须臾而成，作输泻跳蹙之势，汹汹欲崩屋也。东坡论画贵神似，不贵形似，故尚形似之画者，直以为其"见与儿童邻"而已。然而东坡之画，尤非以狂怪为长，矜奇立异也。其言以为人禽宫室器用，皆有常形，至于山石竹木，水波烟云，虽无常形，而有常理。常形之失，人皆知之，常理之不当，虽晓画者有不知。故凡可以欺世而取名者，必托于无常形者也。虽然，常形之失，止于所失，而不能病其全；若常理之不常，则举废之矣。以其形之无常，是以其理不可不谨也。世之工人，或能曲尽其形，而致于其理，非高人逸才不能辨。东坡生平所交王管卿、李伯时，其画皆精能之至，又得文湖州与之纵论其笔法，故其所作《断山丛筱》《万竿烟雨》《古木疏篁》《竹筱怪石》诸图，皆能水活石润，自写胸中磊落之气，何薳所称先生戏笔，虽出一时取适，而绝去古今画格，自我作古，此为知言。亦如东坡自称观士人画，如阅天下马，取其意气所到；乃若画工，往往只取鞭策皮毛，槽枥刍秣，无一点俊发，看数尺便卷也。然东坡有手画乐工图，及自画背面图，又工人物写照，尤能无失于常形，而况熟精画理，独得三昧，如此乌得不神乎？子过，字叔党，书画之胜，克肖其父，又时出新意，作山水，远水多纹，依岩多屋木，皆人迹绝处，并以焦墨为之，此出奇也。

## 米　芾

米元章山水，其源出于董源，天真发露，怪怪奇奇，枯木松石，

时出其新意。尝以李伯时常师吴生，终不能去其习气，山水古今相师，少有出尘格，因信笔为之，多以烟云掩映树木，不取工细，不作大图，无一笔关仝、李成俗气，人称其画能以古为今，妙以熏染。宣和中，立画学，擢为博上。初见徽宗，进所画《楚山清晓图》，大称旨。复命书《周官》篇于御屏，书毕掷笔于地大言曰："一洗二王恶体，照耀皇宋万古。"徽宗潜立于屏风后，闻之，不觉步出，纵观称赏。元章再拜求索所用端砚，因就赐，元章喜拜，置之怀中，墨汁淋漓朝服，帝大笑而罢。其为豪放类若此。老归丹阳，将卜宅，久不就。苏仲恭学士，才翁孙也，有甘露寺下滨江一古基，多群木，盖晋唐人所居，以是以研山易之，号海岳庵。有海岱楼，坐见江山，日夕卧起其中，以领烟云出没、沙水映带之趣。又多游江湖间，每卜居，必择山水明秀处。其初本不能作画，后以目所见，日渐模仿之，遂得天趣。其作墨戏，不专用笔，或以纸筋，或以蔗滓，或以莲房，皆可为画。纸不用胶矾，不肯于绢上作一笔。所写云山图，此画法谓之泼墨，当以王洽为百代云山之祖，元章时，谅犹及见之。董玄宰谓米老虽狂，无此大胆独创。顾赤方言米元章画笔本仿唐人，变用己法。邓公寿继言李元俊藏元章青绿山水，明媚仔细，人辄疑其赝，不知元章画如其书，书自魏晋，画自有唐也。生平所作，横直不过三尺。沈石田有题句云：莫怪湿云飞不起，米家原自有晴山。可以见襄阳山法。昔人论作米家云山，当用淡墨、焦墨、积墨、破墨、泼墨。王麓台称元章画法，品格最高，峰峦以墨运点积成文，呼吸浓淡，进退厚薄，无一执法，观者只知其融成一片，而不知条分缕析中，在在皆灵机。盖宋元各家，俱以实处取气，惟米家于虚中取气。然虚中之实，节节有呼吸，有照应，灵机活泼，全要于笔墨之外，有余不尽，方无挂碍。故于其平生折服之人，辄曰俗气，非于右丞、李成、关仝瑕疵

也。用虚用实，各有不同，行以己法，此为善变。议之者遂谓元章心眼高妙，而立论有过中处，殊未尽然。襄阳画学云：好事者与赏鉴之家为二等，赏鉴家谓其笃好，遍阅记录，又复心得，或自能画，所收皆精品。近世人或有资力，元非酷好，意作标韵，至假耳目于人，此谓之好事者，置锦囊玉轴，以为珍秘，闻之或笑倒，余辄抚案大叫曰：惭惶杀人！元章收晋、六朝、唐、五代画至多，在宋朝名笔，亦收置称赏。由其天资高迈，裁鉴精深，故能翰绘轶群，有迈往凌云之致。且其临摹古画，往往乱真，图晋唐间忠臣义士像，得顾、陆标格。自海岳庵及净名斋图，丛壑深秀，曾于纸上写松梢，针芒千万，攒错如铁。又自写照，般礴之迹，有极精工者。故云仕宦翎毛，贵游戏阅，殊不入清玩家具眼，大略人物牛马，一模便似，山水摹皆不成，山水心匠自得处高也。刘公戬言元章山树点法，简而能厚，室宇、人物、舟楫，皆工细，纯从北苑而来，古人学有原本如是。世称米家山为士夫画，学者宗之。董玄宰生平致力于董、巨、二米最深，致慨俗子点笔便是称为襄阳脉，要知米氏父子，睥睨千古，不让右丞，岂可容易凑泊，开人护短径路耶？观此而知学不师古，自情涂抹，自以为貌合古人者，皆未闻米氏之风者也。

## 米友仁

古今书画之彦，求其父子济美者，莫过于逸少、子敬、思训、昭道、徽庙、思陵、元章、元晖。此四家者，以肖子视而翁，而皆不能企及，是非渊源无自，其绝诣固难为继也。元章当置画学之初，召为博士，便殿赐对，因上《楚山清晓图》，既退，赐御书画各一轴。友仁宣和中，为大名少尹，天机超逸，不事绳墨。其所作山水，点缀烟

云，草草而成，不失天真，风气肖乃翁也。每自题其画曰"墨戏"。被遇光尧，官至侍郎、敷文阁直学士，日奉清闲之宴。方其未遇时，士夫往往可得其笔，既贵，甚自秘重，虽亲旧间，亦无缘得之。众嘲谑曰：解作无根树，能描濛鸿云。如今供御也，不肯与闲人。相传有《潇湘图》，自题云：夜雨欲霁，晓烟既泮。其状类此。所作远山长云，出没万变，林麓近而雄深，冈峦远而挺拔，木露干而高茂，水见涯而渺弥，皆发于笔墨之外，直造巨然、北苑妙处，知其为晚年笔也。当时诸公贵人，求索者日填门，不胜厌苦，往往多令门下士仿作，而亲识"元晖"二字于后。尝自言遇合作处，浑然天成，荐为之不复相似。此卷寂寞简短，不过数笔，而浅深浓淡，姿态横生，使人应接不暇，盖是其得意笔。然元晖作《云山图卷》，自言所至之地，为人逼作片幅，莫知其几千万亿，在诸好事家。李竹懒称元晖笔墨妙处，在作树株向背取态，与山势相映，然后浓淡积染，分出层数，其连云合雾，汹涌兴没，一任其自然而为之，所以有高山大川之象；若夫布置段落，视营邱、摩诘辈入细之作，更为整严，譬之祝公妙八风舞，旋转如鬼物，而按其耳目口鼻，与人不差分毫。今人效之，类推而纳之荒烟勃烧中，岂复有米法哉？张青父亦言古今画流不相及处，其布景用笔不必言，即如傅色积墨之法，后人亦不能到；细检唐宋大着色画，高、米水墨云山，皆是数十百次积累而成，故能丹碧绯映，墨彩晶莹，鉴家自当穷究底里，方见良工苦心，慎毋与率意点染、淡妆浓抹者同类而视之也。是知元晖之画，虽似简略，成之亦殊不易，宜其多自矜慎，当不为过。又自题赠李振叔《云山图卷》云：世人知予善画，竞欲得之，鲜有晓余所以为画者，非具顶门上慧眼者，不足以识，不可以古今画家者流求之。自题《湖山烟雨图卷》云：先子只一同胞姊，适大丞相文正李公曾孙黎州使君，吾第九女弟复以嫁姑之

夫前室子李坦，何处得此澄心半匹古纸与女弟，因睹与人作字，管城氏子在手，请作戏墨。爱此纸今未易得，乃乘兴为一挥湖山烟雨，当自秘之，勿使他人豪夺。小米山水，论者谓其瘦松破屋，面对云山，溪沙清远，芦以萧疏，用笔粗而不率，神气超越，不愧神品。盖米氏父子，多宗董源、巨然之法，稍删其繁复，独画云仍用李将军拘笔，如伯驹、伯骕辈，欲自成一家，不得随人去取故也。董、巨以墨染云气，有吞吐变灭之势。陈眉公言元晖拖泥带水皴，先以水笔皴，后却用墨笔。董玄宰亦言其湘上奇云，大似郭河阳雪山，其平展沙脚，与墨沈淋漓，乃是米家父子耳。元晖有《云山得意图卷》，墨钩细云，满纸浮动，山势迤逦，隐现出没，林木萧疏，屋宇虚旷，山顶浮图，用墨点成，略不经意，自言为儿戏得意之作，尝自负出王右丞之上。晚年墨戏，真淘洗宋时院体，而以造物为师，可称北苑嫡家。此其用法之变，不落前人窠臼者也。

## 南宋四大家　李唐

宋立画院，各有试目。尝以自出新意，品评画师。鉴赏之家，论者恒不以院画为重，以为用巧太过，而神不足也。要知宋人之画，亦非后人所易造其堂奥。如李唐、刘松年、马远、夏珪，此南渡以后四大家也，虽画家以残山剩水目之，然可谓之精工之极。李唐、马远、夏珪，用大斧劈皴，刘松年用小斧劈皴，亦用泥里拔钉皴。李唐，字晞古，河阳三城人，徽宗朝补入画院，授成忠郎画院待诏，赐金带，时年近八十。善画人物山水，笔意不凡，高宗雅重之。尝题《长夏江寺卷》云：李唐可比李思训。南渡以来，称为独步。画多变化，喜作长图大障，有《春江不老图》，古松根据大石欲攫，峡口崩湍，汇流

怒吼，凌岸直上，白波未已，于诸画中最为狮子吼。虞伯生尝云：后来画者，略无用笔，故不足观；晞古之画，乃犹如画字，正得古象形之意，甚为可嘉。赵子昂言李唐落笔老苍，所恨乏古意。盖至宋代，全重形似，用笔虽多苍莽，皆无古法。古人书画同源，舜举以隶体为士夫画，正以笔法贵有波磔，当用作书之法为之。李唐改变古法，独行己意，后人每趋愈下，滔滔不返。一曰得古象形之意，一曰所恨无古意，皆虑学者滋其流弊，以事必师古之说也；否则蔚然大家为一代作手之冠，岂有不融会晋六朝唐人名迹，而率尔为之乎？俞学芝题李唐所画《关山行旅图》，言其树石苍劲，全用焦墨，而布置深远，人物生动，盖得洪谷子笔也。吴仲圭言李晞古体格具备古人，若取法荆、关，盖可见耳。近来士人有画院之议，岂足谓深知晞古者哉？文衡山亦言：余早岁即寄意绘笔，吾友唐子畏同志，互相推让商榷，谓李晞古为南宋画院之冠，其丘壑布置，虽唐人亦未有过之者。若余辈初学，不可不学专力于斯，何也？盖布置为画体之大规矩，苟无布置，何以成章？而益知晞古之为后进之准。虽然，观于元明诸公之说，因明即以能事古称李唐矣。而李唐之不免为画院所累者，亦自有说。当宋高宗南渡之后，萃天下精艺良工，而画师亦与焉，画院之名始此。自是而凡应诏所作，总目为院画，李唐其首选也。唐在宣、靖间已著名，入院后，遂乃尽变前人之学，而学当时所创新派之学，世谓东都以上作者为高古，良有以夫！相传李唐初至杭州无所知者，货楮画以自给，日甚困，有中使识其笔曰：待诏作也。因以奏闻，而唐之画，杭人即贵之。唐自作诗曰：雪里烟村雨里滩，为之如易作之难。早知不入时人眼，多买胭脂画牡丹。可概想已。欲知变古而不远于古者，莫李唐若也。

# 刘松年

　　刘松年居钱塘之清波门，因呼为刘清波，又称暗门刘，淳熙画院学生，绍熙年待诏。山水人物师张敦礼，而神气过之。张敦礼，汴梁人，画人物师六朝笔意，哲宗婿也。尝见其论画曰：画之为艺虽小，至于使人鉴善劝恶，耸人观听为补益，岂其侪于众工哉。敦礼画人物，贵贱美恶，容貌可见，笔法紧细，神采如生。松年作雪松，四围晕墨，松先以墨笔疏疏画出，再以草绿间点，其干则淡赭着半边，留上半着雪也。李西涯题其画卷云：刘松年画，考之小说，平生不满十幅，此图四幅，作写数年始成。今观笔力细密，用心精巧，可谓画中之圣，布景设色，乃为得意之笔。董玄宰言：刘松年《风雨归庄图》，团扇绢本，淡色，江山风雨，一人舣舟断岸，一人张盖渡桥，款书"刘松年"。初披之以为北宋范中立，已从石角中得刘松年款。盖松年脱去南宋本色，作中立得意笔法，其用笔虽工，而气势雄深，仍然北宋矩矱。至画耕织图，色新法健，不工不简，草草而成，多有笔趣。孙退谷称其林木、殿宇、人物，苍古精妙，不似南宋人，亦不似画院人，宁宗当日特赐之带，良有以也。所画《海天旭日图》，作洪涛巨浸中，矗立一峰，纯用焦墨，夭矫凌空，俨如天柱，旁观岛屿，中隐亭台，旭日初升，樯帆风利，右边平台华屋，一人凭栏耸目，气象万千。堂中几案瓶供，阶前仙鹤书童，点缀间旷。尤妙在近海楼居城郭，塔影风竿，俱乘晨气微茫，苍苍浪浪，上映遥山，下承松柏。其结构于阔大处见谨严，用笔如屈铁丝，设色厚重类髹漆，是兼六朝唐宋之长，而擅其精能，又与唐宋人如异其风趣者也。

# 马　远

　　河中自马贲以画为宣和待诏，至兴祖亦以画为绍兴待诏，其二子公显、世荣，又皆待诏于画院。世荣之子逵与远，世其家学。马远师李唐，下笔严整，用焦墨作树石，枝叶夹笔，石皆方硬，以大劈斧带水皴，甚古。全境不多，其小幅或峭峰直上，而不见其顶；或顶壁而下，而不见其脚；或近山参天，而远山则低；或孤舟泛月，而一人独坐。此边角之景也。画松多作瘦硬，如屈铁状，间作破笔，最有丰致，古气蔚然，斜柯偃蹇，有如车轮蝴蝶，后世园丁结法，犹称马远。非惟用笔不同，即其用墨亦有显异者。作《松涧盘桓图》，松身墨痕堆起，应用易水轻烟，画法精妙。又《独酌吟秋图》，墨气淡荡，洒然出尘，远山用水墨沈成云影。又画水十二幅，曰《云生沧海》，曰《层波叠浪》，曰《湖光潋滟》，曰《长江万顷》，曰《寒塘清浅》，曰《晚日烘山》，曰《云舒浪卷》，曰《波蹙金风》，曰《洞庭风细》，曰《细浪漂漂》，一阙其目。每幅状态，各有不同，而江水尤奇绝，独出笔墨蹊径之外。《潇湘八景图》，始自宋文臣，宋南渡后，诸名手更相仿佛。马远所作，笔意清旷，烟波浩渺，尤极其胜。盖唐自王泼墨辈，略去笔墨畦径，乃发新意，随赋形迹，略加点染，不待经营，而神会天然，自成一家。宋李唐得其不传之妙，为马远父子师，乃远又出新意，极简淡之趣，号马半边。张敦复题其画松风水月云：隔岸松欹古涧滨，挂猿枝偃最风神。由来笔墨宜高简，百顷风潭月一轮。可谓善状其意矣。远子麟，工花鸟禽鱼，兼画湖水，墨法淋漓，云烟吞吐。相传其爱子，多以己画得意者题作马麟，故麟声誉亦张，得为祇候，谓不逮父，未尽然也。

# 夏　珪

　　夏珪山水，自李唐以下，无出其右，布置皴法，与马远同。但其意尚苍古，至为简淡。喜用秃笔，树杪间有丁香枝，树叶间有夹笔，人物面目，点凿为之，衣褶柳梢，间有断缺，楼阁不用尺界画，信手画成，突兀奇怪，气韵尤高，笔法苍老，而色如敷粉之色。早岁专工人物，次及山水，点染风烟，恍若欲雨，树石浓淡，遐迩分明。雪景更师范宽、李唐之法，亦出范、荆之间。夏珪、马远辈又法李唐，夏珪师李唐，更加简率，如塑工所谓减塑，其意欲尽去模拟蹊径，而若灭若没，寓二米墨戏于笔端，他人破觚为圆，此则琢圆为觚耳。有《千岩万壑图》，精细之极，非残山剩水之比。昔王履道评马远，夏珪山水，谓其粗也不失于俗，细也不失于媚，有清旷超凡之远韵，无猥暗藏尘之鄙格，其推尊可谓至矣。作《溪山无尽图》，纸长四尺有咫。又作《长江万里图》，皴山染水，落笔有方，陆有层峦叠嶂，岩谷幽冥，树生偃蹇，藤挂龙蛇，水有江湾，屈曲其势，仿佛万里，又有寒雁穿云，乔松立鹤，崎岖僧俗，半出云岩，而似行似涉。若此者，固非一日以成其图也。是则马半边、夏一角，又非所以尽马、夏之长也。珪子森，运笔逊于其父，独林石差胜。董玄宰于夏珪、李唐，性所不好，故不入选场。然知一代作者，出类拔萃，固自有真，未可尽泯。惟南宋画，拘于形似，逞其天才，常有剑拔弩张之气，而乏山明水静之观，不善学者，粗犷恶俗，以半边一角，自为能事，滔滔不返，弊滋多矣。

## 附　画谈小引

　　古来画史众矣，载籍所稽，姓氏昭垂，未可罄竹。上焉者振兴文化，应运而生，下焉者受授师承，变迁不易。故一代之中，庸工冗杂，陈陈相因，往往皆然，而奋发非常，超前跞后，卓然自立，恒不数见。其或年代绵远，真迹留传，犹存典型，举足以鼓舞后学。此绘事中人所当综览周知，兼收博采者也。因为摘要，连类书之，参先哲之奥旨，汇其事迹，用缀于篇。

黄宾虹年表

## 1865年　2岁

1月27日（农历乙丑年元旦）生于浙江金华。按祖籍安徽歙县旧俗，生日未过立春，生年应算在上年，故落地即为2岁，黄宾虹均以此署年。初名元吉，应试改名质，字朴存，号滨虹，居上海后，改字宾虹，遂以字行。

## 1869年　6岁

家塾开蒙，尤颖悟六书之学，倾心绘事。曾得一老画师"作画当如作字法，笔笔宜分明"的教诲，受益终身。

## 1877年　14岁

返原籍歙县应童子试、名列高等。观摩族中所藏书画，尤其董其昌、查士标的画，自云："习之有年。"

## 1880年　17岁

再返歙应院试，获隽秀才。仿荆浩《笔法记》作《笔法散记》稿

一卷。

### 1881 年　18 岁
从人物画家陈春帆学画。

### 1884 年　21 岁
初赴扬州、南京，遍访藏家。谒安庆老画师郑珊，得"实处易，虚处难"画诀。

### 1886 年　23 岁
再次返歙应试，获取廪贡生。改名质。与同邑洪坑村洪莐臣之女四呆结婚。遵父命问业于歙中光绪庚辰进士汪仲伊，深受其人品、学养的影响。训学之余，尚习弹琴、舞剑、骑马。

### 1887 年　24 岁
再赴扬州，就两淮盐运使署录事。所获薪金购古画三百余轴。从郑珊、陈崇光学画。

### 1889 年　26 岁
因父亲在金华的商铺失利，随父回歙定居。

### 1891 年　28 岁
搜集古玺印，得同邑清初藏家汪启淑（幼庵）所藏古玺印及谱录。

**1893 年　30 岁**

国家内外交困，清朝政府岌岌而危。弃举业，放弃对封建仕途的追求。

**1895 年　32 岁**

与变法维新领袖之一谭嗣同会面于安徽贵池，慷慨国事。

**1899 年　36 岁**

被人以"维新派同盟"罪密控省垣，得报离家出走至河南开封。

**1901 年　38 岁**

管理族中义田，率众垦荒，兴修水利，研制农药。

**1904 年　41 岁**

赴芜湖，襄办安徽公学，得识陈独秀、陶成章、苏曼殊、陈去病等文化界左派人士。

**1905 年　42 岁**

协助许承尧创办新安中学堂，组织"黄社"，评议时政。

**1907 年　44 岁**

为同盟会"私铸"案发，出走上海。加入国学保存会，与黄节、邓实等参办《国粹学报》。

## 1909 年　46 岁

定居上海。参加南社，任职留美预备学堂授国文。

## 1910 年　47 岁

与邓实合编《美术丛书》，次年完成三集一百二十册，1918 年续补一集，合为洋装本二十册。

## 1912 年　49 岁

主编《神州日报》《神州大观》。为高剑父、高奇峰主办的《真相画报》撰文插图。

## 1915 年　52 岁

开设宙合斋文物铺。

## 1918 年　55 岁

为有正书局审编《中国名画集》。

## 1920 年　57 岁

与安徽无为宋若婴结婚。

## 1921 年　58 岁

任商务印书馆美术部主任。撰文多刊《东方杂志》。

## 1923 年　60 岁

一度居安徽贵池兴养渔湖，因遭水灾返上海。

### 1925 年　62 岁

所著《古画微》印行。

### 1926 年　63 岁

参与发起金石书画艺观学会，撰文多刊《艺观》杂志。

### 1928 年　65 岁

赴桂林讲学，沿途写生纪游。兼任国立暨南大学艺术系教授。

### 1929 年　66 岁

任上海新华艺专、昌明艺专教授。参加教育部举办的全国美术展，并为撰文。

### 1930 年　67 岁

作品参展比利时国际博览会，得珍品、特品奖。所著《陶玺合证》印行。

### 1932 年　69 岁

赴四川东方美术学院讲学年余，诗画纪游，有手书《蜀游诗草》一册。

### 1934 年　71 岁

上海诸友及弟子为祝七十寿，印行木刻本《宾虹纪游画册》。为中国画会《国画》月刊编辑，并撰《画法要旨》。

### 1935 年　72 岁

再赴桂林讲学,重游桂林山水。途经粤、港小住,写生讲学。

### 1936 年　73 岁

任上海博物馆董事、故宫古物鉴定委员。在上海及南京的中央保管库鉴审古书画,随录审画笔记数十册。

### 1937 年　74 岁

应北平古物陈列所聘,赴北平审定故宫南迁书画。因抗战烽火起,南归无计,闭门著述,点染历年写生稿。兼任北平艺专教授、中国画学研究会评议。

### 1943 年　80 岁

上海傅雷及学生顾飞等为祝八十寿,发起举办黄宾虹画展。自撰《八十自叙》《八十感言》诗。

### 1945 年　82 岁

受聘国立北平师范学院讲师。

### 1946 年　83 岁

为北平国学研究院发起人之一。

### 1948 年　85 岁

应聘杭州国立艺专教授,居杭州西湖北岸栖霞岭。

### 1949 年　86 岁

任全国美协委员、全国第一届美展审查委员、中央美术学院华东分院教授。

### 1952 年　89 岁

白内障一目失明，未停止作画。

### 1953 年　90 岁

华东行政委员会文化局授"中国人民优秀画家"称号。白内障治愈复明。撰《画学篇》、订《画学日课节目》。

### 1954 年　91 岁

当选为华东美协副主席。华东美协举办黄宾虹作品观摩会，印行《黄宾虹山水画集》。

### 1955 年　92 岁

病，作《黄山汤口》《栖霞岭雨霁图》等。3 月 25 日病逝，葬于杭州南山公墓。